21世纪应用型精品规划教材·会展专业

会展展示设计

胡 亮 编著

清华大学出版社
北京

内 容 简 介

本书立足于会展展示设计的专业性特点,结合环境艺术设计及展示设计的相关知识,从我国会展业的行业发展引入,重点围绕当今影响展示设计的四大要素(空间规划、传媒设计、人体工程学、展陈与创意设计)进行理实一体的论述,力图为读者呈现出会展展示设计相对完整、合理的知识架构,引领读者全面、深入地把握会展展示设计的要点。

本书不仅可作为应用型本科院校、高等专科学校、高等职业院校及成人高等教育会展策划、展示设计等专业必修课程的教学用书,而且可作为以上院校艺术设计及相关专业的指导用书,亦可被选用为专业设计师及会展业培训的研习及参考用书。

本书封面贴有清华大学出版社防伪标签,无标签者不得销售。
版权所有,侵权必究。举报:010-62782989,beiqinquan@tup.tsinghua.edu.cn。

图书在版编目(CIP)数据

会展展示设计/胡亮编著. --北京:清华大学出版社,2014(2023.3重印)
(21世纪应用型精品规划教材·会展专业)
ISBN 978-7-302-37385-8

Ⅰ. ①会… Ⅱ. ①胡… Ⅲ. ①展览会—陈列设计—高等学校—教材 Ⅳ. ①J525.2

中国版本图书馆 CIP 数据核字(2014)第 163046 号

责任编辑:曹 坤
封面设计:王 军
责任校对:周剑云
责任印制:朱雨萌

出版发行:清华大学出版社
网　　址:http://www.tup.com.cn,http://www.wqbook.com
地　　址:北京清华大学学研大厦 A 座　　邮　编:100084
社 总 机:010-83470000　　邮　购:010-62786544
投稿与读者服务:010-62776969,c-service@tup.tsinghua.edu.cn
质量反馈:010-62772015,zhiliang@tup.tsinghua.edu.cn
课件下载:http://www.tup.com.cn,010-62791865

印 装 者:北京嘉实印刷有限公司
经　　销:全国新华书店
开　　本:185mm×230mm　　印　张:13.5　　字　数:294 千字
版　　次:2014 年 9 月第 1 版　　印　次:2023 年 3 月第 8 次印刷
定　　价:39.00 元

产品编号:057085-02

前　　言

　　会展业作为我国经济发展具有活力的"朝阳产业"之一，被誉为经济的"助推器"。自20世纪90年代初至今，我国的会展业得到了迅猛的发展，尤其是在进入"十二五"规划之后，中国的会展业面对激烈的国际竞争，在发展中充满了机遇与挑战。中国会展业的发展成果有目共睹，而其每一次成功、优质展示活动的举办带给每一位国人的惊喜，都与会展展示设计密不可分。

　　会展展示设计依托于展示行业的整体发展而存在，是对展示设计的继续、深化和发展。是展示设计中更加专业、目的性更加明确的设计。会展展示设计的目的是在会展活动中调动一切物质技术手段，为参与活动的公众打造一个完美的四维空间，从而将会展活动的信息和内容以最佳的方式得以呈现。

　　会展展示设计是一门综合性的学科，是相对专业化的设计，其虽与展示设计、室内设计等学科有许多共通之处，但由于会展行业具有自身的特点与要求，故与一般公共空间展示设计仍有许多不同之处，设计要求也更加严格。

　　从我国的会展教育来看，一方面，截至2011年，在我国开设展示设计及会展专业的高等院校有200余所，已为我国会展行业输送了大量的各层次人才，然而面对会展业发展过程中遇到的诸多新问题、新情况，我国的会展教育在相应的知识结构和人才培养质量上还存在诸多不足，大学生尤其亟须在展示创意及设计实践等能力上进一步提高。另一方面，自2005年国内正式出版有关会展设计的专业书籍以来，会展设计的专业知识体系不断得到完善，众多资深的行业专家和优秀教育者都结合自身的经验和设计实践成果，为我国会展展示设计的发展贡献正能量。但纵观目前已有的专业书籍，多注重理论知识的讲解，部分知识的专业性过强而较少考虑不同层次和专业人士能力的差异性及具体项目设计的可操作性，故对于某些特定的学习者来说有一定的困难。

　　本书在编写的过程中注重理论联系实际，语言通俗易懂，案例新颖丰富，根据教学经验及学生的课程反馈重新整合原有设计资源，以学生的实际程度为重要考量，以不同于现有教材的结构形式架构全篇。结合环境艺术设计及展示设计的相关知识，从我国会展业的行业发展引入，重点围绕当今影响展示设计的四大要素(空间规划、传媒设计、人体工程学、展陈与创意设计)进行理实一体的论述，力图为读者呈现出会展展示设计相对完整、合理的知识架构。本书在借鉴、研究与实践考察的基础上进行融合、提炼并创新。为紧跟会展业及会展展示设计发展的时代脉搏，本书在编撰过程中积累了大量的专业知识与第一手国内外会展设计的考察资料，选取了大量来自会展行业一线的珍贵资料与真实场景。资料翔实，图片精美，融知识性与趣味性于一体，集规范理性与艺术奔放于一身，具有很强的时代感

与时效性。

　　本书不仅可作为应用型本科院校、高等专科学校、高等职业院校及成人高等教育会展专业必修课程的教学用书，也可作为以上院校艺术设计及相关专业的指导用书，还可被选用为专业设计师以及会展业岗位培训的研习及参考用书。

　　本书在编写的过程中，参考了会展行业的专家学者以及兄弟院校同行的论著，从中汲取了非常宝贵的知识和经验，相关内容已在参考文献中一一列出，在此一并向他们表示深切的感谢。

　　由于编者水平有限，书中难免有差错和不足之处，恳望得到专家、同行以及读者的宝贵意见。

目　　录

第一章　会展业与会展展示设计……………1
　　引导案例……………………………………1
　　第一节　会展业概述………………………1
　　　　一、会展业的含义及分类…………………2
　　　　二、中国会展业的发展特点………………3
　　　　三、会展业的发展趋势……………………4
　　　　评估练习…………………………………10
　　第二节　会展展示设计概述………………10
　　　　一、会展展示设计的定义与分类…………10
　　　　二、会展展示设计的基本特征……………12
　　　　三、展示设计的发展阶段…………………13
　　　　四、会展展示设计的现状与
　　　　　　发展趋势……………………………20
　　　　评估练习…………………………………21
　　第三节　会展展示设计的理论基础………21
　　　　一、平面构成………………………………22
　　　　二、立体构成………………………………26
　　　　三、色彩构成………………………………29
　　　　评估练习…………………………………44

**第二章　会展展示设计的程序与
　　　　方法**……………………………………45
　　引导案例……………………………………45
　　第一节　会展展示设计的程序……………46
　　　　一、前期调研准备工作……………………46
　　　　二、制订展示方案…………………………49
　　　　三、深入细化并确定方案…………………52

　　　　四、完成方案及进场施工…………………53
　　　　评估练习…………………………………53
　　第二节　会展展示设计的方法……………53
　　　　一、质感的巧妙处理………………………54
　　　　二、空间布局的合理分配…………………57
　　　　三、灯光意境的营造………………………63
　　　　四、情趣空间的自然表达…………………72
　　　　评估练习…………………………………76

第三章　会展展示的空间规划设计…………77
　　引导案例……………………………………77
　　第一节　会展展示空间设计概述…………78
　　　　一、会展展示空间设计的概念……………79
　　　　二、会展展示空间设计的特征……………80
　　　　三、会展展示空间设计的分类……………81
　　　　评估练习…………………………………84
　　第二节　会展空间设计的基本原理………85
　　　　一、场地与空间……………………………85
　　　　二、会展空间设计的要求…………………86
　　　　三、会展空间设计的要点…………………86
　　　　四、会展空间设计的原则…………………88
　　　　评估练习…………………………………91
　　第三节　会展展示空间的类型、
　　　　　　序列与平面规划……………………91
　　　　一、会展展示空间设计的类型……………91
　　　　二、会展展示空间设计的序列……………93
　　　　三、会展展示空间设计的风格……………94

四、会展展示空间的平面规划 96
评估练习 98

第四节　会展展示空间的流线设计 98
　　一、会展空间流线设计特点与
　　　　要求 98
　　二、参观线路制定 99
　　评估练习 100

第五节　会展展示空间的指示与
　　　　导向设计 100
　　一、会展空间指示和导向系统的
　　　　功能特性 100
　　二、指示和导向系统类型 102
　　评估练习 103

第四章　会展展示的传媒设计 104
　　引导案例 104

第一节　会展展示传媒设计概述 105
　　一、会展展示传媒设计的概念 105
　　二、展示传媒设计的范畴 105
　　评估练习 110

第二节　会展展示传媒设计中的VI
　　　　设计 111
　　一、VI设计的概念 111
　　二、VI设计的范围 111
　　三、VI设计的美学原则 112
　　四、标志设计 114
　　五、标准色设计 119
　　六、展示传媒设计中的标志
　　　　字体设计 119
　　评估练习 122

第三节　会展展示传媒设计中
　　　　多媒体技术的应用 123

一、会展展示多媒体技术
　　应用基本概述 123
二、多媒体技术的基本特征 124
三、多媒体技术的应用要求 127
四、多媒体技术在展示设计中
　　的应用范围 128
评估练习 131

第五章　人体工程学在会展展示
　　　　设计中的应用 132
　　引导案例 132

第一节　人体工程学的概念
　　　　及其研究内容 133
　　一、人体工程学的概念 133
　　二、人体工程学的研究内容 134
　　评估练习 136

第二节　会展展示设计中的人体
　　　　工程学 136
　　一、展示设计中的尺寸与尺度 136
　　二、展示设计中需考虑的其他
　　　　因素 144
　　评估练习 145

第六章　会展展陈与创意设计 146
　　引导案例 146

第一节　展具设计 146
　　一、展具的概念 147
　　二、展具的分类与特征 148
　　三、展具的设计与使用原则 150
　　四、展具的设计内容 150
　　评估练习 161

第二节　陈列设计 161

一、陈列的密度与高度..................161
　　二、陈列方式..................................162
　　评估练习......................................166
第三节　会展创意设计..........................166
　　一、会展空间的创意设计法则........166
　　二、创意设计思维过程..................169
　　评估练习......................................170

第七章　会展展示设计的表达与技法..................................171
　　引导案例......................................171
第一节　设计草图..................................171
　　一、草图的作用............................171
　　二、草图的绘制方法....................173
　　评估练习......................................175
第二节　设计制图..................................175
　　一、展示设计制图概述................176

　　二、展示设计制图的要求和规范..176
　　三、展示设计制图的内容............181
　　评估练习......................................186
第三节　手绘效果图..............................186
　　一、手绘效果图的工具................186
　　二、手绘效果图的技法................189
　　三、手绘效果图元素的表现........194
　　四、手绘效果图的作图程序........200
　　评估练习......................................201
第四节　电脑效果图..............................201
　　一、导入CAD平面图..................202
　　二、建立三维造型........................202
　　三、制作并配置材质....................203
　　四、设置场景中的光照效果........204
　　五、渲染出图与后期合成............205
　　评估练习......................................206

参考文献..207

第一章 会展业与会展展示设计

引导案例

作为"十二五"规划的开局之年,2011年充满机遇与挑战,中国会展经济在全球复杂经贸环境中呈现出良好的发展态势,全国会展业增长幅度在10%左右。

据商务部统计司2011年有关会展业的基础统计,就全国14个办展主体,分别按场馆、展会主办单位、地方会展办(会展协会)三部分不完全统计及亚太会展研究院定向统计数据分析如下。2011年全国共举办展览6830场,比2010年增加9.2%;展出面积为8120万平方米,比2010年增长8.5%;50人以上专业会议64.2万场,比2010年增加17.4%;万人以上节庆活动6.5万场,比2010年增长3%。出国境展览面积60万平方米,比2010年增长13.8%,实施项目1375个,参展企业4万家。提供社会就业岗位1980万人次;直接产值3016亿元,比2010年增长17.7%;拉动效应2.7万亿元,比2010年增长14.8%;占全国GDP的0.64%,占全国第三产业的13%。

会展业是朝阳产业也是无烟产业,其产业链宽、影响面广、拉动效应明显。尤其在外贸形势持续低迷、经济环境不确定性因素不断增加的情况下,会展业的带动效应更加值得关注。2011年,各类国内外展会为企业提供了大量出口商贸合作的机会,积极参加国内外展览会成为中国外贸企业谋求自救的主要方式之一。据亚太会展研究院统计,企业65%左右的订单来自于参与各类展会。2011年,素有中国外贸"晴雨表"和"风向标"之称的第111届广交会开幕。在当前外需持续疲软、中国出口增长连续放缓的背景下,广交会等展会备受关注,推动企业订单增长,拉动就业,带动产业结构调整,促进企业转型升级,提高社会经济快速发展。2011年,中国会展业直接产值达3016亿元。

(资料来源:《从量变到质变:中国会展业的新趋势》节选)

辩证性思考

1. 中国会展业的发展趋势有哪些?
2. 会展展示设计的基本特征是什么?

第一节 会展业概述

教学目标

- 了解会展业的含义和分类。

- 了解中国会展业的发展现状与未来趋势。

随着经济全球化的发展，我国的经济增长取得了举世瞩目的成就，经济总量不断增加，出现了许多新的经济形态和产业类别。其中第三产业以现代服务业为主，日益成为经济持续快速发展的重要源泉。现代服务业的产出和就业在整个经济中的比重持续上升，在世界经济活动中逐渐取得了主导地位，并成为衡量一国国际竞争力的重要指标。会展业是新型产业经济的典型代表，它是第三产业发展成熟后出现的一种新型经济形态，已成为世界上许多发达国家国民经济新的增长点。会展业素有"触摸世界的窗口"之美称，它能够同时获得经济效益和社会效应，而且加强城市与外界的商业贸易、文化交流、推进城市基础设施建设，提高城市的知名度、美誉度以及合理配置地区资源，优化地区经济结构，因此受到世界各国和地区的广泛重视。自1894年德国莱比锡样品博览会到今天的国际性贸易展览活动，现代会展业已经走过了100多年的历程。

一、会展业的含义及分类

(一)会展业的含义

会展包括会议和展览两个基本组成部分。

会议是指有计划、有组织地就某些议题进行集中研究和讨论的集会。会议的种类很多，有国际、国内会议；有与展览会同期举行的报告会、研讨会、新产品的推介会等。会议中的绝大部分都是独立举办，与展览活动本身并无直接关系的会议，如地区会议、行业会议、专题会议、部门会议、演讲会等。

展览是指在特定时间和空间条件下，对产品、技术和服务进行集中陈列、展示、观看并且进行交易的活动。从广义上讲，展览包括所有形式的展览会；从狭义上讲，展览会是指贸易和宣传性质的展览，包括交易会、展销会、展示会、经贸洽谈会等，它是在集市、庙会形式上发展起来的层次更高的形式，内容上不再局限于集市贸易或庙会的贸易、娱乐，而是扩大到科学技术、文化艺术的人类活动的各个领域。展览会在形式上具有正规的展览场地以及具有现代组织管理等特点。

(二)会展业的分类

从内容上看，会展业至少包括会议和展览两个基本组成部分。在西方，一般称为会议展览业(Convention and Exhibition Industry)。一些专业的展览组织和机构，如美国展览研究中心(CEIR-Center for Exhibition Industry Research)，会员单位包括专业会议管理协会(Professional Convention Management Association)、保健业会议参展商协会(Health Care Convention & Exhibitor Association)以及会议参观商国际协会(International Association of Convention & Visitor Bureaus)等会议组织专业协会。

按性质来划分，会展可分为贸易性和消费性两种。贸易性会展主要是洽谈贸易、交流信息，

多面向工商界等专业人士开放；消费性会展主要是直接销售，开展一系列活动的总和。会展的组织、承办者，以会议和展览为主业，目标一致，分工合作，形成有序的一条龙服务体系。

二、中国会展业的发展特点

我国的会展业伴随着国民经济持续快速增长以及对外开放程度的不断加深，得到了迅猛的发展，已成为促进贸易、引进技术、吸引外资、展示形象、获取信息的重要手段。据不完全统计，自20世纪90年代以来，我国经济贸易类展会每年都以20%左右的速度持续增长，仅在2001年所举办的具有一定规模的经贸类展会就达2000多个。展览会所涉及的领域覆盖了包括机械、电子、石油化工、冶金、矿产、医药、轻工、纺织、农林等所有生产行业，也涉及商业、房地产业、交通业、酒店业、旅游业等服务行业。会展业的发展不仅培育起一批新兴产业群，而且也直接或间接带动了相关产业的发展。会展业的发展对于促进经济增长，推动产业技术进步，深化产品结构调整，带动城市和区域经济发展，加强对外交流与合作等方面发挥着重要的作用。会展业已成为我国经济发展具有活力的"朝阳产业"之一，被誉为经济发展的"助推器"。中国的会展业发展具有以下特点。

(一)会展业已经初具规模

经过十余年的快速发展，我国会展业已经初具规模。每年举办的会展数量呈逐年递增趋势。据中国贸促会统计，年均增长率达到18.5%。会展场馆的发展也十分迅速，会展范围不断扩大，除博览会和各种综合性展会、交易会之外，各种专业展的发展尤为迅速，会展业涉及几乎所有的生产性行业，也包含于大部分服务行业之中。

(二)会展场馆建设和经营管理模式的多样化

以各级政府投资为主建设展馆是我国迄今为止的基本模式。与此同时，展馆的经营管理也在逐步走向市场化，形成多样化的展馆经营管理模式。从全国来看，主要模式包括以下几种。

国建国营：由中央政府投资建设会展场馆，交由指定的全资国有企业或政府部门所属的事业单位经营管理。

国建民营：由政府投资建设展馆，场地和展馆的产权属于政府所有，而展馆的经营管理则由商业性展馆管理公司和会展企业负责，完全用市场化的方式去经营。

民建民营：即吸收国内外企业或私人资本参与展馆建设，由投资主体选择专业化展馆管理公司，按商业化模式进行经营。例如上海浦东新展馆、上海世贸商城等采用的就是这种方式。

(三)展览市场占有较高的份额

国有的会展企业由两部分组成，一部分是具有进出口权的大型外贸、工贸总公司，它们有资格主办、承办与企业有关的专业会展；另一部分是政府投资建设的会展场馆，采取划拨或委

托的方式，由有关的国有企业或事业单位负责经营管理，对社会提供展览、会议服务。

随着我国会展业的发展，一方面，一大批民营、多元化股权结构的会展企业应运而生，这些企业完全按照商业化模式运作，在市场竞争中逐渐成长，逐渐锻炼成为一支具有专业水平的队伍，成为我国会展业非常有竞争实力的市场主体。另一方面，我国会展市场的快速发展和巨大的需求潜力，也对国外会展企业形成了巨大的吸引力。一些国际会展公司或跨国会展集团通过合作办展、合资建设展馆等方式，进入我国会展市场，并占据了一定的市场份额。与此同时，也为中国会展市场带来了国际化的会展运作方式和经验，促进了国内会展企业的长足进步。

三、会展业的发展趋势

经济全球化使中国经济与世界经济日益融合，作为连接生产和流通最直接形式的会展业正随着我国经济的快速增长而迅猛发展。会展业以其超常的关联影响和经济带动作用引起人们的极大关注。作为 21 世纪的朝阳产业之一，它的发展对社会经济的影响不可低估。每年以大约 20%速度增长的中国会展业，在未来的发展道路上的必然趋势可归结为"七化"，即：国际化、市场化、专业化、品牌化、信息化、规范化和规模化。

(一)会展国际化趋势

1. 会展品牌的国际化

国外会展业人士十分看好中国会展业发展的前景，以至于一些国际品牌的展会纷纷移向中国。如德国汉诺威展览公司把国际信息和通信技术领域最大的 CEBIT 展览会移到了上海；世界顶级奢侈品展 Top Marques 首次在中国上海举办。另外，中国会展品牌也在向国际化迈进。专业展会争取国际博览会联盟(UFI)认证(图 1-1)是我国展览业向品牌国际化迈进的重要标志。目前，我国获得 UFI 认证的国际性展览会或贸易博览会共有 60 个；信息技术专业展会有 12 个；展览和场馆同时获得认证的有 9 个，这比 2010 年年初增长了近一倍。

2. 会展资本运营的国际化

德国五大展览巨头在上海安营扎寨，英国、美国、澳大利亚等国家和地区的专业展览

图 1-1　国际博览会联盟(UFI)认证证书

公司，也纷纷与中国的政府部门、行业组织和业界同行展开合作。上海新国际博览中心是中国会展资本运营国际化最典型的案例。中国入世后国外会展公司的进入形成了不可逆转之势。事实上，近年来欧美的相当一部分会展资本进入亚洲会展市场，究其原因，经过多年的运营，目前欧美会展市场已经相对成熟，市场份额相对稳定，而中国会展业正处在快速发展的时期。可以预见，未来若干年内，将会有许多国际会展公司采取各种方式，迅速进入中国市场。

3. 会展活动的国际化

随着我国在国际上经济地位的不断攀升，已经成为世界第二大经济体，国际性展会将逐渐增加。一方面，近年来我国企业出国参展、办展逐年增长。为了更好地向各国推出自己的产品，出国办展也日益增加。来自中国贸促会的信息表明，在 2013 年中国贸促会代表我国赴 27 个国家和台湾地区参加、举办 50 个展览会。另一方面，与大多数发展中国家相比，中国经济发展在许多方面居领先地位，因此，中国会展企业将业务拓展到一些发展中国家也将成为中国会展业未来的一个重要发展方向。

(二)会展市场化趋势

中国会展业发展从"政府包办"到"政府主办、协会协办、企业承办"再过渡到商业展会完全由企业运作，政府角色在不断变化。随着市场作用的逐渐强化，政府不再担任主办者的角色，这能让参展商更为明确是哪个专业办展公司在为其服务。在市场化运作的过程中，办展公司的诚信与品牌将更受重视，有利于促进办展公司全面提高服务质量，规范化经营，从而增强市场竞争力。然而，政府不再担任主办者的角色并非是完全退出，而是通过制定会展业发展的政策、完善相关法规等方式来起到对其引导、保障和协调的作用。同时，政府还可以运用其影响力对一些重要的会展活动进行宣传发动，以促进本地经济的发展。

中国加入 WTO 以后，实施市场化运作已经成为中国会展业发展的必然要求。目前中国会展业的市场化趋势具体表现在：资本运营、办展方式和场馆经营三个方面。如 2005 年日本爱知世博会中国馆的设计方案招标、西安市对大型展览会承办权进行公开竞标，都曾经引起业界的广泛关注。由政府主办、分配指标硬性，要求企业参加定向不明确、服务不到位、组织学生充当观众的"鸡肋"展将逐渐消失，会展企业将在市场的大潮中历练，向着市场需求方向努力生存并进一步拓展。此外，国有企业的改革也是一个引人注目的问题，政企分开、资产重组是国有企业改革的必由之路。如南京国展中心从建成到入不敷出到债台高筑到走向拍卖，再到如今在新的管理公司按市场运作盘活资产，都是市场化的具体体现。

(三)会展专业化趋势

1. 内容专业化

会展内容的专业化是指会展项目内容细分的专业化。作为一个重要的贸易平台，专业性的展会应给带商业目的的参与者更多的信息和更多的选择。在现在社会分工更为细化、更为专业

化的今天，行业竞争日趋激烈，商者需要用更专业的眼光识别同类产品的质量、技术及价格等微小的差距，而专业贸易展就为他们提供了这样的选择空间。正因如此，国际上已经出现综合性展览逐年下降，专业性展览逐年上升的趋势。我国也不能例外地将向这个方向发展。

2. 服务专业化

在我国，许多会展企业努力转变经营理念，建立明确的企业目标，在专业领域中努力创出自己的特色，以适应会展业发展的需求。另外，还不断增加在服务上的科技含量，如展览展示器材越来越先进并方便使用。许多大型会展服务公司为了避免客户不必要的浪费，实现了全国各地的本土制作。在宣传评价会展质量的同时，用专业的统计数据如参展商和观众的数量、质量与满意度来说话。此外，我国的会展场馆的管理尚处于变革阶段，会展场馆多由政府投资修建并管理，会展场馆资源浪费严重，会展管理的专业化需尽早提上日程。

3. 管理人员专业化

随着中国会展业的发展，会展业对会展人才的需求也非常大。为适应此需求，我国也及时启动了针对会展的各类培训、职业岗位资格认证及会展人才的培养。如国家劳动和社会保障部在 2004 年就已经将会展策划师列为新的职业；我国高等教育培养的会展专业人才于 2004 年开始陆续进入会展行业，且数量将逐年增加；至 2014 年开办会展专业(或专业方向)的高校已达到 200 余所。

4. 理论研究深入化

随着我国会展研究机构、院系的相继成立以及会展研究的不断深入，近几年，与会展相关的理论研究也在明显提高。出版物及相关研究成果对会展业的发展、宏观控制以及会展教育培训提供了一定的理论基础，中国会展理论研究进入了一个相对繁荣的时期。预计在 21 世纪内，我国的会展理论水平将与国际完全接轨，并形成具有一定学术水平的理论体系。

(四)会展品牌化趋势

1. 会展品牌化的必然性

中国会展业在成长过程中出现的急功近利、重复办展，甚至骗展等频频出现的不良现象已影响了行业的正常发展，长此以往中国会展业则必定前途堪忧，其解决之道就是创建一批高质量的品牌展会和品牌会展企业，以赢得参展商与专业观众的信任，从而促使中国会展业健康、稳定地发展。

2. 品牌化的表现

中国会展企业在实施品牌战略过程中，努力赢得权威协会和行业代表的支持，注重服务质量全面提升，争取国际认证，精心设计企业的 CIS 系统，注重造势宣传。与之形成鲜明对比的

是,各地仍不断出现成熟展会被克隆,主办者各执一词,互不相让的案例,可见中国会展的品牌化道路仍是任重道远。

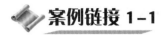

案例链接 1-1

2013会展经济年度话题:中国会展业的改革与升级

以"中国会展业的改革与升级"为主题的2013中国会展业年度研讨会暨昆山会展经济论坛于2012年12月14~15日在昆山召开。来自国内主要会展城市主管部门、各类会展主承办方、会展专业院校和研究机构以及会展企业的业界代表参加了研讨会并交流互动。

会上,中国商业联合会会长、商务部原部长、中国会展经济研究会高级顾问张志刚致辞。国务院发展研究中心市场经济研究所所长任兴洲做了《十八届三中全会〈决定〉与我国会展经济发展》的报告,她指出,要坚持两个毫不动摇促进会展业发展,平等竞争。探索有中国特色会展产业市场化发展的规律,形成有效的市场规则和竞争秩序。政府在会展产业发展中的作用是促进会展产业的政策研究,使会展与会展城市协调发展。今年出台八项规定、中央和国务院发布《党政机关厉行节约反对浪费条例》等对党政机关经费管理、会议活动、资源节约等做出全面规范。这将使政府一些不是特别必要的会议明显减少,费用缩减,也给会展业提出挑战;但政府购买服务也给会展、会议行业带来机遇。

上海市商务委员会副主任、国际展览业协会(UFI)全球执行副主席陈先进介绍了《UFI在中国和全球展览业的发展》,提出了UFI的最新观点。博鳌亚洲论坛高级执行总监姚望在谈到中国会展产业的升级时指出,策划水平的升级、品牌打造的升级、运作方式的升级、科技含量的升级是促进中国会展产业升级的途径。

中国会展济研究会顾问陈若薇、国家会议中心总经理刘海莹等分别对《中国展览业的发展及对外合作》、《2.0版中国会展市场的猜想》、《会展业与新媒体》进行了解析。会上还发布《2013中国会议蓝皮书》以及中国会展经济研究会资质等级评定信息等。

(资料来源:中国经济网,2013.12.18)

(五)会展信息化趋势

会展信息化的主要表现是专业的会展管理软件陆续出现,并开始应用于会展管理的全过程。一个功能完备的展览会网上信息化平台,不仅代表着展览会的品牌形象和管理水平,更是代表展览会综合竞争力和以客户为中心的服务理念。许多会展企业都建立了企业的门户网站使之成为企业信息的重要传播媒体,并利用虚拟会展扩大现实会展的影响与作用。然而,正如因特网的出现对诸如传统的旅行社行业产生强烈冲击一样,现实会展同样会在一定程度上受到虚拟会展(图1-2)的影响。虽然虚拟会展无法完全替代传统的看样订货的现实展会,但随着信息技术的高速发展,其影响也是不可忽视的。办展企业必须通过各种方式,全面提高服务质量,充分发

挥现实会展的优势，不断增强现实会展的吸引力。

图 1-2　企业的虚拟会展界面

(六)会展规范化趋势

1. 管理的规范化

随着我国会展业的发展，会展业需要一个公平有序的竞争环境，这就促使从中央到地方的政府必须尽快出台相关的管理法规，以适应会展发展的要求。同时，建立健全我国的会展评估体系是会展规范化发展的必由之路。目前我国已出台的中华人民共和国全国商业行业标准《专业性展览会等级的划分及评定》是国内专业性展览会评价的重要依据。可以预见，在国内外获得令人信服的权威评价是会展企业及会展项目努力的方向，也是会展活动朝着规范性迈进的重要体现。

2. 竞争的规范化

竞争的规范化在我国会展业已成为迫在眉睫的问题，信用危机正严重损害我国会展业的健康发展。在各地出台的会展管理规章中已针对不正当竞争做出了限制性的规定，业界也提高了规范竞争行为对会展业发展的重要性认识，相信随着我国会展市场的逐渐成熟，竞争中的信用机制将逐渐形成并日趋完善。竞争的规范化还表现在展览界通行的价格"双轨制"受到质疑，市场的供求关系所决定的价格并轨将成为会展业的必然选择。

3. 服务的规范化

首先是按照国际标准来规范自己的服务，也就是按市场化、商业化、专业化的标准来提供会展服务，以满足客户需求为自己的努力方向，通过优质服务，在激烈的竞争中赢得一席之地。努力通过 ISO 9000 国际质量认证是会展企业向规范化、标准化方向改进的重要方式。严格按照

规范的流程提供会展服务，建立一套涵盖展览业务经营、展览工程、展场租赁、会展物业管理等较为完善的会展服务体系都将使会展服务更高质、高效。

(七)会展规模化趋势

1. 展会的规模化

随着我国会展业的发展，举办展会的数量逐年上升，品牌展会发展迅速，面积不断增大，从中国贸促会2012年统计的数字看，自2010年起中国展览业保持了蓬勃旺盛的发展态势。

2. 会展场馆的规模化

近年来，我国展馆面积迅速增长，在一定程度上缓解了会展业对展馆的需求。目前一些会展中心城市大型展馆的第二期建设还在进行中，展馆的规模化发展已成趋势。

3. 会展企业的规模化

会展业的发展使全国各地会展企业迅速增加。从全国来看，我国会展公司数量众多，规模参差不齐。可以预见，会展企业必须靠做大做强来取得规模效应，经过一段时间的整合，中小型公司的专业化，大型公司的集团化将成为未来中国会展企业的发展方向。

综上所述，在经历了数年迅速增长后，中国会展业正面临发展的关键时期。我们需要借鉴国际会展发达国家的经验，克服前进中出现的种种困难，从而探索适合中国国情的会展业发展道路。中国的会展人正在进行不懈的努力并且取得了一些成就，中国的会展业也必将迎来新的发展时期。

案例链接 1-2

上海：2015年将初步建成国际会展中心城市

上海能否成为真正的国际会展之都？在2014国际会展业CEO上海专题研讨会上，有69.6%的境内企业家和72%的境外企业家都认为，目前上海会展业发展的总体环境非常好。而按照已有的《上海市会展业发展"十二五"规划》，到2015年，上海将初步建成国际会展中心城市，届时全市展览总面积将达1500万平方米，展览业的国际化、专业化、市场化和品牌化程度将进一步提高。

本次论坛吸引到了来自世界三大知名会展行业协会的专家和60余位国内外会展企业CEO。会上，由市会展业促进中心历时近1个月所做的问卷调研结果也同期发布。在受访的境外CEO中，有75%选择上海作为未来拓展业务的城市；同期接受访问的境内CEO中，超过90%都将上海作为重点市场。

据市会展行业协会统计显示：2013年上海共举办各类展会793场，展览总面积达到1200万平方米，继续在全国各城市中处于领先地位。市商务委副主任钟晓敏透露，下一步将尽快修

订出台《上海市展览业管理办法》，进一步完善城市会展产业发展环境。

(资料来源：中国经济网，2014.1.10)

评估练习

1. 我国的会展业发展有哪些特点？
2. 试论述我国会展业在发展过程中出现的一些问题，以及解决措施。

第二节　会展展示设计概述

教学目标

- 学习并理解会展展示设计的基本特征。
- 熟悉并掌握会展展示设计的现状与发展趋势。

一、会展展示设计的定义与分类

展示与设计，本为两个概念，因为时代发展的需要而把它们组合在一起，成为一个独立的新概念、新名词，进而成为一个新兴且专门的行业。展示，意为展现、展览、演示、显示等意；设计，是设想、运筹、计划与预算，是一种具有创造性的活动。展示设计，就是对要展现、显示的人、事、物等进行有目的的重新包装，再以新的面目呈现出来的活动。因此，展示设计就其本质来说，是指在展示活动中，调动一切手段，营造出一个完美的空间，让人与人、人与物之间彼此交流、沟通、传播信息，从而对人们的心理、思想和行为产生影响的一种有目的的创造性思维活动。

展示设计与现代文化、科技、经济等发展有着十分密切的关系，它对诸如各种会议、展览、商贸活动、节日庆典及旅游观光活动等进行筹措、规划，重新包装设计，而使活动更加新颖完美，具有吸引力。具体来讲，现代展示设计的任务就是要设法打造一个完美的四维空间(即我们可见的长、宽、高加上时间的概念)，以最佳的方式将信息和内容展示在公众面前，让公众在美的时空中接收、传播和交流信息，从而对人们的心理、思想和行为产生重大的影响，进而推动文化、科技与经济的发展。

展示设计在项目上包括：博览会场馆、展览会、博物馆、购物广场、临时庆典会场、商业橱窗、展示柜台以及户外环境的展示设计等(图1-3)。展示设计按照类型可分为综合型、主题型和专题型三大类；按照展示方式与方法可分为综合型展览、实物展览和图片展览等；按照展出的目的性可分为贸易型、规划型及总结型等。按照规模及地域可分为国际型、全国型和地方型展览展示等。

会展展示设计作为更加专业化、具体化，目的性也更加明确的展示设计，可以具体分为如

下几类。

(一)展览会、博览会展示设计

此类型展示设计有明确的时间性和季节性限制,尽管相对时间较短,但均要求设计独具个性特色、具有强烈的视觉美感和新颖、活泼、热烈的现场氛围。在表现形式、手法及展览规模上有较大的灵活性,但同时对展示设计的制作和安装有一定的限制与要求,可谓是展示设计活动施展表现力最大的舞台。

(二)会议、论坛、新闻发布会展示设计

此类型展示设计以室内空间布置为主,室外设计为辅,且多为短期性的展示行为。展示设计的内容多以背景板展示为主,效果简洁明了、美观大方。其配套设计有主席台、演讲台、会场环境氛围的营造等。而且现代许多会议还需有赞助商的配套 Logo 标志、宣传展板和展品的展示等。

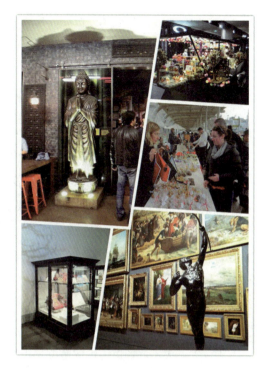

图 1-3　不同类型的展示设计

(三)商业购物场所展示设计

此类型展示设计包含大型商场、超市、商店、橱窗、售货亭等商业环境,旨在给顾客提供一个相对固定、完整的购物、观赏、娱乐休闲的场所。其中,商品陈列货架和货柜的布置相对固定、长期,商品分类、分区,集中摆放陈列则有一定的规整、序列性,便于顾客选购及商家销售。商业购物场所的灯光较为明亮,光色适中,特别注重视觉美感的营造。此外,在商业购物场所的现场还多以 POP 广告、招贴等形式吸引人们的眼球并烘托所需营造的环境氛围。

(四)节庆礼仪活动展示设计

此类型展示设计是指各种大小节庆活动,如艺术节、运动会、音乐舞蹈表演等演示空间的设计。其设计讲究形式多样,意在表现欢快热闹喜庆的氛围,艺术感强烈,是展示设计师最能发挥个性、展示艺术才华的媒介与载体。在具体的展示形式上,音响、灯光、彩旗、充气拱门、彩球、植物鲜花等都是必不可少的补充道具。

(五)博物馆、美术馆展示设计

此类型展示设计的主要特征是长期性或相对固定性。其展品主要为历史文物、文献及艺术

作品等。设计上以陈列展示为重点，特别讲求观赏效果，对灯光照明、展品的安保等都有着较严格的规定和高要求。同时，在整体的布局编排上注重严密的逻辑性和连续性，在交通流线、噪声控制、温湿度、休息区等展示功能和展示效果方面也有较高的要求(图 1-4)。

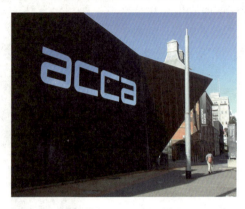

图 1-4　澳大利亚墨尔本　现代艺术馆外观

二、会展展示设计的基本特征

现代会展展示设计运用现代造型艺术、视觉传达艺术、环境艺术、科学技术等表现方式，将灯光照明、视频影像、影音特效、动态软雕塑、自然景观移植到可视化造型的展示展演环境中，为展示活动提供支持和服务。

展示设计的核心是以各种社会信息为依托，有效地传播信息。展示设计也是一种实用艺术设计的形式，表现方式由二维、三维、四维等多元化造型组成，是多学科知识的融会贯通，目的是为展品构建最佳的展演空间环境。展示设计活动充分体现互动性、参与性、协作性和情感性，倡导科技进步和社会文明。展示设计也是一项综合性的设计行为，体现的是集体智慧的结晶。

展示设计不完全等同于其他的建筑室内外设计、视觉传达设计、博物馆展示设计等，而是一种综合的、特殊的、动静结合的时空艺术表现形式，会展展示设计具有如下特征。

(一)综合性

会展展示设计是一门多学科交叉的综合性艺术创作活动，涉及多个学科领域。如艺术美学、策划与管理、建筑结构、装饰材料、市场营销、空间规划、广告学、人体工程学、色彩学、公共关系学、心理学、物流、视听设备及水暖电常识等。设计师同时还要具备一定的绘图、摄影、审美、雕塑、预算、计算机操作、沟通协作、市场营销等方面的能力。所以，一个好的展示设计师，应当是人们常说的具备各方面知识技能的综合性创新人才。

(二)多维参与性

展示设计师创造的是一个四维空间，人们从视觉、听觉、触觉、嗅觉、神经觉等多方位综合地感受不同的信息，通过"流动——驻足——流动"的动静相间的方式活动，由远及近多角度、全方位地观察、了解，甚至利用多媒体影像虚拟时空场景让观者直接参与其中，以增强互动与交流，达到其他艺术设计形式无法替代的一种多维时空境界(图1-5)。

(三)科学性与艺术性

会展展示设计在一定程度上展现了当时、当地的科技发展水平以及审美取向，是科学与艺术相结合的优质媒介。从历届世博会发展的轨迹中不难看出，每有新一届的展会，主办国、主办城市及各参展商都会尽最

图 1-5　墨尔本水族馆的互动展具

大可能展现当时最新最先进的科技成果，并把最新的科技知识和技术手段运用到展示活动和展示设计中来。随着科技、文化、经济水平的提高，人们的审美意识日益增强、发展和变化，传统的、大众化的审美观一再被超前、现代的审美观念所冲击、打破，最后被替代，循环往复、螺旋上升，审美的内涵也一再被充实、丰富、强化，科学性和艺术性均在会展展示设计中得到完美的体现。

(四)经济性

现代市场经济下的展示活动，其对经济效益的追求是第一位的。即便是政府拨款的项目，公益事业以及只求社会效益的展示活动，也存在一定的经费预算。因此，会展展示设计的好坏在于是否能用尽可能少的费用达到最好的效果，这也是展示设计师的设计能力与水平的最直接反映。现代展示设计，必须尽可能地使展台、展柜、展架、展板等展览道具和设备能够方便拆卸、灵活组合，从而有利于运输，同时便于重复多次利用，从而最大限度地降低成本。

三、展示设计的发展阶段

"会展展示"是当下普遍被认可的一致称谓，而人类的"展示"活动从远古时代即已有之。伴随着人类的主观意愿对"展示"活动的主导与影响作用的逐步加大，慢慢才有了"设计"的概念，最后才形成了展示设计、会展设计。这个漫长的过程大致可分为以下四个阶段。

(一)本能展示阶段

展示活动的本源是调动一切手段来展现、表示、外露，以达到引人注意的目的。追根溯源，无论是动物还是人类本身，都懂得向异性展示自己最精彩、动人的一面，以达到求偶、引起异性青睐的目的。其实这种行为本身就已带有表露、展现及引诱注意的"广告"意味了。当然，这仅仅只是动物的下意识、本能的生理反应。例如，原始社会的男人猎取动物后，把动物的血涂抹于身，或把动物的皮毛、骨骼、牙齿等悬挂在身上，载歌载舞地表达喜悦的心情，而后逐渐发展为以悬挂数量多寡来显示自己的勇武强壮。再如原始崇拜、集体舞蹈、宗教仪式等，均以展现神秘法力、超常能量和特殊技能为特征，这些都是一种最原始的展示、炫耀行为。虽然这些行为还远不能提升到"设计"的层面来认识，但从中我们可以看出这些行为已有了今天包装、设计的雏形，这与后人的许多展示活动在形式和内涵上有着密切的联系。因此，我们可以把这一时期视为人类会展设计活动在潜意识里最初级的"本能展示阶段"。

(二)实物展示阶段

随着人类文明进程的发展，人们借助工具可以猎取到更多的动物，并有了富余的手工产品，于是人们便有了将剩余产品进行交换的需求和意愿。原始人类将剩余的猎物和手工产品直接展示摆放出来，相互挑选、交换，这时候活动的特征是偶然的、零散的聚众行为，是以实物为媒介的以物易物形式的"实物展示"阶段，这也是当时最简单、最直接，也是唯一的可选择的展现形式。其中，至多的设计成分就是挑选出最好的物品，并把它们摆放在尽可能显眼的地方以吸引别人的注意。日后的展示设计中的实物展示方式在这里已初现端倪。

(三)象形展示阶段

随着人类的历史继续向前推进，人们开始懂得了可以将动物的皮毛扒下来，稍加美化处理后悬挂起来以示众人。卖药的可以挂葫芦、乌龟壳，卖扫帚的挂扫把，卖酒的挂酒壶，在交易时不必将实物完整地展现出来，而仅仅将实物的一部分或与之紧密相关的形象替代物摆放出来，同样可以让其他人一目了然。这里的皮毛、葫芦、扫把、酒壶已经有了明显的"广告"特征，用比较现代的说法，就是这些物品已经具备了一定的包装、设计成分(图1-6)。可以说这时候的展示与设计活

图1-6　扬州东关街的民艺展示

动有了一定的内涵，已经进入了较高一级的"象形"阶段。

(四)抽象展示阶段

如今的展示活动早已不是和原始集会、庙会、简单交易同日而语的了，展示活动所运用的设计方法和表现手段更今非昔比。当出现了用文字、标志、图形等特殊而抽象的手段，借以象征的方式表现对象的时候，展示设计才真正名副其实地、彻底地被赋予了实际意义。如卖酒的不再挂酒壶，而只需挑出一"酒"字符号的布幌，典当铺仅刻一斗大的"当"字木匾……而后来更大量的、形形色色、五花八门的LOGO的出现，则标志着展示设计真正进入了高级抽象的展示阶段。小小的标志，不仅是企业的形象象征，更体现着企业的文化内涵，成为企业人心目中的图腾和精神象征。

以上是站在人类发展的宏观角度对展示设计的发展阶段进行的归纳，而从国内外展示设计的发展情况来看，也有各自的发展历程和情况。我国展示设计活动的历史由来已久，从《易经》中所记载的奴隶社会前的原始贸易到春秋战国时代就已出现像临淄、邯郸、大梁、洛阳等一些商贸交易的大都市，商业展示艺术已有了很大的发展。到了唐宋时代，展示设计活动伴随着商贸的进步则有了更大的发展。如唐代的长安"街市内货财二百二十行，四面立邸，四方珍异，皆所积集"(宋敏求《长安志》)。北宋汴梁最繁华的街道如"界身"一带，到处是"金银彩帛交易之所，屋宇雄壮，门面广阔，望之森然，动即千金"(孟元老《东京梦华录》)。南宋吴自牧的《梦粱录》中，更详细地描述道："汴京熟食店，张挂名画，所以勾引观者，留连食客。今杭州城茶肆亦如之，插四时花，挂名人画，装点店面。"显见商人、百姓的商贸活动已经有了非常良好的交易环境与展示形象视觉刺激，这些定期、不定期举办的集市和庙会也为早期的展示设计活动提供了施展的舞台。从宋代画家张择端笔下的《清明上河图》中，我们可以非常形象清晰地看到，熙攘繁华的汴梁城内商店比邻相连，商品琳琅满目，店招、广告林立，正是当时的集市、庙会的真实写照。从以上内容中我们便可发现展示设计活动的雏形和踪影。

知识链接 1-1

清明上河图

清明上河图，为中国十大传世名画之一，宽24.8厘米，长528厘米，绢本设色。作者为张择端(图 1-7)。该画卷是张择端仅见的存世精品，属国宝级文物，现藏于北京故宫博物院。作品以长卷形式，采用散点透视构图法，生动记录了中国12世纪城市生活的面貌，这在中国乃至世界绘画史上都是独一无二的。在5米多长的画卷里，共绘了550多个各色人物，牛、骡、驴等牲畜五六十匹，车、轿20多辆，大小船只20多艘。房屋、桥梁、城楼等各有特色，体现了宋代建筑的特征。具有很高的历史价值和艺术价值。

《清明上河图》描绘了北宋时期都城东京(今河南开封)的状况，主要是汴京以及汴河两岸的

自然风光和繁荣景象。清明上河是当时的民间风俗，像今天的节日集会，人们借以参加商贸活动。全图大致分为三个段落：第一段是汴京郊外春光；第二段是汴河场景；第三段是城内街市。

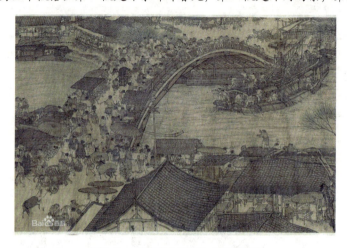

图 1-7 《清明上河图》汴河局部

从《清明上河图》中可以看到几个非常鲜明的艺术特色：此画用笔兼工带写，设色淡雅，不同一般的界画，即所谓"别成家数"。构图采用鸟瞰式全景法，真实而又集中概括地描绘了当时汴京东南城角这一典型的区域。作者用传统的手卷形式，画面长而不冗，繁而不乱，严密紧凑，如一气呵成。画中所摄取的景物，大至寂静的原野，浩瀚的河流，高耸的城郭；小到舟车里的人物，摊贩上的陈设货物，市招上的文字，丝毫不失。在多达 500 余人物的画面中，穿插着各种情节，组织得有条不紊，同时又具有情趣。图中所绘城郭市桥屋庐之远近高下，草树牛驴驼之大小出没，以及居者行者，舟车之往还先后，皆曲尽其仪态而莫可数记。全画场面浩大，内容极为丰富，整幅画作气势宏大、构图严谨、笔法细致，充分表现了画家对社会生活的深刻洞察力和高超的艺术表现能力。

知识链接 1-2

中西方展示设计史

到了近现代，我国在1851年参加了在英国伦敦举办的第一届万国博览会。上海商人徐荣村以自己生产的"荣记湖丝"在本次博览会上夺得金、银两项大奖并引起轰动，迈开了中国人走向世界的第一步，为中国未来的展示设计活动与国际接轨铺下了第一块砖。而从清末开始，我国已有正式的展览会和博物馆，并陆续参加和举办了国际、国内的一些具有一定规模的博览会和展览会，但出于政治、经济、文化、观念等原因，均没有形成影响，也没得到国际社会的重视。直到改革开放后的1982年，我国才重新返回世界博览会，并逐渐在世界舞台上崭露头角。

截至 2005 年年底，我国已受邀参加了 10 余届世界博览会。在世博会这个平台上，通过展示设计师的参与和努力，把我国的综合国力、经济发展和科技进步以及未来前景较为全面地展现在了世人面前。我国于 1999 年首次在云南昆明举办了世界园艺博览会，并于 2006 年在辽宁沈阳举办了新一届世界园艺博览会，这不仅表明了我国的国际影响力及综合国力不断提高以外，也同时检验和证明了我国展示设计的水平。

目前，在我国已形成了北京、上海和广州三大会展中心。随着中西部经济的崛起，各种各样的会展活动更趋活跃、多样化，为展示设计提供了更加广阔的空间和舞台。我国正在逐步成为亚洲乃至世界的展览展示中心。2008 年北京奥运会及 2010 年上海世博会的成功举办，让包括伦敦、东京等在内的大城市纷纷来学习举办的经验，这无疑证明了我国已经全面与国际接轨，在世界的展示设计舞台上发挥不可替代的核心作用。

在西方，据史料记载，最早形成的具有博览会雏形的集市是在公元 5 世纪的波斯。当时的波斯国王以展示财物，炫耀本国的财力、物力来威慑邻国。11 世纪，在法国巴黎附近就有著名的"圣·丹尼斯修道院集市"，以交易农畜等生活产品为主，云集了欧洲以及中东在内的大批商客。17 世纪初法国卢浮宫的开放，使一向由国王和贵族垄断的艺术市场得以解放出来，一些面向中产阶级的艺术家们开始能够以绘画为生，并定期举办艺术博览会(名为"沙龙")。到了 18 世纪末，人们逐渐想到举办与集市相似但只展不卖的博览会。这一新的想法于 1791 年在捷克的布拉格首开先河。1798 年拿破仑在法国巴黎举办了第一次工业博览会。由于社会生产力的不断发展，一些主要资本主义国家也纷纷仿效，热衷于各种博览会，以展示各种经济技术和艺术成就，促进销售，引导生活和消费时尚。随着工业革命的到来，社会生产力的提高，科学技术的进步，国际交通的发展，举办世界性博览会的条件逐渐成熟，并渐渐成为社会生活中的一大盛事。

世界上公认的最早的国际展览会是 1851 年在英国伦敦海德公园举办的第一届万国博览会，它为以后的博览会、展览会向着专业化、规范化、规模化方向的发展奠定了里程碑式的基础。该博览会在向世界展示英国工业的巨大成果的同时，也展现了其在展示设计方面的突出进步。该博览会的标志性展馆建筑"水晶宫"，成为 19 世纪的不朽之作。该建筑设计构思大胆，技术先进，形似一个巨大的拱形玻璃暖房，通体以钢架和玻璃组成，材料新颖、造型奇特、晶莹剔透，其绚丽多姿的美感一下子就震惊了世界。这是展览展示活动第一次以设计的形式展示其魅力，为世界各国在展示设计方面树立了榜样，而设计的理念也因此在日后的展览展示活动发展的进程中逐渐深入人心。

(资料来源：郭浩，王千桂. 会展设计与实务[M]. 上海：上海交通大学出版社.)

知识链接 1-3

历届富有特色的博览会

第一届世博会的展览馆"水晶宫"，不仅是会展展示设计发展史上的一个里程碑，也促进了

近代会展展示设计的变革,并开现代会展展示设计之先河(图1-8)。1850年年初,世博会组委会组织了国际性的设计招标,200多个方案均未中标。此时,园艺师帕克斯顿的设计方案却很快被世博会组委会接受。他设计的整个建筑采用玻璃和铁架预制结构,外形为一简单阶梯形长方体,只用铁架与玻璃,没有任何多余的装饰。展厅总高度为85英尺,象征1851年建造,约563米,宽124米,共有3层。外形逐层退收,中央拱形大厅高33米,左右两边高20米。如此规模的建筑工程只用了不到9个月的时间就完成了,这在当时不能不说是个奇迹。可以说"水晶宫"无论是建筑设计还是建造速度,都是史无前例的。"水晶宫"共用玻璃8.36万平方米,重达400多吨,铁柱3300根,大梁2224根,最大跨度21.6米。1852—1854年,在重新装配时,将中央通廊部分原来的阶梯形改为圆筒形。它的成功给世博会这样大型的国际盛会拉开一道序幕,同时也开创了会展展示活动的新纪元。

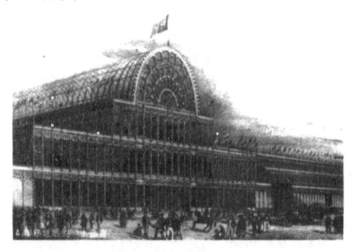

图1-8 英国水晶宫旧照

1876年,美国为庆祝其独立100周年,举办了费城世博会,首次展出了贝尔的电话机,爱迪生的电报机、留声机、打字机,真正宣告了电器时代的诞生。现代先进的工业技术与完美艺术设计手段相结合,塑造了一个最具发明创造力的工业大国形象。

1883年,英国成立了世界上第一个展示设计的组织机构——美术与工艺展览协会,主要负责承接展览设计、施工布展、组织学习和经验交流等工作。该组织的成立,对日后展示设计的组织化、程序化及规范化的发展具有划时代的意义。

1889年,法国为纪念大革命100周年,在巴黎举办了第二届万国博览会,建造了最引人注目的、外观雄伟的标志性展览建筑——埃菲尔铁塔(图1-9),成为巴黎乃至法国的象征。同时,在其内部结构、先进、合理的功能,以及展馆建筑的工程技术等方面,也取得了重大的突破和进步,为展示设计在审美与功能结合上走向更加专业化、多样化创造了条件。

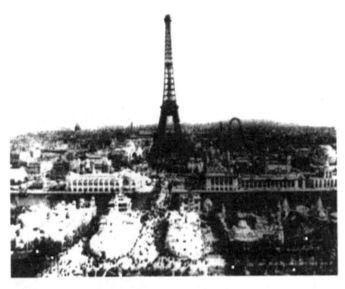

图1-9 巴黎埃菲尔铁塔旧照

1929年,在西班牙的巴塞罗那举办的世界博览会,密斯·范·德罗设计的德国馆建筑,其展馆布局陈列大胆新奇、突破常规,令人耳目一新,开创了现代建筑与室内设计的新纪元,为日后展览展示设计布置的陈列手法提供了新思维、新模式。

1958年,比利时布鲁塞尔万国博览会,首次打破传统,将单纯追求技术进步和发展的博览会主题,提升到如何使科学与人类共存的新的主题高度。其象征性的标志是高度110米、放大为2000亿倍的原子结构模型纪念碑,既象征着人类安全、和平地利用原子能,同时又将科技元素首次引入到艺术设计领域。

1985年,日本筑波国际科学博览会,以人类、居住、环境与科学技术为主题,集中展示了当代世界高尖端科技领域的最新技术,不仅再一次向世人展示了日本的形象,同时也标志着日本在国际科技领域的领先地位。

2000年,德国汉诺威世博会,采用了ISDN,即综合业务数字网网络的建设,使其成为信息流和快速交通流的交汇点,成为整个展览的一大亮点,把世界各国的会展设计活动进一步引入到了信息化的高速公路上,在全球网络一体化背景下,使展示设计的空间更加宽广、表现手段更加神奇多彩。

2005年日本爱知世博会(图1-10),在"自然与睿智"的主题下体现的环保办博、人文办博、激情办博的努力和成果,给世人留下了深刻的印象和思索,也为2010年上海世博会的提供了许多值得借鉴和学习的地方。

今天,各种展览展示活动的开展,对展示设计提出了更高的要求。它在设计手法、布展理念、装饰材料、加工工艺等方面已有了长足的进步。展示活动的丰富多彩,使展示设计有了大量的表现素材和施展空间。大空间、大跨度的空间布局,使展示设计的思路和创意空间更加开

阔。而高科技的声、光、电、数码影像技术的运用，更使展示设计师如虎添翼。如今的展示设计更加注重人性化设计，丰富的人文色彩、个性化的多元形式，融信息传播、科普教育、娱乐学习、旅游观光、互动交流等为一体，既为展览展示活动举办国、举办城市提升了形象和知名度，扩大了经济贸易，增强了举办地企业竞争力，同时也引导了消费，提高观众的科技和文化素质及审美能力，大大促进了社会文明的进步。

四、会展展示设计的现状与发展趋势

会展展示设计从其历史角度看，已具有近百年的发展历程了，而人类社会在这百年中发生了翻天覆地的变化，科学和技术以前所未有的惊人速度打造人类全新的生活方式，为人类文明做出了巨大的贡献。与此同时，设计作为一个新兴的概念正在伴随着科学和技术的发展，不断地向

图 1-10　日本爱知世博会

整个社会各个领域渗透。它为人类提供了更为舒适的生活环境，增加了人类的生活情趣和精神享受，改变了人类的生活方式，成为人类、社会和自然相互沟通的桥梁和媒介。

人类的展示活动具有极其悠久的历史，集市、店铺、庙会和祭祀等都在其范畴之内。第一次正规意义上的会展展示活动始于1851年英国的万国博览会，是会展展示发展史上一个具有划时代意义的里程碑。从那时起，国家、地区乃至世界范围的各种展览会越来越多，涵盖了经济、文化、科技等各个领域。今天德国成为全世界的"展览王国"，新加坡成为亚洲的展览中心。然而，即使展示设计的领域与影响力在不断扩大，但是相关理论的研究与发展却尚未形成规模。世界上没有一所设计院校以展示设计专业闻名于世，也没有一位世界级设计师被冠以"展示设计大师"的称号。

从最初的世博会开始，会展展示设计发展到今天已经变得日益成熟，会展展示的形式和内容也变得日益多样化，某个行业、某个商品、某个企业都可以通过会展得以展示。无论在国内还是国外，会展展示已经成为人们日常生活中必不可少的一部分。与此同时，对会展展示设计与技术的要求也在不断地提高。形式简单、创意普通的设计已经不能满足人们的需求了，因此，会展展示设计随着会展业的发展也在不断地成熟，同时从事会展业各个部门的从业人员也需要了解展示设计的创意理论与方法，以提高自己的创意和理解水平。未来的展示设计，将更加注

重调动人的视觉、听觉、触觉、味觉、嗅觉及神经觉等的综合感觉体验，更加注重人的美感和愉悦享受。随着多媒体数码影像技术的发展，随着网络系统的开发，以及其他材料学、照明技术、建筑环境艺术等相关科技的进步，展示设计师带给人们的不仅仅是一般意义上的接收信息、传播信息的优美展示空间，而是如何引导人们更加高质高效地体验生活、享受生活、美化生活。

评估练习

1. 展示设计通常有哪些类型？
2. 从人类文明的历程来看，展示设计具有哪几个发展阶段？

第三节　会展展示设计的理论基础

教学目标

- 理解平面构成在会展展示设计中的运用。
- 学习并掌握色彩构成中色彩的三大要素的内容。
- 理解立体构成的相关原理在会展展示设计中的运用。

会展展示设计作为一门新兴的学科，具有其特殊的理论体系，但是这些理论体系都是基于共同的设计理论基础上的。本章将对这些一般与特殊的理论内容及其联系做详细的分析与阐述。

设计作为一门涉及各个学科领域的交叉性学科，需要设计师对各个相关学科，包括社会学、数学、物理学、材料学、人体工程学、心理学、天文学和地理学等学科，都具备一定的理论基础。所以，设计师本身应该是复合型的人才，虽然不必像某一科的工程师那样对某个专业有特别高深的造诣或特别的研究，但必须具有复合的知识结构，从而具备处理各种设计中遇到各种复杂因素的综合能力。这种多元学科知识的交融使得设计师能更好地创造出有着各个学科领域背景支持的优秀设计作品。会展展示设计作为设计的一个分支，同样需要各个学科领域知识的支撑，比如在分析会展展示设计所需要的材料时，就需要材料学知识的支撑；在分析会展展示设计所运用的桌椅和展台的造型时，就需要人体工程学理论知识的支撑；在分析会展展示设计中的空间分割方式对参观者的行为影响时，就需要心理学理论知识的支撑等。所以，会展展示的设计人员不仅要对设计理论相当了解，更要有与设计相关的自然科学、社会科学和人文科学知识的积淀和素养。

学习会展展示设计基础的目的在于理解设计的根本，将各种设计的基础要素有机地联系起来，并行之有效地运用于设计之中。会展展示设计基础的掌握，关系到会展展示管理人员在对设计师进行创意说明的时候，能否从设计的基础理论出发，结合实际案例的特殊要求，全面精确地抓住设计要点，把握好设计的创意和总体思路；关系到会展展示管理人员能否对会展展示

最终设计作品有正确的理解；关系到会展展示管理人员能否对会展展示设计作品提出正确的专业修改意见，等等。

会展展示设计基础所涵盖的设计理论较为宽泛，在实际运用的时候，不能生搬硬套、囫囵吞枣，必须和自己的创意联系起来，应努力做到对设计理论方法的运用自如、左右逢源。

一、平面构成

平面构成是当代设计教育的一门必修基础理论课程。它是指在平面上按照相应的视觉理论，进行图形排列和组合的视觉形式。平面构成把抽象的构成艺术，表达为一种更加偏于理性的、有秩序、有规律的美学形式。

在设计范畴里，无论是广告设计、产品设计、展示设计还是环境艺术设计都是一种造物活动，都是以人类的需求为基石的。有了人们的需求才能促使设计师去设计，有了设计才能促使人类生活质量的提高。人类生活质量的提高，才能促使人类产生新的需求，从而形成一个良性循环，不断推动人类社会的进步。

因此，必须重视会展展示的工作人员对构成艺术的培养和训练。平面构成就是培养在二维空间(平面)里的设计方法和意识，让会展展示的专业人员在实际的展示设计中理解甚至具有运用平面构成的能力，从而去创造和分析优秀的展示设计作品。

(一)平面构成的特点

平面构成可以分成自然形态构成和抽象形态构成两大类。所谓自然形态构成，是以自然界本体形象为基础的构成形式，是通过对形态整体的分割、组合、排列和重复等方法，构成一个新的图形。所谓抽象形态构成是以几何形(如点、线和曲等形体组合与分割）为基础，按照一定的规律排列组合成新的图形。

自然形态，可以包括有机形态，即有生命的动物、植物等形态和无机的形态，譬如岩石、泥土、江、海、洋等。著名设计师拉斯金曾经说过："不是基于自然的设计，绝不能得到美。"这句话虽然说得有些绝对，但是它也反映了自然对人类审美标准的影响具有不可忽视的作用。例如人体的各个部分的比例，植物的花序、自然形成的水滴等均属于自然形态。在自然界，自然形态所呈现的对称、重复、平衡等美的形式也是到处可见的，如图1-11所示。

抽象形态，包括点、线(包括直线和曲线)、面(包括平面和曲面)、体(包括平面体和曲面体)。

人们看到任何一种形态都会产生各种心理活动，都会产生带有主观色彩的心情与感受。当然由于个体间的差异，包括个性、教育、生活背景等元素的不同，其感受也并不全部相同。但是在纷繁复杂的世界中，总有一些共同的因素可以让绝大多数人产生情感的共鸣。这也就是平面构成等构成理论在设计界能流行的原因之一。

图 1-11 孔雀点状图案

(二)平面构成的形态要素

平面构成的形态要素,包括点、线和面。

1. 点

在数学意义上,点不具有大小,仅表示位置。点越小,点的感觉就越强,点越大则越有面的感觉。在现实生活中,点除了圆形外,还有椭圆形、方形、三角形等。点在一幅画面上,是视觉的中心。一个点位于恰当的位置会让人心情舒畅,但是假如处于不适当的位置,则会让人忐忑不安。所以,点的美学意义在造型设计上十分重要。

点的线化,是指把许多点的位置靠近,便产生线的感觉。假如点的大小向一个方向不断增大,则会产生强烈的方向感,如图 1-12 所示。

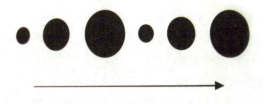

图 1-12 点的线化

点的面化,是指由于点的移动能产生线,点的聚集又产生了面。点通过巧妙的构成,可以表现曲面、阴影等具有立体感的效果。

2. 线

当两个极薄的面相交的时候，其接触的地方就形成线。曲面相交则形成曲线。线条在几何意义上没有粗细之分，只有长度与方向。

线的种类有直线和曲线(图1-13)。直线又可以分为不相交的线(即平行线)、相接的线(包格线、折线、集中)和交叉的线(直交格子、斜交格子)。曲线则包括开放的曲线和闭合的曲线，开放的曲线可以分为弧、旋涡线、抛物线、双曲线等；封闭的曲线则包括圆、椭圆等。

图1-13　直线与曲线

线具有其特有的形式美感，例如：

垂直线——坚定、稳健；

水平线——平静、平和；

倾斜线——腾飞、向上；

曲线——代表女性、温柔、圆润；

直线——代表男性、坚毅、力量。

3. 面

面是由线连续运动至结束而形成的。面有长度和宽度，没有厚度。平面形可以分为直线形和曲线形。直线形又可以分为几何直线形和自由直线形。

几何直线形受长度、边长、对称轴等的制约，表现出的特征是简单、直接、有秩序、有男性的性格特征，但是也有些机械和生硬。

自由直线形是不受角度限制的任意形，可以构成强烈、敏锐和生动等表情。

几何曲线形与直线形相比，它给人以柔和的、女性的性格特征。由于几何曲线形一般受半径、对称轴等制约，具有规则、精确的感觉。

自由曲线形随创作者的创意而改变，没有固定的数理关系的制约，处理好会产生魅力、活泼、抒情的效果。

(三)平面构成的形式

平面构成主要分成不规律的构成方式和规律的构成方式。自然界里面有很多不规律的构成形态，如树的年轮、树叶上面的花纹等，而我们主要研究的是有秩序和有规律的排列、组合和分割的构成方式，包括整体或者局部的重复、近似、渐变、发射、变异、对比、矛盾空间和肌理等形式。

(1) 重复构成。相同或者相似的形态连续的、有规律地反复出现，就是重复。重复构成把视觉形象通过有规律地组合、排列，从而表现出整齐一致、和谐统一的图形效果。重复构成在我们现实生活中的运用十分普遍，例如地毯、室内的墙壁、地面的瓷砖等，如图1-14所示。

(2) 渐变构成。渐变是指基本形状进行渐进性的规律性变动。这种变动是有韵律性、节奏性的变化。渐变不仅对图形的大小而言，而且还包括形态的位置、色彩、造型和方向的逐渐变化，如图1-15所示。渐变，可以是形态的渐变、大小的渐变、方向的渐变、色彩的渐变。比如人由小孩长大成人的过程，就是一个渐变的构成图形，站在马路中央看两边的大树由小到大的效果，也是一个渐变构成图形。

图1-14 重复构成

图1-15 色彩的渐变构成

(3) 发射构成。发射与渐变、重复都有相似之处，但是发射的不同之处在于发射有一个共同的中心，可以形成视觉焦点，所以也会特别引人关注，如图1-16所示。

发射构成在日常生活中也到处可见。如太阳发出的万丈光芒，湍急河流中的旋涡，都是发射构成的例子。

发射构成有两个特征：第一，发射中心，也就是整个发射图形的焦点；第二，发射方向，可以从发射中心出发，也可以从邻近出发，也可以射向发射中心。

(4) 特异构成。特异是指在有规律的构成图形中，运用变异的组成元素，在规律中突破规律的单调感，营造动感增加趣味，如图1-17所示。任何元素都可以进行特异处理，如形状、大小、色彩、肌理和位置等。特异处理得好，很容易打破一般规律，形成视觉焦点，让特异元素脱颖而出。例如，鹤立鸡群，鹤就是特异的元素，很容易引起人们视觉上的注意力。特异构成的形

式有大小、形状、色彩等的变化。

（5）对比构成。利用视觉元素及其相关元素在同一画面中形成对比构成，如图 1-18 所示。对比可以分成形状、大小、色彩、位置、肌理、空间等方式。

图 1-16　发射构成

图 1-17　特异构成

图 1-18　对比构成

（6）肌理构成。任何材料在其表面都会有诸如光滑或者粗糙、软或者硬等表面质感，这些都属于肌理。肌理有视觉肌理和触觉肌理之分。平面构成中一般反映的是视觉肌理。譬如，在宋朝时期久负盛名的哥窑所生产的瓷器上的龟裂纹，就形成了自然肌理效果，其美学价值相当高。

二、立体构成

立体的空间造型具有高度、宽度和深度三个向量，是运用单纯的材料从事形态、构造及机能的创意。如果说平面构成研究的是平面形态的创造，主要是依靠轮廓来分析和创意，以一个确定的轮廓来描述一个平面形状的话，那么立体形态是没有固定轮廓的，是随着观察的角度、时间和光影等效果而产生不同的轮廓，给人以不同的感受。例如，平面形态是一个圆形，其对应的立体形态可能是球体、圆柱体等。因此，立体形态的创造不能依靠轮廓来分析，而是需要依靠形态真实的体量感来分析和塑造。

立体构成也是一门造型设计基础课程，它不侧重于具体的使用功能，而侧重于创造过程中

的方式与方法。立体构成是对材料、构造、加工方法、思维方式等基本理论知识的综合训练。立体构成可以为主题展示设计空间打下基础，并具备一系列独特的创意方法，通过对各个造型元素的组合与排列成型的方式方法，增强构思的逻辑性与可能性。

展示空间中很多造型虽然没有具体的使用功能，却往往要从材料、构造、加工方法及形态等多方面来塑造一种抽象的功能。例如，用线材或者板材构成某个展示形态，这时尽管不是设计一把椅子，或者其他任何一个具体形象，但是要求设计出的形态具备合理的结构方式，要求对材料进行合理的选择与加工，要求能承受尽可能大的重量，等等。这就使得造型的形式与功能得到了有机的结合。

立体构成是培养设计师三维造型思维能力的基础，通过对形态的塑造和分析理论方法的掌握，不断提高设计师的形态创意和分析能力。

概括而言，学习立体构成应该着重于以下三个方面。

1. 掌握纯粹的立体空间形态的表现方法

对立体空间形态基本元素的理解，如块材、线材、面材和空间以及相互间的关系等。

对立体空间造型形式法则的理解和运用，如重复、渐变、特异、对比、调和、对称、平衡、节奏、韵律和比例等。

对立体空间造型的视觉心理的把握，如错视觉规律、重心、空间感、纵深感等。

2. 掌握应用立体空间形态的思维方法

建立构想形态的正确的思维方法。

分析现有造型的形态、功能、材料、结构、人机关系以及使用对象和生成环境等。

3. 掌握具有抽象功能的立体空间形态的设计方法

表现在对于立体空间造型中的构造的理解，如形态材料与变形等。

体现在对于立体空间形态的综合运用和表现上。

(一)立体构成中的形态

(1) 形态的分类。我们生存在一个立体空间之中，立体形态无处不在。立体占据着空间和位置，它们形态各异，随着时间、光影的变化而变化。形态包括自然形态和人工形态两种：①自然形态包括有机形态(动物和植物等)和无机形态(化石和山川等)；②人工形态包括各种人工产品和建筑等。

设计所研究的是人工形态，但是通过对自然形态的研究，可以使我们在创造人工形态的时候产生灵感和启迪。现实生活中的人工形态都是在观察和分析自然形态的基础上，通过仿生设计而创造的。在会展展示设计中也有很多自然形态和人工形态混合运用的例子，具有很强的视觉冲击力，可以给人留下极其深刻的视觉印象(图1-19)。

(2) 形态的塑造。平面构成的形成要素是点、线、面，与其对应的立体形态形成要素为线、面、体，其基本要素按照人的视觉规律、力学或者生理力学等原理，就可以创造新的立体形态。通过运动变化的基本要素，进行构成的创造性思维方法有以下三种。

图 1-19　立体构成

线、面、体的运动，包括平移、旋转、摆动、扩大等。

线、面、体的空间变化，线材和板材的空间变化，包括弯曲、切割、折叠等。

线、面、体的空间组合变化，空间组合变化是指造型系统可以由单体组合而成。

立体形态的塑造需要有很强的空间思维和逻辑思维能力，在三维空间内充分发挥想象力和创造力，通过对组成元素的切割、排列和组合，塑造丰富多彩的立体造型。

(二)立体构成的创意方法

1. 形态的单纯化

单纯是指形态的结构要素简洁，形象完整，单纯不是单调和单一。所谓单纯化有三个要素：①刺激单纯；②知觉意义的单纯化；③受众熟悉并易被理解。

单纯化是人们的知觉特征。人们在观察形态的时候，总是朝着简洁完整的形态去认识。单纯化同时具有醒目、容易记忆、容易识别等视知觉特性。

单纯化，正随着人们审美观的不断提高，而开始引人关注。日趋简洁的产品造型越来越受到消费者的喜欢。同样，在会展展示设计中，单纯化的运用也是十分普遍的。例如通过几个几何单纯化形体的组合，就可以提炼展示设计的主要造型元素，表达展示中的产品特性，并且具有强烈的视觉美感。

2. 重复

重复是指同一形态要素重复出现。重复可以形成视觉中心，产生强烈的秩序感，具有统一和谐的效果。造型元素的重复在建筑和会展展示空间中经常使用，可以产生很强的秩序感和韵律感，形成视觉聚焦的中心。

3. 韵律

韵律是指形态元素按照一定的规律和秩序重复性的出现，其形态元素周期性的重复变化。造型活动常见的韵律构成方法有：渐大、渐小、渐强和渐弱等方法。韵律的形式能产生协调的秩序感，营造柔和与优雅的氛围。

4. 对比与调和

对比是指利用相对的或者相矛盾的形态元素，形成诸如形态、色彩、质地的对比，直线与曲线的对比，方形与圆形的对比等，使得造型富有层次感，强调了造型的丰富内涵，使之形态产生具有活力和动感的思维空间。调和是具有统一性的造型，能减少造型元素间个体的差异，强调造型活动中的形态和和谐统一，给受众以整体协调的感觉。但是调和并不代表单调乏味，它是多样化的统一，变化中的协调统一中的求变。造型的调和包括形态调和、色彩调和、质感调和等。

5. 平稳与稳定

在视觉规律中，常有左重右轻之感，因此在进行造型活动中，为了达到视觉平衡，右边的视觉元素所占分量通常要稍微重一些，这样才能保证视觉平衡，否则会产生左重右轻的感觉，失去平衡。另外，视觉中心往往高于物体的几何中心，所以为了达到视觉平衡，下部的视觉元素所占分量要重一些。

稳定也可分为实际稳定和视觉稳定。在立体造型活动中，首先必须满足物体实际稳定的条件，这样才不会失去立体造型的实际意义。但是如果仅仅考虑实际的稳定效果而忽略了视觉效果，造型就会失去活力与灵性，缺乏生气。例如高脚杯就是把杯子做成上大下小，虽然视觉感受上有头重脚轻的感觉，但是通过把杯子的上半部做成薄壁，下半部与底座处理成实心体，降低视觉中心，达到视觉稳定感。

三、色彩构成

当我们从事设计的时候，最想了解的往往是如何有效地使用色彩。例如用什么色彩会产生什么效果，用什么色彩代表什么性格，色彩如何搭配才能更协调美观等。要了解这些，先要认识并了解色彩，知道色彩具有什么物理特性，以及色彩是怎样构造形成的。

(一)色彩的认识

我们所生活的整个世界，无不与色彩有关。长期以来，在人们的感觉中，色彩是与某个物体的形象联系在一起的，无法将两者截然分开，如玫瑰红、湖泊蓝、草原绿、沙土黄等。因此产生了这样一个习惯概念：色彩是物体固有的，不同的物体给人以不同的色彩感觉是因为它们本身具有不同的"固有色"。

由色彩的定义可知：色彩感觉与光、人眼的生理机能和人的精神因素这三者有关。发光体

改变所发出的光,眼睛的明暗适应、色相适应及人体生理节奏的变化,都能引起"固有色彩"的变动。严格来说,"固有色"的概念是不科学的,因为它忽略了各种因素对色彩的不同程度的影响。

使人们产生色感的关键在于光。现代物理学已经证明,光是一种电磁波。我们所研究的对象——色彩的光波,只是电磁波中极小的一部分。可见光是波长在 400~700 纳米的电磁波。在这一光波范围内,包含红、橙、黄、绿、青、蓝、紫等单色光。当太阳光通过三棱镜时,各种色光由于各自的折光率不同,会显现一条各种色彩有秩序排列的色带,这条色带称为光谱,光谱中的色是按这样的顺序渐变排列的:红、橙、黄、绿、青、蓝、紫。可见红色光的折光率最小,而紫色光最大。

(二)色彩的分类

1. 色彩按产生条件分类

(1) 自然色彩。

万物在太阳的光照下,呈现出各不相同的色彩。这些由大自然本身所呈现出来的、不以人们意志为转移、不受人的力量所影响的色彩,称为自然色彩。

(2) 人为色彩。

人类在天然色彩的启发下,发现和生产了各种颜色材料,人类利用这些颜色材料来创作美术作品、美化产品及改变环境的色调。这些通过人为加工所得到的色彩称为人为色彩。如各种绘画颜料、油漆、油墨、染料和舞台上的色灯呈现的颜色等。

2. 三原色

无法用其他色料(或色光)混合得到的色称为原色。原色纯度高,是色彩中的基本色。

(1) 色光的三原色。

色光的三原色是红色光、绿色光、蓝紫色光。将这三种色光做适当比例的混合基本上可得到全部的色光,如图 1-20 所示。

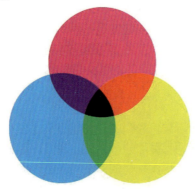

图 1-20　色光三原色

(2) 色料的三原色。

色料的三原色与色光的三原色不同，它们是品红、青蓝、柠黄。将这三种颜色做适当比例的混合，基本上可得到全部的颜色。

(三)色料三原色的调和

1. 间色

三原色中任两色加以调和所得到的新色称为间色，也叫二次色，比如，品红+柠黄=大红，品红+青蓝=紫色，青蓝+柠黄=中绿等。

2. 复色

原色和间色(另外两原色调和的间色)调和，或者两间色(不同两原色调和的间色)相加，可得到复色，即三个原色的成分混合在一起，可混成复色，也叫三次色。比如，橙色+中绿=赭石，橙色+紫色=橙紫(红灰)，紫色+中绿=紫绿(蓝灰)。

在混合复色过程中，只要三原色中的任一色数量稍有不同，就会呈现出有倾向性的复色。因此，调和出的复色是很多的，加上色彩的明暗程度变化，其复色就更多了。要确切称呼这么多的复色是很困难的。现在人们在生产和生活中常用自然景物辅助来命名，如桃红、曙红、橙红、天蓝、湖蓝、钴蓝等。这样的命名方法对色彩的专业研究来说，是不科学的。复色的纯度较低，因此其色彩感觉不鲜明，但由于含色丰富，与原色相比，让人有协调、含蓄、统一、雅致之感。

3. 互补色

包含三原色及其间色的等分色相环(图 1-21)中呈直线对应 180°的两种颜色叫互补色，或被色。如原色红与中绿为互补色；黄与紫、蓝与橙也是互补色。色料的三原色与色光的三原色是相反的，它们互成补色关系。在色彩关系中，互补色的色相差别最大，对比关系最强。因此，互补色表现力强、明快。

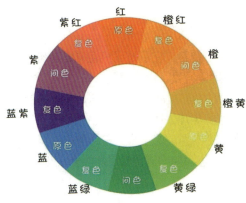

图 1-21 色相环

(四)色彩混合的形式

我们知道,没有光就无法感受到色,而光线是由各色光混合而成的;就是被大量使用的颜色(色料色),也都是被白光投照产生反射后呈现的色。因此,色光和色料色在性质上是不同的。由此,色彩混合可分为加光混合、减光混合与中性混合三种。

1. 加光混合

朱红和翠绿的色光混合成为黄色光,翠绿和蓝紫的色光混合成为蓝绿色光,朱红和蓝紫的色光混合成为紫色光。这些混合后色光如黄、蓝绿、紫色等都比混合前的色光更明亮。再如把红、绿、蓝紫色光混合在一起可得到更为明亮的白光。这种将不同色光混合得到另一种更为明亮的色光,称为加光混合。

2. 减光混合

与加光混合相反,若将几种颜料混合,所得到的新的色彩比起混合前的任一色都来得暗,这称为减光混合。油画颜料、水彩颜料、水粉颜料、染料、油墨等都是减光混合的色料。

3. 中性混合

在一个圆盘上放置几块色彩,使之迅速旋转,将会看到这几种色彩的混合,这种叫作色盘旋转混合。如把一些不同的色彩以小点、线或小面积块状并排放置在一幅画面上,相隔一定距离观察,将看到这些色彩混合产生的新色彩,这叫作色彩的空间视觉混合,最早运用色彩的空间视觉混合原理的是西方印象画派的点彩画。无论色盘旋转混合还是空间视觉混合,虽然色相发生变化,但是色彩的明度不变,因而这两种混合称为中性混合。现代的网点印刷,就是利用色彩空间视觉混合的原理,借助于大小和疏密不一的极小的色点,混合出极其丰富的、明亮的、真实感极强的各种色彩。

(五)色彩的基本性质

1. 色彩的三要素

明度、色相、纯度称为色彩三要素。它们是研究色彩的基础。

(1) 明度。明度是指色彩的明暗程度,也称亮度。每一种色彩都有其自身的明暗程度。白色颜料是反射率最高的色料,在某种色彩里加入白色颜料,可提高混合色的反射率,即提高明度。而黑色的反射率最低,在其他颜料中加入黑色颜料,混合色的明度便降低。我们可用黑白两色混合出9个明度不同而依次变化的灰色,加上黑、白两色就可得11个不同明度的明度序列。因此,可以利用这个明度序列(或称明度色标)来衡量各种色彩的明度差别,如图1-22所示。

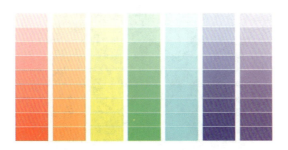

图 1-22　明度变化

(2) 色相。色相指的是色彩的颜色差别特征。严格地说，色相是依波长来划分的色光的颜色差别。如可见光谱的红、橙、黄、绿、青、蓝、紫即为不同的色相。以它们为基础，依圆周等色相环列，得到高纯度的色相环，如图 1-23 所示。

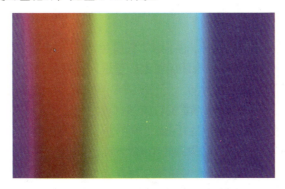

图 1-23　色相变化

(3) 纯度。纯度是指色彩的饱和程度，即色光的波长单一程度，也可称为彩度、艳度、鲜度等。色相环中的三原色是纯度最高的标准颜色。在标准颜色中混入其他色彩，那么混合色的纯度就会降低，这样，我们就可以在同一色相中由于加入其他颜色分量的不同而得到该色相的不同纯度的众多色彩。这些色彩按其纯度高低依次排列便得到了该色的纯度色标。不同色相的色光及色料，所能达到的纯度是不同的，其中红色纯度最高，而绿色纯度最低，其余色居中。理论上的黑、灰、白是没有色相倾向的色，称为无彩色，它们没有纯度，只有明度的差别。但在实际生活中并不存在这样的颜色，因我们所见到的所有颜色，事实上都受光源色的影响，不同色温条件下反射出来的颜色具有不同的色相倾向性，所以，并不存在绝对的无彩色。高纯度色加白或加黑，将提高或降低它们的明度，同时也降低它们的纯度，如果加上与此色相相同明度的灰色，则明度不变而纯度降低，如图 1-24 所示。

图 1-24　纯度变化

2. 色立体

(1) 色立体的概念。单独明度色标、色相环、纯度色标是一元的(x 或 y 或 z)。如果把色彩三要素中的两种要素根据各种色标或色相环加以组织整理，将会得到可表示色彩两种性质的序列表，这种序列表是二元的(xy 或 yz 或 xz)。上述序列表再按第三种要素的序列排列，就可得到一个三元的立体序列(xyz)。这个近似于球状的立体序列称为色立体。在色立体中，可以找到任何一个色相的某种明度和某种纯度的色彩。因此，理论上这个色立体包含了所有的色彩。

(2) 色立体中色彩的表示方法。如果只是用自然景物等来命名色彩，在色彩的归类和使用上就会存在诸多问题，首先是不规范，一种色彩可能有多种称呼；其次是不完善，会存在许多色彩无法用确定的名字来命名的困难；最后是更不科学，无法从各个色彩的称呼中体现它的色相、明度、纯度的内在联系。世界上许多色彩学家为此进行了大量研究工作，为色彩的命名和应用做出了重大的贡献，其中比较著名的是法国染织色彩学家奥斯瓦尔特和美国画家梦塞尔。他们分别创立了奥斯瓦尔特色立体(图 1-25)和梦塞尔色立体(图 1-26)。

图 1-25　奥斯瓦尔特色立体　　　　图 1-26　梦塞尔色立体

(六)色彩的感觉

色彩设计不仅要使人产生生理上的舒适感,而且也要使人们得到审美感情的满足,这样设计所表达的内容才容易被接受。也就是说,构图中的色彩给人的感觉要好,因此色彩的感觉是我们必须研究的课题。

1. 视觉生理与色彩

(1) 色彩的平衡感。前面对色彩调和的讨论,得出的结论是:色彩越近似,越同一,感觉就越调和,越能被视觉所接受。但是,这里也存在一个度的问题。调和度太高,明度、纯度太低,色彩尽管相当调和,但却会因为难以辨认而容易疲劳和厌倦,因而这种调和并没有产生美的感受。所以,色彩设计必须考虑到人的视觉生理平衡问题。根据视觉生理平衡的特点,人们认为中间明度的灰色能使视觉生理产生一种完全平衡的状态。如果缺少这种灰色,就会使视觉大脑感觉不适应。因此,在进行对比色彩设计时,要考虑使其总体的感觉是中间明度的灰色。从这一点来说,配色以互补色组合是最合适的。

(2) 色彩的明与暗。以明度高的色彩为主,能组成明的配色,而以明度低的色彩为主,则能组成暗的配色。明的配色,色块形状分明(明度的对比较强);暗的配色,各色块之间的对比相对来说稍弱一点。这种色彩明暗感觉在不同的色彩构图背景中是相对的。同样明度的颜色,在更高明度颜色的背景里会显得暗,而在更低明度颜色的背景里则显得亮。面积和明度直接影响到色彩的综合效果,因此,色彩设计一般遵循这样一条原则:小面积使用强色(指明度高、纯度高的色彩),大面积使用弱色(指明度低、纯度低的色彩)。

(3) 色彩的强与弱。强的配色体现较强的力度,因此可选用色相差、明度差大,对比强、纯度高的色彩进行配色;弱的配色体现较弱的力度,因此可选用色相、明度类似的低纯度色彩进行配色。

(4) 色彩的灰与艳。纯度越高的颜色给人感觉越鲜艳;反之,纯度越低的颜色给人感觉越灰涩。这种色彩感觉在不同的色彩构图背景中是相对的。在配色设计中,纯度差别大的配色能使鲜色显得更鲜。同样纯度的颜色,在更高纯度颜色的背景里会显得灰,而在更低纯度颜色的背景里则显得艳。

2. 视觉心理与色彩

对于同一组色彩组合,不同的人往往会做出不同的评价。有时,所做的评价相差很大,甚至相反。这种现象是正常的。人们由于各自的出身、职业、年龄、性别、爱好、宗教信仰等的不同,其审美能力也就有差异;再者,每个人的视觉心理和需求各不一样,因而形成不同的审美标准。因此,研究色彩的视觉心理特点,对于色彩设计是十分必要的。

(1) 色彩的形象感。由于色彩有冷暖的概念,有前进、后退的层次感,有与丰富的生活经验相联系的各种感觉,因此,色彩就会给人一定的形象感。

抽象派画家曾对色彩与几何形的内在联系做了专门研究，他们认为：正方形的内角都是直角，四边相等，显示出稳定感、重量感和肯定感，还有垂直线与水平线相交显示出的紧张感，这与红色所具有的紧张、充实、有重量、确定的性质是相契合的，因此，红色暗示正方形(图 1-27)；正三角形的 60°的内角及三条等边，有着尖锐激烈、醒目的效果，而黄色的性质也是明亮、锐利、缺少重量感，这两者也是基本吻合的，因此，黄色暗示正三角形(图 1-28)；橙、绿、紫是间色，它们也与相应的几何图形吻合，橙暗示梯形(图 1-29)。

图 1-27　红色与正方形　　　图 1-28　黄色与三角形　　　图 1-29　橙色与梯形

　　(2) 色彩的构图感。构图原意是指画面上的各视觉形象的位置安排。构图形象本身能表现出饱满、端正、严肃、严谨、活泼、灵巧、危险、不安、稳重、轻飘等较复杂的内容。色彩的选择、配置也应尽量做到与此吻合。当色彩构图达到这些要求时，才能使色彩的对比调和感有力，使构图的主题得到充分的表达。

　　(3) 色彩与听觉。由声音的刺激而联想到色彩这一现象叫作色听。自古以来，人们就对色、音关系有许多研究。色彩与音乐、配色与声之间都有着美的共同感觉；有时看到某种花草，会从花草的色彩感而引起旋律、和声和节奏感；有时听到快乐的旋律时，也会联想到快乐的配色(如玫瑰红、浅蓝色、嫩绿色、橘黄色等)。

　　(4) 色彩的嗅觉与味觉。在人们的心理上，还存在着生活经验中的由色到气息、由气息到色这种共同感觉。嗅到花的香味，就会联想到与此香味有关的色彩来。比如玫瑰花香和玫瑰红相联系。由于生活经验的积累，人们在色彩与味觉之间建立了联系。比如鲜绿色和橙黄色很容易使人感觉到新鲜蔬菜瓜果的味道，很暗的绿棕色则使人感觉到苦味。由于色彩与味觉间存在着一定的关系，因此食品包装设计中要特别注意这一点。比如食品的包装，忌用灰暗的颜色，宜用鲜色。因为灰暗的颜色让人感到味觉差，而鲜艳的颜色让人感到味觉新鲜爽口，容易引起食欲。通常，不同类别的食品包装用色的色彩味觉应与食品本身一致。比如各种营养类食品包装均用暖色，使人感到食用后可增添热量和营养；各类可可、咖啡类食品的包装多用深棕色，能使人感受可可、咖啡香郁而微苦的美味，如图 1-30 所示。

　　(5) 色彩的触觉。色彩的触觉首先体现在色彩的质地感上。质地感最初用于形容形体的质感，任何一种形体，其表面皆体现出特定的质感和大致的色彩。经过长期的实践，人们将一定的色彩与一定的质感联系起来，从而感到色彩具有质感。驼灰、熟褐、深蓝等明度低，感觉重、纯度高的色给人以粗糙淳朴感；淡黄、浅白灰、粉红、绿黄等明度高的色，使人感觉轻盈，如

图 1-31 所示；纯度低的色给人以圆润、丰满的感觉。色的柔软与坚硬和色的纯度、明度有关。中等纯度、高明度的色有柔软感；纯度过高或过低、明度低的色有坚硬感；纯度高、明度高的色与纯度低、明度低的色介于两者之间。白与黑有坚硬感，灰色有柔软感。实际上，软与轻的关系较密切，软的物体外形多具曲线，有一定弹性。因此，色块形状可多采取曲线。硬与重的关系较密切，硬的物件外形一般多具直线或者有规律的曲线。浅亮的色感到薄，浓厚的色感到厚；平滑的色感到薄，粗糙的色感到厚；透明的色感到薄，不透明的色感到厚。

图 1-30　食品包装　　　　　　　　图 1-31　轻盈感氛围

　　色彩的触觉还体现为色彩的冷暖。红、橙、黄等色称为暖色，蓝、青等色称为冷色。白是冷色，黑是暖色。按照一般的常识，暖的配色使用暖色，冷的配色使用冷色。但是，也可以通过整体的冷色来表现暖的效果，整体的暖色来表现冷色的效果。

　　对色彩的感受，还有色彩的轻与重、干与湿。色彩的轻重感主要取决于色彩的明度。明度高的色使人感到轻，明度低的色使人感到重。明度相同时，纯度高的色感到轻。色相冷的色显得粗糙，使人有重的感觉。由于生活经验的关系，蓝、绿和黄绿等色给人以湿感，而红、橙、赭石以及灰等色则给人以干燥的感觉。

　　由于暖色系的色给人以兴奋感，所以也称作兴奋色，冷色系的色给人以沉静感，所以也叫沉静色。如果它们的纯度降低，这种感觉也会降低。就明度而言，明度高的色易引起兴奋感，明度低的色给人以沉静感。白、黑及纯度高的色给人以紧张感，灰及低纯度的色给人以舒适感。

　　华丽的配色与强的配色相似，由纯度和明度均较高的一些明快的色组合而成；朴素的配色与弱的配色类似，由明度低、纯度低的色配合而成。纯度高的紫、红、橙、黄具有较强的华丽感，而蓝、绿和明度较低的冷色具有朴素和雅致感。使用色相相差较大的纯色和白、黑配色时，因具有一定的明度差和纯度比而表现出华丽感。

　　色彩的活跃与忧郁取决于色彩的明度高低，以色彩的纯度高低、色相冷暖为辅而产生的作用于人的一种感觉。暖色因其高纯度和高明度显得很活跃，灰暗的冷色显得忧郁。白色与其他纯色组合时有活跃感，黑色是忧郁的，灰色是中性的。

　　当两个或两个以上的色彩放在一起时，通过观察比较，可以清楚地看出它们之间的差别。这种色彩之间的差异关系称为色彩的对比关系，也称色彩对比。研究色彩之间的对比，通常在

同一色彩面积内,进行明度与明度、色相与色相、纯度与纯度等方面的比较。色彩通过对比,能起到影响或加强各自表现力的效果,甚至产生新的色彩感觉。不同程度的色彩对比,造成不同的色彩感觉。例如,最强对比使人感觉刺眼、生硬、粗犷、强烈;较强对比使人感觉响亮、生动、鲜明、有力;较弱对比使人感觉协调、柔和、平静、安定;最弱对比使人感觉模糊、朦胧、暧昧、无力。

3. 色彩的对比

(1) 明度对比。由于明度的差异而形成的色彩对比,称为明度对比。通过明度对比,产生明的色更明、暗的色更暗的现象。构图色彩的光感、明快感和清晰感都与明度对比有关。在色彩设计中运用明度对比时,要注意明度对比的以下几个特点:首先,明度对比较强时,形象清晰度较高,锐利、活泼、明快、辉煌,不容易出现误差(图1-32)。其次,明度对比弱时,光感弱、不明朗,模糊不清。如梦、柔和、静寂、软弱、含糊、单薄、晦暗,形象不清楚,容易看错。最后,明度对比太强时,会有生硬、空洞、炫目、简单的感觉。

(2) 色相对比。由于色相差别所形成的色彩对比,称作色相对比。色相对比时,色相差以色相环为基础,互补色的色相差异最大。色相对比分两色相对比和多色相对比,如图1-33所示。

图1-32 明度对比

图1-33 色相对比

(3) 冷暖对比。因色彩的冷暖感觉差别而形成的色彩对比称为冷暖对比,这是一种色彩作用于人的心理而产生的一种主观感觉上的对比。冷暖的含义,本来是人对外界温度高低的感觉,但由于人们生活经验的积累,在人的视觉与冷暖之间通过心理活动建立了一种联系。比如,人们会感觉到红色的火焰是很热的,蓝白色的大海和天空是比较冷的,因此,生活经验在人的心理上产生条件反射:当看到红色及与红色相仿的色时似乎感到暖,看到蓝色、白色及相近的色时,则产生冷的感觉。

由此可见,色彩的冷暖来源于人们对色彩的印象和心理联想。如果把橙红定为典型的暖色,天蓝色定为典型的冷色,那么这两色在色立体上的位置称为暖极和冷极。靠近这两极的色彩分别称为暖色和冷色。离暖极和冷极越近,色彩的冷暖感觉就越强;离开两极的距离越远,色彩冷暖感觉就越弱。与两极等距离的色则称为中性色。

另外,白冷黑暖也是色彩心理学中的另一种冷暖概念。白色使人联想到冰和雪,黑色能吸

收光且使人联想到煤炭能源而使人觉得温暖。色彩的冷暖对比，既指冷极色与暖极色、白色与黑色这样的绝对对比，也指两色冷暖概念的相对对比。冷色体现了阴影、透明、稀薄的、淡的、远的、轻的、女性的、微弱的、湿的、理智的、圆弧曲线形、缩小、流动、冷静、镇静。暖色则体现了阳光、不透明、稠密的、深的、近的、重的、男性的、强烈的、干的、感情的、方角直线形、扩大、稳定、热烈、刺激。

(4) 纯度对比。由于纯度差别而形成的色彩对比称作纯度对比。色相、明度相同时的纯度对比，特点是柔和、协调。纯度差越小，柔和感越强，因而清晰度越低。当色彩只具有单一的纯度弱对比时，表达对象较模糊。对人的视觉来说，三个阶段差的纯度对比表现出的清晰度大致只能与一个阶段差的明度对比相仿。当处于纯度强对比时，高纯度色的色相就愈加鲜明，因此整体的配色趋向艳丽、生动、活泼。当对比过强时则出现生硬杂乱的感觉。纯度对比不足时，配色会有灰、闷、单调、软弱和含糊等缺点。我们已经知道，各种色彩所能达到纯度的高低差别较大，难以规定一个区分高中低纯度的统一标准。

(5) 综合对比。在实际使用中，色彩对比往往由两项或两项以上的要素参加。保持最强单项对比的两色，不可能兼有其他性质的对比；而具有两项及两项以上对比的两色，就不可能保持最强的单项对比，如图 1-34 所示。

图 1-34　综合对比

(七)色彩的表现

1. 色彩的设计原则

色彩设计要追求形式与表达内容的统一。如用新绿色表现嫩芽，就会使人感受到一股生机盎然的活力，显示出朝气勃勃、蒸蒸日上的精神，甚至还会让人联想到欣欣向荣、硕果累累的未来。但如用土黄或棕灰等色表现时，那么所体现的内容就完全不同了：令人联想到气候的干旱、营养的不良、前途的暗淡和渺茫等。

这说明，色彩对人的直接作用虽然是生理性的，但是由于生理和心理的密切关系，色彩的形象、构图、色相等借助于心理中的印象、象征等因素，影响人们的精神、思想和感情。因此，不同的色彩能通过对生理的刺激，使心理受到直接的影响，产生出不同的感情，如兴奋、冷静、振作、萎靡、清新、沉闷等。

2. 色彩的审美标准

人所追求色彩美的标准不是完全相同的，影响这种标准统一的因素多种多样。

首先是国度与民族。比如红色在中国被认为是吉祥、喜悦的色彩，喜庆时多用红色，在新加坡，红色表示繁荣和幸福；在日本表示赤诚；但在英国，红色则被认为是不干净、不吉祥的色。黄色在信仰佛教的国家中受到欢迎；而在埃及，则被认为是不祥的颜色，因此举办丧事时，都穿黄色服装。绿色在信仰伊斯兰教的国家中最受欢迎；而在日本，绿色则被认为是不吉祥的。青色在信仰基督教的人们中意味着幸福和希望；而在乌拉圭，则意味着黑暗的前夕，不受欢迎。紫色在希腊被认为是高贵、庄重的象征；而在巴西，紫色表示悲伤。在博茨瓦纳，黑色是积极的色(因此国旗上也有黑色)；而在欧美许多国家中，黑色则是消极色，是办丧事用的色。白色在罗马尼亚表示纯洁、善良和爱情；而在摩洛哥却被认为是贫困的象征。

其次是年龄因素。儿童正处于生长时期，天真、幼稚、没有逻辑推理的能力，缺乏联想、推论、象征能力，完全依靠直觉。色彩的复杂心理对他们不起作用，他们只能欣赏一些最简单、最鲜艳、最明快、最活泼的色彩。复杂的色对他们没有一点吸引力。因此，儿童用品的设计可考虑鲜明的纯色调，或甜美的柔和色调(图1-35)。成年人见多识广，有广泛的社会阅历和较丰富的色彩经验，审美能力强。其中的青年人，在生理上是发育期，心理状态复杂多变，充满了浪漫色彩。活泼、好奇，往往促使他们对一些对比大胆、构思奇特的色彩设计表现出极大的兴趣。因此，他们往往是新色彩、新设计、新构思的热烈拥护者和崇拜者，成为色彩创新的主要力量。中老年人有丰富的阅历和经验，也有一定的欣赏能力(图1-36)。青年时期对理想的追求与奋斗和他们对青年时代的色彩感受到极深的印象，因此他们往往欣赏已过去的较为成熟的色彩，与他们的精力协调的色彩，求实的思想促使他们常去追求传统的色彩，往往较喜欢沉着、朴素、含蓄、丰富的色彩。

另外，居住地域也是影响因素之一，居住在城市里的人，由于居住环境的影响，经常受到对比强烈的人为色彩的刺激(如彩色广告、霓虹灯等)，再加上生活节奏的加快，使得他们对简单、兴奋、强烈的色彩感到厌倦，因而往往喜欢一些淡雅、含蓄、沉静的色彩，以便能得到休息。居住在农村的人，由于环境自然、广阔，经常感受到的是大片单一或相近的色彩(如辽阔的土地、田野、草地、森林)，生活节奏慢，他们对单一、宁静、弱对比的色彩感到厌倦，而往往喜欢一些浓郁、鲜艳、对比强烈的色彩(如大红大绿)，以便能得到欢跃和兴奋。

最后，性别、职业、爱好也会影响对颜色的审美。以青年人为例，青年女性受内在性格的影响，喜欢沉静、淡雅、软、轻、透明、理智的冷色调，而青年男性却对强烈、活跃、浓重，以及富有情感、热烈的暖色感兴趣。由色彩引起的联想和好恶感，往往首先与人的职业、爱好有关，如红色，炼钢工人联想起炉火，医生想到血液，民警想起信号灯。人们偏爱自己职业中接触最多的色彩，也追求职业环境中缺乏的色彩，这两种现象是同时存在的。

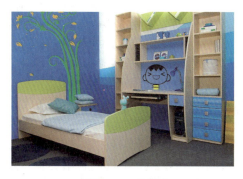
图1-35 儿童房

图1-36 老人房

3. 色彩的象征意义

在平面设计中,研究色彩的象征意义,目的是进一步掌握色彩的特点,尽可能地使平面设计的色彩表现达到视觉上的形式美,从而给人们以精神上享受的同时,也进一步提高视觉传达的准确度和效率。

(1) 红色。红色光由于波长最长,给视觉以迫近感和扩张感,光体辐射的红色光传导热能,使人感到温暖。这种经验的积累,使人看到红色都产生温暖的感觉,因此,红色也被称作暖色。红色容易引起人们的注意、兴奋和激动,也容易引起视觉疲劳。红色能给人以艳丽、芬芳、甘美、成熟、青春和富有生命力的印象,是能使人联想到香味和引起食欲的色。由于红色具有较高的注目性与美感,使它成为旗帜、标志、指示和宣传等的主要用色。此外,由于血是红色的,于是红色也往往成为预警或报警的信号色,如图1-37所示。

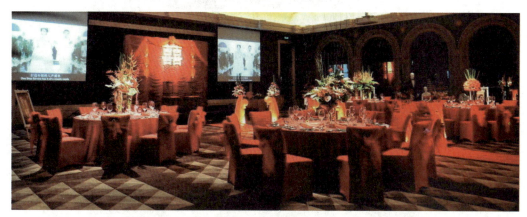
图1-37 红色空间

(2) 橙色。橙色的色性在红、黄两者之间,既温暖又明亮。许多作物、水果成熟时均为橙色,因此它给人以香甜、可口的感觉,能引起食欲并使人感到充足、饱满、成熟、愉快。橙色能给人以明亮、华丽、健康、向上、兴奋、温暖、愉快、芳香和辉煌的感觉。橙色属前进色和扩张

色。橙色的注目性也相当高，也被用作信号色、标志色和宣传色，但同样容易造成视觉的疲劳。

（3）黄色。与红色相比，眼睛较容易接受黄色光。黄色的光感最强，能给人以光明、辉煌、灿烂、轻快、柔和、纯净和希望的感觉。由于许多鲜花都呈现出美的娇嫩的黄色，也使它成为表示美丽与芳香的色。由于黄色又具有崇高、智慧、神秘、华贵、威严、素雅和超然物外的感觉（图1-38），所以帝王及宗教系统以黄色作宫殿、家具、服饰、庙宇的装饰色。成熟的庄稼、水果、精美的点心也呈现出黄色，于是黄色又能给人以丰硕、甜美、香酥的感觉，是能引起食欲的色。

（4）绿色。人眼对绿光的反应最平静。在各高纯度色光中，绿色是能使眼睛得到较好休息的色。绿色是农业、林业、畜牧业的象征色。绿色是最能表现活力和希望的色彩，因此也是表现生命的色。植物种子的发芽、成长、成熟等每个阶段都表现为不同的绿色。因此，黄绿、嫩绿、淡绿、草绿等就象征着春天、生命、青春、幼稚、成长和活泼，并由此引申出了滋长、茁壮、清新、生动等意义。植物的绿色，不但能让视觉得到休息，还给人以清新的空气，有益于镇定、疗养、休息与健康，所以绿色还是旅游、疗养、环保事业的象征色，如图1-39所示。

图1-38 黄色空间

图1-39 绿色环境

（5）蓝色。蓝色能使人联想到天空、海洋、湖泊、远山、冰雪和严寒，使人感觉到崇高、深远、纯洁、透明、无边无际、冷漠和缺少生命活动。蓝色是表示后退的、远逝的色。最鲜艳的

天蓝色是典型的冷色。蓝色、浅蓝色和白色结合使用代表冷冻行业。深蓝色还代表冷静、沉思、智慧和征服自然的力量，如图1-40所示。

(6) 紫色。眼睛对紫色光的知觉度最低，纯度最高的紫色明度最低。在自然界和社会生活中，紫色较少见。紫色可给人以高贵、优越、奢华、幽静、流动和不安等感觉。灰暗的紫色意味着伤痛、疾病，因此给人以忧郁、阴沉、痛苦、不安和灾难的感觉，如图1-41所示。

但是，明亮的紫色如同天上的霞光、原野上的鲜花，使人感到美好和兴奋。高明度的紫色，还是光明与理解的象征，优雅且高贵，颇具美的气氛，有极大的魅力，是女性化的色彩。在某些场合，粉紫色和冷紫色还具有表现死亡、痛苦、阴毒、恐怖、低级、荒淫和丑恶的功能。黄与紫的强对比含有神秘性、印象性、压迫性和刺激性。

 图1-40 蓝色空间

 图1-41 紫色空间

(7) 土色。土色指的是土红、土黄、土绿、赭石、熟褐一类可见光谱上没有的复色。它们是土地的色，深厚、博大、稳定、沉着、保守和寂寞。它们又是动物皮毛的颜色，厚实、温暖、防寒。它们还是劳动者和运动员们的肤色，刚劲健美。土色是很多植物果实与块茎的色，充实饱满、肥美，给人以温饱和朴素的印象。土色经适当调配，可得到较美的色彩，具有朴实、素静的特点，如图1-42所示。

(8) 黑色。黑色是无彩色。黑色对人心理的影响有消极和积极两大类。黑白组合，光感强，朴实、分明，但有单调感，如图1-43所示。

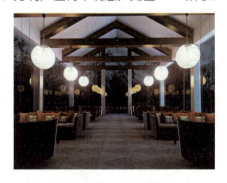 图1-42 土色空间

 图1-43 黑色空间

（9）白色。白色是光明的象征色，是无彩色。白色具有明亮、干净、卫生、畅快、朴素和雅洁的特性。

颜色绝不会单独存在。事实上，一个颜色的效果是由多种因素来决定的，比如反射的光、周边搭配的色彩或是观看者的欣赏角度。

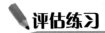

1. 什么是色彩的补色关系？
2. 进行色彩设计时需遵循哪些设计原则？

第二章　会展展示设计的程序与方法

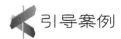 引导案例

近年来，中国经济的高速发展为中国会展业和艺术展览市场的发展奠定了坚实的基础，各类不同性质的临时和常设的展示项目层出不穷。在上海，商业活动和"后世博"效应为中国和上海的会展设计带来的国际性的交流平台以及为上海市会展业所创造的复合激活效应尤为明显。目前，上海市的会展年总收入占全国会展收入的 50%；据上海商务发展"十二五"统计报告统计，到 2015 年，仅在上海一地举行的年度展会面积将达到 1500 万平方米，超过目前世界展会第五大城市——德国汉堡。

据展示设计行业协会介绍，仅目前培养的人才数量，还远远满足不了各家展示会展公司巨大的人才需求，而面对更专业的市场和客户，展示设计人才的培养模式，也需要从过去单一的商业空间思考转换到全面的从策划展览，展示产品建议，展示家具设计，展示空间设计以及展会现场体验等多个方面。

展示设计专业是一个操作性很强的专业，同时也是需要设计师对于三维空间、二维图像的摆放方式，人流的引导等各种在展示空间中遇到的因素进行全面考量和协调的方式。展示设计的人才培养，重点集中在培养学生在实际工作中的思维转换能力和动手能力。在展示设计过程当中，复杂问题简单化是趋势，把很多复杂的方面变成一个简单的因素来折射一个复杂的空间设计。

而由于会展设计以及策展专业是国内近年来的新兴行业，行业中许多的策展人和展示设计师也是由建筑设计，室内设计以及平面和艺术史论等专业半路出家，这使得目前艺术院校内展示设计教育和策展人的培养进入一个相对模糊的概念，许多院校将展示设计作为附属于商业空间设计的一个门类，忽视了展示设计师对于展会策划的影响，同时也削弱了从展示设计师到展览策划管理全能型人才的转变过程。而且由于会展设计具有时效性和快速消费模式的特点，闭门造车式的学习显然已很难跟上行业的发展水平。

(资料来源：新民晚报. 用创意提亮会展　探索会展设计教育，2013)

辩证性思考

1. 科学的会展展示设计程序是什么？
2. 应从哪几个方面着手进行会展展示设计？

第一节　会展展示设计的程序

教学目标

- 学习并掌握会展展示设计的一般程序。
- 系统学习制定展示方案的方法。

一、前期调研准备工作

会展展示活动的前期调研工作，基本上依据五大要素而展开：即人、物、场、时、经费。

所谓人，即会展展示活动的组织者及参与者，他们是会展展示活动最关键的要素；所谓物，即会展展示活动中出现的展品、展示道具以及其他带有精神内涵的主题、内容等。物是传播信息和实现展示目的的具体载体；所谓场，即会议、展览或其他节庆活动的场所，这是会展展示活动得以开展的基础和保证；所谓时，即时间，指会展展示活动开展和持续的时间；所谓费，即会展展示活动所用的经费，这是整个项目是否能够得以实现的根本保证。

(一)对人的所究

1. 组织活动者

组织活动者又称为信息传播者。包括会展展示活动的主办人和承办人。这部分人可以由政府部门、专门的展示活动策划机构、行业或企业主管单位、企业和部分参展部门等组成。展示设计者首先必须对活动组织者的意图做彻底的了解，以便下一步工作有具体的方向。意图即活动的宗旨、计划、目的等，同时要对参与展示的展品内容、性质、特征等基本情况和相关数据资料做深入了解，为下一步的工作有的放矢、深入细化做好铺垫。

2. 会展展示活动的参与者

会展展示活动的参与者又称为信息接收者，主要是指会展展示活动的顾客和观众。展示设计者必须对这部分人加以关注和研究，了解他们是些什么样的人，他们有哪些需求和表现。研究的内容主要有：他们来自哪里，从事何种工作，他们追求的价值取向、社会目标，以及年龄、性别、职业、阶层、性格等方面的资料；顾客和观众的生活形态、思想观念、习惯、喜好、欣赏口味、行为规律、消费心理等，对这部分人的研究和把握至关重要。换言之，只有他们高兴了、满意了，会展展示活动才是真正意义上的成功。

(二)对物的研究

在会展展示设计中，任何展品都不是孤立存在的。展示设计师的任务在于有目的地去选择合适的道具、背景，通过恰当的搭配，使之主次分明、相得益彰，创造一种和谐的视觉效果。

展品及各种展示道具是否美观和实用，是展示成功与否的硬性指标。

美观，是展示设计师研究的首要任务。不管展品自身的造型美丑，展示设计师都必须想方设法让它变得好看，以吸引参观者的注意，从而激发其好奇心，能够更深入地了解展品的性能、特点以及其他相关的背景资料。所以，展示设计师要深入研究展品的不同性能、用途、尺寸、质地、数量、重量、形状、色彩、组群关系、品牌关系等，以便有针对性地设计和创造出新奇、富有美感的视觉效果。

实用，是指展示设计师用新颖、独特的手法创造条件吸引观众的眼球，并调动一切手段，立体、全方位地展示出物品真实、可用的特点，使参观者通过对"物"的了解，获取相关的信息，增长见识，开阔眼界，陶冶情操。商业展示借此促销，文化娱乐型展示则借物传意，达到寓教于乐的根本目的，这也是展示设计师对"物"的充分研究后最终要达到的目标。

(三)对场地的研究

展示设计师对场地的研究是为了便于对整个项目的展开做到胸有成竹，从宏观的层面整体把握会展展示活动的规模、造型、运作程序等，特别是要熟知和了解场地的各项限制条件，使设计能够做到有的放矢。熟悉和了解的内容应该包括以下几方面。

(1) 现场的规模尺寸，即长、宽、高、面积及空间大小。

(2) 空间结构形态，如矩形、正方形、圆形、三角形或其他类似T形、L形、I形、十字形等，以及梁、柱、门、窗、转角等的形态。

(3) 设备环境条件，包括采光、通风、水、电、空调、进出通道、消防设施等。

(四)对时间的研究

会展展示活动受时间的限制是不言而喻的，具体做展示设计必须要有时间的观念。首先，普通的展览往往三五天就结束了，留给现场搭建的时间一般也就一至两天，所以对展位的设计要求就非常讲究，这对设计师头脑中时间的概念是一个非常大的考验，常常要求设计师把时间的节点精确到小时、分、秒，因为每耽误一天，不仅会损失昂贵的租金，而且对整个展览和自己企业的信誉带来的影响也会非常的大。其次，同样内容的会展展示活动，在不同的季节、时间段，对时间的要求也是完全不一样的。比如淡季宽松，旺季紧张，因阴晴雨雪、温度高低，对室内和室外的展品、展具的展出以及制作的质量、效率也有直接的影响，设计师均需将种种因素考虑到位，不可懈怠大意。

在具体设计中，时间的概念具体可分为前期准备阶段和后期开展阶段。设计活动往往是从倒计时开始。一旦确定了展期，就必须全力以赴、背水一战。任何一次展示设计都像一场重大战役，都必须制定详细而严格的时间表。从前期的策划、设计，与委托方对方案的陈述、沟通、修改，再到后来的施工、搭建，都要严格按照进度进行。前期的延误极易造成后期的紧张与混乱。所以，设计师在做方案时，绝不能仅仅满足于几张漂亮的图纸，而是要对各个部分的结构

和工艺了如指掌，对加工的难易程度、拆装、运输的时间等节点的把握要做到心中有数。否则，即使部分的展示道具已经制作完成，但给运输和搭建带来的麻烦和难度没加以考虑，就极有可能直接导致时间的延误或者施工、搭建时的紧张、混乱。

前期准备阶段，主要指的是会展展示活动前期的调研、设计和制作时间。设计制作时间的合理安排，要绝对保证会展展示活动的顺利进行。无论会议还是展览还是其他节事活动，绝大多数现场的布置与搭建往往只有一两天的时间，所以对设计、搭建的技术和施工程序、工艺水平要求较高。

而对于后期的开展阶段而言，会展展示活动的分类不同，开展的时间也有长有短。要认真计算好每一天宝贵的时间，要保证准时的开幕时间、中间正式的开展时间、闭幕撤馆的时间等等。这不仅仅影响到其他会展展示活动的开展，更重要的是要对主办方、参展商负责，对媒体和公众负责，这是一个重要的信誉度的问题。

(五)对经费的研究

经费是保证会展展示活动得以实现的物质基础。"量力而行"、"量体裁衣"就是指做任何事都必须依据实际能力来办事。而超计划、超指标的费用开支，往往会因为经费不足而使设计图纸变成废纸一张，从而造成巨大的矛盾和麻烦。会展展示活动的投资费用通常并不是设计师首要考虑的，但是具体的数目一旦确定下来，设计师就必须紧紧围绕经费来做细致文章了。

只有在对整个会展展示活动的总体开支以及具体材料的选用上有个宏观把握，设计师的图纸设计才能够准确、合理、实用。设计师做整体设计方案时主要考虑的经费问题一般分为直接费和间接费两部分。直接费包括直接用于展示项目上的所有开支，如前期的企划、市场调研费，设计施工的材料费、人工费，以及现场施工的管理费、办公费、运杂费等；间接费则是除直接费以外的与项目相关联的其他费用的总和，如企业运作的办公费、管理费、业务招待费、税金等。普通的设计师往往只"研究"展位搭建的材料成本和人工开支，其余的并不在其考虑的范围。比如，规定只有10万元的经费可用于会展展示活动中，总设计师就得从直接费和间接费等方方面面研究和盘算开支和成本，以确定整个会展展示活动的规模、质量和效果；而具体展位搭建上，一般设计师只要考虑用于搭建的大致费用多少即可，这样在图纸设计时就会有的放矢，只要考虑材料的成本和人工的制作安装费用即可。当然有时也需要认真考虑一些损耗、运输和仓储的费用。比如有些方案设计合理、效果良好，也符合经费的规定标准，但可能制作起来会增加损耗费用，体量过大会增加运输费用以及安保和仓储的费用，这些都是设计师在图纸设计时必须研究的课题。

在计算费用时还需注意：常常直接费和间接费中的部分名目的列支可在甲乙双方协商下做适当的互换和调整。如业务招待费在一定的情况下可算作直接费，也可列为间接费，部分项目的开支也可在双方协商下，分别列入直接费或间接费，具体问题视具体情况而定。

二、制订展示方案

(一)平面图

平面图是整个布局设计的基础。根据平面图,设计师对整个场馆或特定的展区进行合理布局。一个好的平面图对整个项目的深化,以及项目的开展效果有着直接的影响。平面图设计是一名合格的设计师自身专业和综合修养的首要体现。

1. 会议或节庆活动

(1) 常规会场。在平面图中,需要确立主席台的位置是否有主次会场之分,如果有,二者之间该如何连接、沟通,设计应以便捷顺畅为原则;注意会场通道的安排;设置好主入口、安全门的位置;一般的会议中心和酒店的会议室都是相对固定且条件完善的,因而可不必做过多的调整和改动。

(2) 特殊会场。某些项目的开工典礼、现场会或在特定情况下的特定场合举行的某种仪式及各种形式的演出活动,则需要设计师开动脑筋,深入思考,在设计中体现出新意,设计出一个在视觉和功能上都完备的平面布局方案。

2. 展示与展览活动

(1) 展厅总平面图。一般而言,此图由项目总策划师或总设计师来完成。总平面图内容主要有展区、通道,以及相关的辅助功能区(图 2-1)。

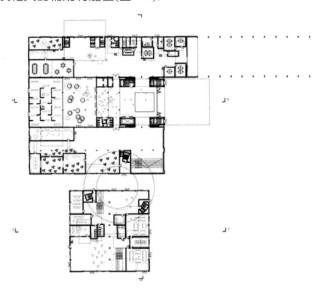

图 2-1 展厅总平面图示意

展区可分为序厅、主展区、分展区,一般依据规模及场馆的建筑布局而定。

通道又分主通道和辅通道,应该尽量避免死角、三角,不能让通道时前时后、时左时右,应避免让人走回头路。一般商业展示场馆的通道面积与展区面积按照1:3的比例来划分。但在一些注重文化教育功能的画展和图片展中,其通道的面积则往往大于展区面积的数倍以上。

辅助功能区包括以下几个部分:①门厅。门厅设有总服务台、观众休息区、等候区、安检区、包裹寄存区、参观引导图及展会活动的议程安排图示区域等。②贵宾接待室。它主要接待重要来宾和客人(有时还配有专门的接待人员)。③洽谈区。它主要是负责接洽客户的区域。④仓库。它用于存储货物及展品的场所。⑤商务中心。它负责为客户复印、打字、传真或进行其他商务服务活动的场所。⑥维修区。它提供展馆、展区硬件设备、设施检修和维护的区域。

在以上空间布局中,总体应尽量扩大用于展出的空间,减小辅助空间。

(2) 具体的展位、摊位平面布局图,这里主要包含以下几个内容。

标准展位。一般国际通行的展位面积为 3m×3m,均为统一的规格、尺寸、材质、空间标准。包含三面展板墙及一块门楣板等,这部分一般不需要设计施工,只需简单地布置即可(图 2-2)。如同时租用几个标准展位,也可以打通或拆并成一个大展位,从整体的角度对各部分区域进行重新划分和设计。

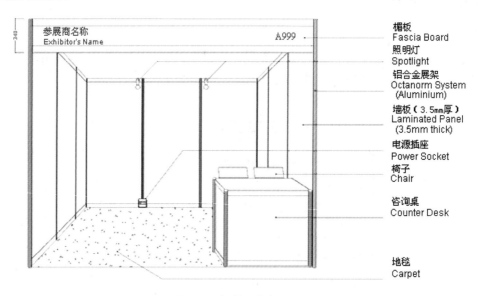

图 2-2 标准展位布局图

光地展位。其面积大小、位置的优劣与参展商付出的展位费相关。设计布局可自由发挥,并结合周边环境、条件、邻展效果等情况进行个性化展位造型设计。

常规通道宽度。主通道,宽度一般在 3～6m,布局时应尽量靠近和连接原建筑的通道、出入口。次通道,则连接各展区和主通道,宽度一般在 2～3m,且最好为顺时针方向。

(二)立面效果图

1. 会议与节事活动

主要是主席台和活动舞台的立面效果图。包含背景板、演讲台、舞台双侧立面、灯光效果等。背景板内容和种类大致可分为新闻发布会、演讲报告会、学术论坛研讨会、商业文化表演、喜庆典礼、开幕式等。不同的内容、风格、规模、表现手法等均要求不一样。一般新闻发布会、报告会、论坛等，背景板内容用于表达会议内容、名称、组织单位等信息，一般置放于主席台背后正中的位置，色彩宜单纯、稳重，主标题突出醒目。在许多会场内部都有现成的主背景板，多为白墙或深紫红色幕布。一般可将电脑设计完成的图形影像直接投影打在白墙或悬吊的白色屏幕上。如没有白墙或悬吊幕布，一般需要设计一个造型，搭建或竖立在主席台后方。根据需要可以是一个简单的平面板面或是稍微复杂的造型，要求简单大方、安全可靠、拆装方便。而商业文化演出、婚礼、开幕式等则要活泼自由得多，表现手法也更加多样化。

2. 展示与展览活动

如果是总立面图，要按不同的展区、展位，东、南、西、北四个方位分别按顺序画出。综合性的商贸展，是由多家参展商参加并且各自独立运作的展览会，则由展览会的总策划师和总设计师按总体区位平面划分之后，再由各个参展商自己的设计师独立策划、设计包装自己的展位，参展商自己的设计师只要独立完成自己展位的立面图即可，一般不需要画总立面图。参展商设计师只需 2~3 幅立面图即能交代清楚自己的展位，因为总有一面是靠墙或是连着别的参展商的展位，而在展厅中独自呈孤岛状展位则另当别论。总之，只要能够说清楚问题即可。

(三)材质、灯光及环境氛围的营造

1. 会议及节庆活动

节庆活动为了增加气氛及欢快的效果，往往在常规灯光之外加射灯、聚光灯、地灯及其他效果的灯光，怎么加，加多少，则要视具体的内容而定。一般来说，普通会议不需要特殊照明，只要正常的照明灯光即可，但要避免灯光过于垂直照射，造成眩光。

2. 展示与展览活动

独立的主题展会，在灯光效果上需要宏观地控制好整体节奏，要有序幕、高潮、结尾。所以灯光选择也要把握好尺度，不可一律阳光普照、灯火通明、毫无变化；综合性的展示与展览活动则相对复杂一点，除了要根据总场馆的灯光效果整体把握以外，还要处理好各自展位的小范围灯光与周边环境、展位的相互协调关系。

在材料的使用上，需要注意各种材质的丰富变化，要有选择、有对比，在统一中求变化，在变化中求统一，力求运用多样的材质为展览活动增加丰富的视觉艺术美感。

三、深入细化并确定方案

在总体方案基本定型的基础上，需要进一步地深入推敲，从而将每一个环节、细节都做认真地分析和细化，最后才能定稿。俗话说："失之毫厘，差之千里。"设计师的丝毫疏忽大意，都可能造成很大的麻烦、损失或浪费。倘若是建筑师，在图纸上偏差哪怕只有1mm，一旦几十层的大楼建成，由此发生的安全隐患，那就可能是无法估量了。同样，对于展示设计师而言，由于图纸上的主观失误，轻者可能造成材料、人工的浪费，重者可能会给展览效果带来直接的负面影响、经济损失甚至灾害性的安全隐患。

案例链接 2-1

某次建材交易展，某参展商的展位是一个由三大块立面展板组成的独特造型，该展示造型在图纸设计过程中就得到过方方面面特别是委托方的好评。由于是竖向垂直式造型，因而对空间高度有着必需的限定，对周边观赏的场地也有一定的空间和距离上的要求。同时，作为设计师还应对相邻展位的造型特征和形态也要有所熟悉和了解，以便在脑海中对本展位在展馆中所处的位置、周边观赏的视距、角度等因素对视觉产生的影响和效果等，都要做到心中有数。

一个好的设计师对未来形体的空间想象和尺度调控、把握能力的重要性由此可见一斑。

经过缜密的计划、运算和制作，展馆现场已将展位的各个分部件悉数运抵到位，庞大而奇特的展位即将由平面图纸而生成三维实在立体造型，现场的安装紧张而有序，大家都在期待着造型完成后带来的视觉冲击产生的惊喜时刻。然而，令人意想不到的事情发生了：原先设计师在每块展板上共设计了280多个孔眼，再用直径5cm的不锈钢铆钉拧上装饰之，然后三块展板的铆钉再分别用钢丝绳牵拉，组成了一个极富现代美感的装置造型。但由于设计师的一时疏忽，将铆钉螺丝口的直径少算了一毫米，结果造成所有钢板上钻好的孔眼与铆钉不匹配，使得精美漂亮的不锈钢铆钉根本无法穿拧在钢板上。眼看离最终组合完成仅剩一步之遥，施工不得不中断停止下来。这一现场突发事件也使设计师懊丧不已，要想更换板材重新打眼是绝对不可能的，而在原有的洞眼上再增大一毫米时间上也不允许。为了达到预期的效果，也为了赶任务，万般无奈之下，设计师临时决定干脆就将铆钉直接用万能胶水粘在钢板上，再用钢丝绳将三块钢板牵拉组合起来，表面看起来与原图纸效果相差无几。

在展览开幕的前夜，麻烦事接踵而至：由于胶水黏性不够，铆钉脱落，导致几大块钢板瞬间轰然倒下，展品、展架、设备、器材等散落一地，整个现场一片狼藉。还好，由于不是正式展览期间，没有造成人员的伤亡，否则其后果不堪设想。最后只得取消了精美的装置，展位效果大大受到影响。

以上案例不难看出，设计师纵有再好的空间想象能力及创意设计水平，工艺制作水平再精良，但图纸计算中仅仅一毫米的失误，都会带来难以估量的影响甚至灭顶之灾；同时，面对突发事件，如何沉着应对、运用智慧冷静而理智地处理之，是一个成熟设计师的基本素质；另外，

设计师还必须对材料的性能、质量及功效做深入的了解,以保障展示工程制作安装的安全、稳定、合理、有效。

(资料来源:展示设计网,Exhibitionnet.com)

四、完成方案及进场施工

设计方案的最终完成,一般应包括以下内容。

总平面图、分区展位平面图、立面图、效果图、详细的施工图;道具、模型、陈列手法、整体色彩、灯光效果、外观装饰、版面形式、音响配置等方案,相关平面设计部分的内容,如:标志、图案、文字、照片、图表、宣传画、宣传册、纪念品、邀请函等。

进场安装施工具体操作程序通常按以下步骤进行。

(1) 列出具体展会活动方案实施的程序或计划。

(2) 列出展示项目的展品清单和目录,并逐一登记到位。特别是要注明清楚展品的名称、编号、规格、数量、尺寸大小等,以保证在布展时不至混乱及撤展,清退时也可避免出错。

(3) 准备好所有布展的必备工具、材料及展具设备,包括灯光、音响、水、电器材等。

(4) 人员分工安排到位,各司其职,相互配合,协调推进,确保优质高效地达到预期的施工效果。

(5) 除监理人员外,设计师还必须亲临现场,跟单监督,常常要在原有的设计方案基础上进行再发挥创造,并及时协调解决施工中发生的突发事件和疑难问题。

(6) 组织搭建、安装,布置展品。

(7) 完工检查、调整,清洁场地。

评估练习

1. 论述会展展示设计的一般程序。
2. 设计方案的最终完成,通常包含哪些内容?

第二节 会展展示设计的方法

教学目标

- 学习并掌握质感的表达方法。
- 系统学习空间布局的合理分配。

一、质感的巧妙处理

(一)质感的表达

1. 利用材质软硬表情达意

不同硬度的材质和物体总是能显示不同的情感,如图 2-3 所示。

2. 利用材质肌理体现情感

不同肌理的材质和物体总是能显示不同的情感,如图 2-4 所示。

图 2-3　悉尼 Circular Quay 广场前铺装　　图 2-4　墨尔本 fitzroy gardens 公园井盖设计

3. 利用材质形态描述展品

不同形态的材质和物体总是能显示不同的情感,如图 2-5 所示。

图 2-5　悉尼现代艺术博物馆　Museum of Contemporary Art

4．利用材质性能吸引受众

不同性能的材质和物体总是能显示不同的情感，如图2-6所示。

(二)质感的心理描述

在现代展示设计中，设计师往往运用不同的物体质感来体现展品的特性，从而达到影响受众心理的效果。例如，利用金属的材质来体现现代工业技术的革新和文明；利用玻璃的质感来展示产品的精密度，使受众一目了然，备受信赖；利用木材的质地来增强人们的舒适感、温馨感，如图2-7所示。

(三)色彩在质感中的独特作用

此处的质感，是广义的质感，即整体展示所赋予观众的质感。根据展示设计的要求，充分把握色彩的设计原理、色彩的视觉特性、色彩的心理感受，合理利用自然光源和人造光源，最终达

图2-6　墨尔本博物馆　melbourne museum 利用虚拟现实技术吸引受众

到光色与展品、展示环境的相互融合，使会展展示活动产生丰富多彩的审美效果，给人以视觉和心理上的色彩满足。因此，在展示设计中，色彩设计是一个非常重要的部分。

图2-7　墨尔本博物馆　悬挂式展具与门厅材质对比

1. 色彩设计体现质感的要点

(1) 把握色彩主基调。在同一展厅内，应选定某一种色彩作为整个展厅的主基调。无论是展墙、展柜、展架还是其他展具的色彩，都要与色彩主基调相统一，以营造一个比较协调的环境气氛。如果同一展厅内各部位的色彩相去甚远，就会破坏展厅的整体感，也会让参观者眼花缭乱，甚至感到不耐烦。

(2) 适应展品的特点。展示活动的主体是展品，一切展示设计都应服从展品的展示需要。展示场地、展示空间的色彩基调应由展品来决定，各展室内部的色彩设计也应由展室的展品决定。展示设计师对色彩进行选择，需要认真考虑展品自身的色彩特点以及烘托、陪衬的需要，从而寻找、调配出最适合的色彩。忽视展品的特色，只凭个人的喜好，那是根本不可能成功的。

(3) 关注人的感受。展品的展示目的是给人看，让人了解、喜爱，并从中受到启发或产生购买欲。人的视觉感知占全部感知的80%以上，视觉感知中最具优势的就是色彩知觉。所以展示设计师历来重视展示环境的色彩设计。人对色彩的视觉感受多种多样，喜悦、厌烦、舒适、烦躁、留恋、舍弃等，都会最大限度地影响参观情绪和参观效果。

(4) 注意协调搭配。选定色彩基调，并非千篇一律。在色彩大体一致的情况下，小有变化和穿插，不仅可行，有时还十分必要。同类展品会各有特点，同类展品人们看多了、看久了，是需要有所调节的。所以一定的调节、变化，常使人眼睛为之一亮，参观效果可能顿时大增。大展厅里如此，小展室内也一样。如果不同的各小展室，色彩各具特色，有时也是一种很好的选择。

(5) 考虑灯光影响。展具、展品的色彩来自于光，灯具发射出的色彩来自人造光，这两种色光交汇后，会使展具、展品的色彩产生变化。展示场馆内原有的一套灯具，是为了突出展品，营造展厅、展示环境。展示设计师还要再安排一组或几组灯具，较好地利用或改造场馆内原有灯具，巧妙地选用适当的新增照明，兼顾全部灯具的光效应，在展示设计中也是非常重要的一环。

2. 质感的色彩计划制订

(1) 统一性原则。展示环境是一个庞大的系统环境，在空间、道具、展品、装饰、照明等方面，都应对总体的色彩基调进行统一考虑，形成主题色调。否则，杂乱无序的色感极易影响展示效果的表达。

(2) 突出主题原则。在会展展示活动中，观众面对的最大形态是展品的构成。因此，色彩计划的制订应以突出展品构成空间气氛、突出主题性展品的陈列为主。

(3) 服务于观众的原则。观众生理、心理的色彩情感是进行色彩计划制订的基点。

(4) 色彩丰富性的原则。如果色彩设计仅有统一而没有变化，则会缺乏生气。观众或顾客长时间得不到足够的色彩对比刺激就会感到平淡乏味。因此，在色彩面积、色相、纯度、明度、光色、肌理等方面进行有序、有规律的变化是十分必要的。

(5) 注重照明效果，体现材质美的原则。现代装饰材料中，泛光照明、气氛灯光、激光造型、

各类灯箱、霓虹灯的现代美，是营造展示时尚、扩展引导传达功效的有效途径。若在总体统一性原则的基础上合理利用，将会取得较好的效果，如图 2-8 所示。

3. 色彩计划制订的程序与方法

(1) 总体色彩计划。展示主色调：由展示的主题确定的色调，并非指单一色调，而是在统一基调下的对比色调、多样色调或渐变色调。如统一色调是冷暖统一，还是明度统一；对比色调是冷暖、明度、纯度、补色对比，还是邻近色对比；多样色调是间复色系列，还是原色系列；渐变色调是单色纯度、明度渐变，还是多色色相渐变；等等。

由主色调延展各区域色彩：根据主色调制订各展区之间的色彩关系计划，注意探讨各展区之间的色彩对比与过渡、重复与节奏、变化与统一。避免产生无章法与秩序、支离破碎的杂乱之感。

(2) 分区色彩计划。展示空间的分区是指大型展览会的分馆、博物馆的分厅、商场的分层等较大空间区域。

图 2-8　无锡灵山梵宫之圣坛照明效果

展示分区色彩计划需在总体色彩设计的统一指导下，产生区域的特色。通常，可利用局部色彩的变化传达自己展区的主题内容与特殊风格。如门楣的颜色、道具的颜色等均可做文章。此外，还有各分区(馆)依照总体色彩计划的制订做成整体色彩空间基调的。局部色彩变化较适宜于参展商强化自身的个性。而整体色彩空间基调的处理则较适合于博物馆、商场和主题性的展览会。

(3) 展位色彩计划。展位是每个参展商自己的展示空间，或是限于较小范围的陈列空间。其设计风格往往以强调个性为主。因此，色彩计划的制订应以参展商自身的企业形象与展品特点为定位基点。尤其在商业展示环境中，许多企业均从自身形象出发，使用自己的标准图形、字体和色彩，甚至空间和展具。这时，就需要总体设计师尽量从公共空间和辅助性空间两个方面进行色彩的协调过渡。如采用地毯色统一，楣板色统一，大会主题标志色统一，装饰绿化统一等等，正所谓在变化中求统一。

二、空间布局的合理分配

(一)空间定性的依据

展示空间的使用功能问题是展示设计过程中最主要的任务。展示空间的性质决定了设计任

务的性质。经过对设计任务书的研究和资料的分析,结合实际场馆空间情况展开设计工作。按照现代人的生活内容与方式,我们大体可将展示空间分为活动空间、生产与特种技术空间等,这些都是对展示空间性质定性的依据。

(二)展示空间的主从关系

对空间定性是解决设计问题的开始,进一步要解决的问题是如何根据空间的使用性质来安排空间关系。展示空间有主次之分。其中,有供人们从事特定活动的主要用房和辅助人们完成这一活动的从属用房,这也就是所谓的主和从的空间关系。例如,在展示多媒体投影仪器时,通常分为以下几类空间区域:投影效果展示区,仪器设备实物展示区,辅助器材实物展示区以及服务区等。显然,针对多媒体投影产品而言,投影效果是顾客首先所关注的焦点,也是顾客是否决定购买此类产品的关键所在,因而投影效果展示区在此类特定产品中便成为展示空间的"龙头",重中之重,再依次为仪器设备实物展示区,辅助器材实物展示区,相关资料展示区与服务区。主从关系明确了,展示空间设计方能自如发挥。从实践中我们也清楚地认识到,解决展示空间的功能问题,首先要弄清主从空间的相互制约性。人们从事生产、学习、生活等活动对展示空间要求不是单纯的空间容量要求,辅助空间是完成人们活动要求必不可少的空间内容。在展示设计师的头脑中明确建立主、从空间的概念,有助于分析复杂的空间矛盾,从而有条理地组织空间,这通常可以从展馆的导览图或平面设计图中可见一斑,如图 2-9 所示。

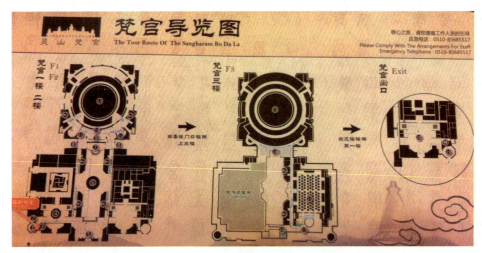

图 2-9　无锡灵山梵宫导览图

(三)展示空间的分区

在处理展示环境设计的功能问题时,还要注意一个动与静的空间关系问题。任何一组空间的存在都不是孤立的,内部空间必然受到外部空间的一定影响。人类的活动有动与静的区别。如住宅中的起居室、门廊与餐厅可视为居住空间中的活动区域,而书房和卧室则相对而言是安

静区域。学校中的教室、体育活动场地、实习工厂、音乐室可视为活动区域。现代宾馆的办公室、会议室、阅览室则视为安静区域；门厅、商场、舞厅、餐厅可视为活动区域；而客房区则可视为安静区域。然而在很多情况下，由于分工的限制，展示设计师干预不了建筑总图设计阶段的工作。有时，展示设计师还要面临在原有建筑内改变使用功能的设计任务。因此，展示设计师往往只能用技术手段来处理动、静空间的隔离问题，展示设计者在原有建筑内处理这类展示空间，通常的办法是运用隔音材料和减弱震动的构造技术来补救。

(四)展示空间的流通

展示内部各空间环境之间的流通是空间使用功能的又一个重要方面。人们在展示环境中从事特定的活动，就要完成一定的行为动作，或是按照一定的程序完成一定的动作。个别动作需要单位空间容量，集合动作则需要整体的空间容量，而一系列动作则要求有空间序列容量。因此，满足动作的需要是展示设计工作的重点，而主要的设计环节是：①空间容量设计；②空间序列设计；③水平、垂直交通枢纽的设计。

一个与空间流通密切相关的问题是人们在展示空间中的动作幅度是可以用定量的方法来确定的。这种按不同行为确定空间基本尺寸的起点显得很有必要。但是人在室内是要不断运动的，各种动作之间也是有连续性的。因此，对空间容量的考虑应有一定的余地。除了满足个别行为需要的空间体积之外，还要考虑同一种行为的多人次重复以及其他行为同时发生时的复合性要求，这也是最基本的空间流通关系。例如，在展馆中，首先要确认单位空间尺寸，然后考虑两人组合、三人组合以至八人组合所需要的空间大小；再加上服务人员的活动要求和顾客进出以及相关的空间需要。先要初步解决这一最基本的空间容量问题，然后综合各种要求来拟定平面尺寸，布置展示内容。类似的展示空间，也要做相应的考虑。

另一个与空间流通密切相关的问题是内部空间的水平与垂直交通问题。要达到的主要设计目标是：①人流分配得当；②流线组织合理；③疏散方便、安全。

(五)展示空间的技术设计

环境理论研究的成果，使人类能够理性地解决展示设计中遇到的各种技术性问题。对于展示设计师来说，关键在于如何将理论研究的成果运用于展示设计的全过程。

与一般的艺术创作活动相比，展示设计有许多独特之处。首先，技术手段是展示空间的骨架；其次，技术手段起着调和改善展示环境的作用。所以，展示技术设计是展示设计的一个重要组成部分。良好的展示环境，可以用具体的物理指标加以描述，有三门不同的学科共同研究这些问题，它们分别是光学、声学和热工学。这三门学科的研究成果构成展示技术设计的基础。

理论研究的目标是了解和发现未知的东西，而设计思维的目标是已知的一种理想状态。这种理想状态的确定，即是设计活动的起点。设计的过程就是利用各种手段来实现这一理想状态。展示技术设计本身的内容又可分为两部分：一是研究与展示环境有关的种种技术手段并予以有效的运用；二是以规范的技术语言把设计的成果表达出来。我们把解决展示技术的过程概括为

三个步骤：①展示空间的处理；②材料的选择；③构造设计。

案例链接 2-2

　　沙特阿拉伯国家馆在上海世博会开幕以后，迅速成为最热门场馆之一，游客对其好评如潮。然而不为人知的是，在世博42多个国家馆中，沙特馆是唯一一个由中国人担任总设计师的外国国家馆。这位设计师就是中国电子设计院集团总建筑师——王振军。

　　王振军回忆，当初得知沙特馆征集设计方案的消息是一个很偶然的机会，他和他的团队认真地分析了这次的情形。竞争中的劣势是显而易见的。作为中国人，对沙特历史和现状的了解一定不如其本国人深厚。而沙特方面为保证竞争的公平性，仅通过邮件与各参赛方联系，对设计的几点要求也很原则性，越是抽象的描述越是给设计带来了难度。但王振军和他的团队也乐观地看到自身的优势：设计一个异国展馆，就多了一种旁观者的清醒，对其建筑风格的理解也更为凝练，不会因为信息太多太杂无从选择。

　　仔细分析后，王振军抛开胜负得失开始了构思。在他看来，世博是科技交流的盛会，更是文化推介的盛会，而文化层面的交流更有直指人心的力量。特别是中东这片文化的沃土，一直吸引着人们去揭开她神秘的面纱。这个展馆理应是一个展示的舞台，让世界走近沙特，了解沙特。

　　最初，王振军对沙特的印象仅仅来自于小时候读过的《一千零一夜》。为了弥补这一不足，他和他的团队阅读了很多有关资料，还专门请来北京大学阿拉伯语专家讲课。在高强度的补课后，王振军感觉现代沙特鲜明的元素不多，反而是其传统文化中的一个意象——月亮船深深地吸引了他。

　　月亮船在古阿拉伯象征幸福而美好的祝愿，是一个充满喜庆和希望的字眼。这艘"船"行驶的方向正是中国与沙特友谊的纽带——海上丝绸之路。当年，海上丝绸之路正是由波斯湾地区去往北非和东非，沙特也因此成为古代中国通往世界的一个重要驿站。而"船"本身作为一个容器，也形象地表明对文化的承载。集这三点于一身，月亮船的设计构想呼之欲出。

　　这场国际性的竞争是激烈而残酷的。几轮筛选后，进入最终挑选的九个方案除了中国和沙特，还有美国、日本、韩国、瑞典等强劲的对手。而月亮船的设计最后能脱颖而出，得益于王振军和他的团队与众不同的创意。

　　传统展馆一般采用"二元并置"的展示方式，即参观者与展示物相对静止地处于同一空间。而王振军称他的设计为 "全景融入式立体参观流线"。利用月亮船的内侧作为360°曲面荧幕，参观路线就架在上面。这一独创的设计将游客融入整个影像中，让游客感受到更强烈的视觉冲击。设计还引入了 "绿色"的概念，将沙特的国树——椰枣树种植在展馆的屋顶花园。绿洲对沙特而言意义重大，而绿色未来也是全人类共同的诉求。在沙特馆，人与自然再一次达到和谐统一。最后，设计团队细心地将这艘月亮船的船头正对麦加的方向。这也是对伊斯兰教的充分了解和尊重。

王振军说，把抽象的梦变成具象的建筑是设计师的责任所在。他和他的团队就是用这些巧妙的创意，把沙特王国想对世界表达的梦想付诸现实。最终，月亮船方案拔得头筹。

在王振军看来，建筑不是哗众取宠，更不是求新求怪，而是基于大量资料的理性分析。外在形式并不是考量的唯一要素，建筑的本质应是为人们创造一种诗意的空间体验，展览建筑更应如此。

(六)展示空间的特殊技术处理

展示空间处理应注意避免任何可能的技术性缺陷，同时通过空间处理还要达到协调展示声学、光学和热工学的不同要求，从而取得最佳的效果。其中光学问题主要涉及的是采光和照明的范围，这里仅从声学和热工学的角度对下述问题做进一步分析研究。

1. 声学方面的设计

声源、传播媒介和听者这三部分共同构成了展示的声学环境。通常，声源是一个以一定频率振动着的物体，我们用赫兹(Hz)为单位来度量这种频率，人们的耳朵能够听到 20～20000 Hz 之间的声音。声音频率的高低通过声音音调的高低体现出来。低沉的声音振动频率低，尖锐的声音振动频率高。与声音的频率相关的另一个物理指标是声音的波长，在数值上它等于声音传播速度与声音频率之比。人耳能够听到空气中传播的声音，其波长在 17mm 到 17m 之间。声音除了音调上的差异，还有强弱的不同，我们用声压级来表示声音的强弱，它的单位是分贝(dB)。它说明在声波作用下大气压力的变化程度。声压级是对声波作用下大气压力的变化程度，通过一些我们熟悉的声源所发出的声音，可以建立起对于声压级的感性认识。声压级是对声音强度的客观度量。在声学设计中，我们用响度级来衡量人的耳朵对声音的主观评价，并以此作为设计的主要依据。人耳对不同频率的声音有不同的敏感程度，同样的声压级，频率高的声音听起来更响，而频率低的声音听起来较轻。因此，用声压级还不能直接反映出人耳对声音的主观感受，在展示声学中，我们用响度来衡量人耳对声音的主观感受。在数值上，其响度级等于它的声压级，在低于 1000Hz 的频率段，物度 1000 以上 Hz 级小于声压级的数值；高于 1000 以上的频率段，响度级大于声压级的数值。在音质要求较高的场所，常常需要采取补偿低频声强的有效措施，而利用现代的声电技术，就能够取得良好的效果。

有了关于声学的基本知识，我们能够按照声学的原理方法来认识在展示设计中出现的声学现象。在展示空间中，声音有四种不同的传播方式，即吸收、反射、漫射和固体传播。其中，声音的反射传播遵循入射角等于反射角的规律，但只有在反射面的尺寸比声波的波长大的情况下，反射的现象才会发生，如同只有在光滑的表面上才会出现光反射的现象一样。这意味着反射定律对低频声音无效，这部分声音的能量被漫射到展示空间的各个部分，称为扩散声。展示声学环境分别是由反射声、扩散声和直达声三部分组成。声音的方位感，主要取决于直达声和反射声。但对于低频声音来说，直达声和扩散声是声环境的主要组成部分。物体吸收的声能被转化成其他形式的能量而消耗掉，这就是声能的衰减，不同的材料有不同的吸声能力，采用同

种材料对于不同频率的声音也有不同的吸声能力。

展示声学中,我们以材料对 500Hz 声音的吸声能力作为计量的标准,用吸声系数来表达。我们所用的材料不具有百分之百的吸声能力,因此展示空间中的声能不会一下子就衰减到零。反射声和扩散声维持着展示声学环境的能量,所以我们听到声音总是慢慢地消失的。这种现象在声学中称为混响。我们把声音从停止发声到衰减 60dB 所需要的时间称为混响时间,如果展示空间中物体的吸声能力强一些,展示空间中的反射声和扩散声的能量就会小一些,这样展示空间的混响时间较短,反之则较长。人们总是希望展示空间有好的声学质量,简单地说,就是既要听得清楚,又要音质优美。这就要求声音有一定的响度、清晰度与丰满度。展示空间的吸声能力太强,过大的声能损耗会影响声音的响度和丰满程度,若展示空间缺乏必要的吸声能力,声音的多次反射又会淹没我们想听的声音,从而使声音的清晰度受到损害。通过控制适当的展示混响时间,才能达到兼有适当响度、清晰度及丰满度的音质要求。

声音的传播速度与媒介的密度有关,密度越大,传播的速度越快。当声音在固体中传播时,速度比在空气中传播快好几倍。在现代的多层与高层建筑中,难免有机械的震动和撞击的声音,它们通过墙体和楼板迅速传播,成为展示噪声的来源。解决噪声的方法通常采用加装减震层等设施来减少因水泵之类的机械震动产生的噪声,同时用加装能减缓房门开关速度的铰链来减少因开关房门引起的碰撞声。

展示设计中其他常见的声学缺陷有:①由于声波往复反射而造成的震颤;②由于声音沿周边反射或聚焦而形成的不均匀声能分布。前一种情况多发生于两个平行的展示界面之间,后一种情况多出现在圆弧形或抛物线形的展示空间。解决这些问题的根本措施是选择正确的房间体型,再对各个界面依其作用分别选用反射、扩散、吸声的材料或构造设计,以消除多余的声能,并使有效声能均匀分布。

2. 热工学方面的设计

处理好展示空间的热工学问题,能够改善展示的环境质量,同时还可以节约能源。在寒冷地区,主要考虑的是保暖问题:一方面能使冬季里宝贵的阳光照入展示空间,同时要保证不让展示空间的热量轻易地散失到室外。因此,要注意房间的朝向和门窗的位置及大小,朝北尽量开小窗。在南方地区,要采取相应的隔热处理技术,充分考虑展示空间的通风要求,排除不受人欢迎的热量。

人们的生理调节能力使健康人的体温保持恒定,当环境的温度变化超出人体调节能力时,体温就会发生变化,这种变化危害人体健康超出一定限度时,甚至有生命危险。因此,展示空间的气温应当稳定在一定的范围之中。这就要求我们采取相应的技术手段,使展示环境与室外自然环境分隔开来。要处理好展示的热工问题,必须对一些热工学的现象有一定的了解。

热能在展示空间中的三种传播方式:①辐射,像阳光照射到物体上而使物体温度升高的情形;②导热,像玻璃杯中的开水隔着玻璃仍使我们感到烫手的情形;③对流,被加热的空气由于风的作用或分子运动而散布于整个展示空间的情形。

玻璃在展示设计中运用很广,它有一种特殊的热工性能,短波热辐射(在可见光范围内的辐射)能轻易透过它,而像红外线这种长波热辐射则被阻挡。也就是说,太阳光能够透过玻璃进入室内展示空间,而室内展示空间物体发出的红外线辐射则很难透过玻璃散发到室外空间中去,这种特性称为玻璃的温室效应。利用这一特性,我们可以采用玻璃来建造展示暖房、四季大厅等。

三、灯光意境的营造

人对展示空间的感受,如色彩、质感、空间和构造细节,主要是依赖视觉来完成的,如果离开光,也就没有这些效果了。因此展示的采光和照明在很大程度上决定了展示设计的质量。

从实用的角度来看,灯具在展示环境中起着提供和调节展示光照的作用。同时,利用人工照明的手段,有意识地强调展示环境的某些要素,或是强调展示环境的某种格调,能够达到渲染展示气氛的目的。随着现代生活的要求,展示环境更趋于多样化和舒适化,人工照明技术在展示设计中的地位日趋重要。完美的展示照明设计,应当充分满足实用和审美两方面的要求。

(一)展示照明的基本知识

1. 照度与视度

为保持展示环境具有足够的亮度水平,使人的眼睛能够舒适清晰地看清展品,就必须保证有足够的照度水平。在物理学中,把投射在物体表面光强度称为该物体所接受的照度,物理单位为勒克斯(lx)。展示某一点上的照度取决于所用灯具的光功率、灯具与物体间的相对位置,用公式表示为:

$$光功率 \times 照度 = (距离)^2 \times \cos\alpha \ (\alpha\ 为光线与法线的夹角)$$

通过研究这个公式,可以发现,光源与物体之间的距离是影响物体表面照度的主要因素。而要在一定的环境下看清某物体,必须达到相应的照度,这是展示照明设计的最基本要求。

为了使设计者在进行不同展示环境的照明设计时有相应的参照标准,各个国家都有规定的照度标准,作为设计时的参照标准。

人的眼睛只能看见一定波长范围和一定强度范围内的光线。良好的展示环境,不仅取决于充足的光照条件,还取决于其他相关的因素。人们根据不同的照明需求,以不同的方式来衡量照明的质量,来评价展示照明的适宜程度。人们根据自己眼睛来观察事物的清晰程度衡量展示光照条件的优劣,并把这种清晰度称为视度。

影响光照环境的其他因素还有:①物体及环境的亮度;②物体与背景间的亮度对比;③环境中亮度的均匀程度;④眩光的程度。

2. 光与光源

光是能引起视觉的电磁波,这种电磁波是沿着直线传播的,故又称为光线。光具有波动与

粒子两种特性，称为"波长二重性"。就波长而言，波长大的显示波动特性，波长小的显示粒子特性。

(1) 光源术语。凡能发出一定波长范围电磁波的物体，称为"光源"。包括自然光源、人工光源以及两种光源的综合——大面积自然光与小面积人造光的结合照明环境。自然光源因受大自然的变化所限，除大型展品需露天展示外，一般很少直接采用。大型展馆建筑可采用天花钢架玻璃的构筑，建成运用自然光源的展厅，这种展厅可节省电能源。常规展厅，主要采用人造光源，其光照度可随意调节，有利于突出展品，也便于创造舒适、稳定的展示环境。

光度量：光源发出的光的强度称为光度量，它是表示光源在一定方向范围内发出的可见光辐射强弱的物理量。光度量又称为发光强度(符号是 I，单位为 cd(坎[德拉])。

光通量：又称为"光流"，符号为 F，指在单位时间内通过一定面积光的量。光通量是光源射向各个方向光能量的总和，是人眼所感觉到的光源的发光功率。光通量的单位为流明(Luming，缩写 lm)。

照度：指被照面上单位面积接受光通量的密度。符号为 E，光照度的单位为 lx(勒克斯)。

光亮度：符号为 L。在一定发光强度下，光源面积愈大其亮度愈小。光亮度的单位为 cd/m^2(坎[德拉]每平方米)，表示 $1m^2$ 表面沿法线方向产生 lcd 的发光强度。高亮度单位用 sb(熙提)，表示在 $1cm^2$ 面积的发光强度。

眩光：指在时间与空间上不适当的亮度分布、亮度范围或极端对比等，而降低了视知觉的能力，产生视物不清和刺激的晃眼，引起心理的不适。这种晃眼的光称为眩光。

光幕反射：指有光泽展品，因光照后表层面相互反射，产生失真的雾状现象，称为光幕反射。

镜像反射：因光照在类似玻璃等光泽平滑的面上，映射观者与周围环境的影像，称为镜像反射。若展品亮度与环境亮度之比相当于 3∶1 时，此种反射即可解除。

发光数值：指单位面积上发出的光通量，符号为 H。发光数值=光通量/发光面积。

发光效率：又称"单位功率"。指在一定的电流下，光源可发出的光通量数值，这一数值表明了光源的效率。发光效率的单位为流明/瓦(lm/W)。

(2) 人工光源分类。人工光源分为热辐射光源、荧光粉光源、气体放电光源、原子能光源和化学光源等。

热辐射光源：指利用热能激发方式而生发的光源。物体加热到 400°C 以上发出红色之光，随温度升高而出现橙、黄、绿、蓝、青、紫等色光。被称为第一代光源的白炽灯，即是利用热能辐射发光原理制成的人造光源。

荧光粉光源：指通过紫外线照射荧光粉，使一定波长的光转变为较长的波而产生的可见光，如荧光管灯、交通反光标志、歌舞厅荧光壁画等。

气体放电光源：在两端装有电极的放电管内，充入某一气体或金属蒸气，产生电弧放电光，如霓虹灯、钠灯、水银灯以及金属卤化物灯等。

原子能光源：将内壁喷涂荧光粉的灯泡内装入放射性同位素，使荧光粉受辐射线的激发而发光的光源。

化学光源：根据萤火虫发光的原理，将草酸酯粉末、荧光粉溶液和过氧化氢溶液，按一定比例混合，封闭在灯泡中产生化学变化而发光的光源。因在发光过程中不释放热能，又称为"冷光灯"。

(3) 光色气氛。不同波长的可见光给人以不同的色彩感觉。人们之所以能感受物体的颜色，是因为该物体吸收了一定波长的光，从而反射出其固有颜色的光波缘故。人造光源的材质与使用技术不同，不同的光源产生各异的光色效果。衡量光色效果的品质是由"色温"来决定的。"色温"指光源光色的温度，测定光源的色温，是用该光源的色度相等或近似的完全辐射体的绝对温度来表示，色温愈高，光色愈冷，色温愈低，光色愈暖。

展示气氛与光色密不可分，一般色温低的光源偏暖色，产生温馨、热情、向上的感觉。色温渐渐升高，光源也由暖渐渐变冷，产生凉爽、轻快的感觉。运用这种色温冷暖的变化规律和冷暖的象征功能，可以营造各种展示气氛。

同时，色温与亮度的关系也能影响照明的质量。若在基本照明中使用高色温光源时，会造成阴森的展示气氛，反之则产生沉闷之感。不同的光源对被照展品产生不同的色彩效果，这种现象称为光源的"演色性"，若运用演色评价指数接近100Ra(演色评价指数)的演色性高的光源，则能忠实表现展品的固有色。所谓"演色效果"是指利用不同波长与色光的光源来加强某一展区的特定色彩。一般是选用各种有色灯泡，或在灯具上加上红、蓝、绿、琥珀等色的滤光片来产生各种演色效果。

(4) 展示照明光源灯具。展示照明常用的光源灯具有直管荧光灯、环形荧光灯、碘钨灯、高压汞灯、钠灯、低压卤素灯、霓虹灯、白炽射灯、节能型射灯、吸顶灯、吊灯、镶嵌灯、投光灯、壁灯、轨道灯。每种光源又有各种类型和规格的灯具。其中吸顶灯与投光射灯运用较为广泛。吸顶灯是固定在展厅顶棚上的基础照明光源。投光射灯，为小型聚光照明灯具，有夹式、固定式和鹅颈式，通常固定在墙面、展板或管架上，可调节方位和投光角度，主要用于重点照明。

3. 展示照明形式

(1) 直接照明。直接照明是将光源直接投射到展示工作面，以便充分地利用光通量的照明形式。其特点为易产生眩光，照明区与非照明区亮度对比强烈(图2-10)。

(2) 半直接照明。半直接照明除保证工作面照度外，天棚与墙面也能得到适当的光照，使整个展厅光线柔和、明暗对比不太强烈。因其经济性的特点，大都展示空间会常采用此种形式(图2-11)。

(3) 均匀漫射型照明。此照明形式能使光通量均匀地向四面八方漫射，较适宜展示类场所(图2-12)。

图 2-10　直接照明　梵宫　　　图 2-11　半直接照明　梵宫　　　图 2-12　均匀漫射型照明　梵宫

(4) 间接型照明。此照明形式将全部光线射向顶棚、天花板，再反射到需要展示的台面或物体上。这种照明的光线均匀柔和、无眩光(图 2-13)。

图 2-13　间接型照明　墨尔本水族馆

(5) 半间接型照明。此照明形式使大部分光线照射到天花上或墙的上部，使被照射物体显得非常明亮均匀，没有明显的阴影，但正反射过程中，光通量损失较大。所以在展示光照计划中，必须加大 50%～100% 的光通量，才能达到所设计的照度。这种照明形式适合于展厅的共享空间和会议洽谈空间，或用以突出特殊的光影效果(图 2-14)。

除上述各种照明形式外，还有"装饰照明"，又称为"气氛灯光"。它既不同于基本照明，也不同于局部照明，而是以色光营造一种带有装饰味的气氛或戏剧件的展示效果(图 2-15)。

 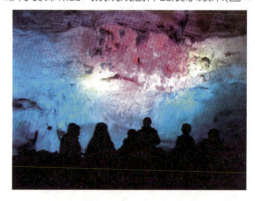

图 2-14　半间接照明　梵宫　　　　　图 2-15　装饰照明　宜兴善卷洞

(二)展示照明设计

1. 展示照明设计的基本原则

(1) 照度。陈列品不同,要求的照度值也不同。比如食品、杂品、书籍和鲜花等需要100～500lx;暗色纺织品、珠宝首饰和皮革等需要200～1000lx;美术品需要300～500lx;机器家电需要100～200lx。

(2) 亮度分布。在展示会上,展出的主题应是视野最亮的部分,光源、灯具不能引人注目,这样利于观众将注意力放在观赏展品上。需重点突出的展品,常采用局部照明,以加强它同周围环境的亮度对比。

展示环境亮度的分布决定观众的视觉适应状况。在照度水平不同的展室之间,尤其在明暗悬殊的展室走廊部分,应设有逐渐过渡的照明区域,使观众由亮到暗的环境空间时不致有昏暗之感,降低观赏兴趣。

展品背景亮度和色彩不可喧宾夺主。一般情况下,背景应当是无光泽、无色彩(或淡、灰色)饰面。在展示空间中避免反射与眩光对观众的干扰是非常重要。在初步的策划组织阶段就应慎重考虑窗户和灯具的位置以及展厅的照度分布。首先须防止直接眩光,如采用天然光照明,应严格遮挡直射日光,人工光照明的灯具须有足够的遮光角。其次是防止反光干扰。反光干扰有以下几种情况:①光源经过镜面玻璃或其他光泽面反射到观众眼中造成的眩光,为一次反射;②观众自身或其他物品的亮度高于展品表面亮度在玻璃或光泽面上出现的反射、映象,为二次反射;③光泽材料的展品出现的光幕反射。

(3) 光源的颜色。由于视觉的色适应作用,昼光照明时无论是晴天还是阴天,只要有足够的照度,物体的知觉颜色始终保持恒定不变。所以从光源颜色角度来说,天然光是理想的采光光源。如采用人工照明形式,为保持展品的固有色彩,选用日光色光源比较理想。

(4) 灵活性。现在,大部分展览会的活动性比较强且周期短。为了适应这种要求,最好采用灵活的光导轨和点射灯与一般照明形式配合。有天然采光的展室,要有手动或自动控制的遮阳装置,以便在光照变化时,随时调节光通量。

(5) 安全。要注意光源的散热,用电量不得超出供电负荷,以确保会展展示活动如期、顺利、安全地进行。

(6) 注意事项:①展品陈列区域的照度必须比观众所在区域的照度高;②光源不可裸露,灯具的角度要合适,避免出现眩光;③根据不同展品的要求,选择不同的光源和光色,避免歪曲展品的固有色;④贵重或易损展品的照明须防止光源中紫外线对展品的破坏;⑤照明过程中必须确保防火、防爆、防触电和通风散热。

2. 展示照明设计的基本程序

展示照明设计的目的是最大限度地营造适宜的展示照明环境和正确掌握灯具的布置技术。根据这一目的,其设计程序如下:①明确总体展示设计照明设施的目的和用途;②确定展示照

明设施的功能意图；③确定展示的光环境构思；④确定展示环境光通量的分布；⑤确定照度、亮度值；⑥选择展示照明的方式；⑦选择展示光源；⑧选择展示照明灯具；⑨确定照明灯具的布置方案；⑩对展示照明要求的检验。

3. 展示照明设计的运用

(1) 整体照明。整体照明即整个展览馆或展示场地的空间照明，通常采用泛光照明或间接光照明；也可以根据场地的具体情况，采用天然光作整体照明的光源，另在重点展区用灯光作重点照明。为了突出展品的照明效果，整体照明的照度不宜太强。在一些设有电视显示设备的区域，还要通过遮挡等方法，减少整体照明光源的影响。在一些人工照明的环境中，整体照明的光源可以根据会展展示活动的要求和人流情况，有意识地增强或减弱，从而营造一种富有艺术性的光环境。

通常情况下，为了突出展品的光照效果，加强展品与其他区域的对比，整体照明常常控制在较低限度的照度下。除了某些区域为了有意识地引导观众和疏导人流，利用灯光的强弱作一些示意性的照明外，其他区域的整体照明都不宜超出展示区域。

作为展厅整体照明的光源，通常采用灯棚、吊灯，或直接用发光元器件构成的吊顶；也可以在沿展厅四周设置泛光灯具。作为临时性的照明，也可以利用泛光灯具照射天花，获得较柔和的反射光。有时为渲染气氛，还采用一些特殊的照明手段，如激光发生器、霓虹灯等。

(2) 局部照明。与整体照明相比，局部照明具有更明确的目的，能最大限度地突出展品。根据不同的展示对象，局部照明有下述几种方式。

封闭式展柜照明，封闭式展柜通常是用来陈列较贵重、易损坏或要重点突出的展品。为符合观众的视觉习惯，一般采用顶部照明的方式。光源设在展柜的顶部，光源与展品之间用磨砂玻璃或光栅隔开，以保证光源均匀。如光源为白炽灯，还须设有通风散热装置。如果展柜是矮型的，既可以是俯视的，也可利用底部透光来照明，或在柜内安装低压卤素射灯。这样就必须尽量采用带有遮光板的射灯并仔细调节角度，以减少眩光对观众的干扰。

如果展柜中没有照明设施，需要靠展厅内的灯光来照明，就必须保证展示厅内的吊灯位背适当，并且离展柜近些，以减少玻璃的反光对陈列柜的影响。

垂直表面的照明。墙体和展板及绘画作品等的照明，大都为垂直表面的照明，这类照明大多采用直接式的照明方式(图 2-16)。一种是采用设在展区上方的射灯，通常可用安装在展厅天花下的滑轨来调节灯的位置和角度，以保证灯的适当照明范围，并使灯的照射角度保持在 30°左右。另一种照明方式就是在展板的顶部设置灯檐，内设垂直面上的照明灯方式。两者相比，前者聚光效果强烈，适合绘画、图片、艺术作品或其他需要突出的展品；后者光线柔和，适合文字说明。

展台照明。展台大多陈列实物，一般要求显示其立体的效果，所以最好采用射灯、聚光灯等聚光性较强的照明方式(图 2-17)。通常可在展台上直接安装射灯，也可以利用展台上方的滑轨射灯。灯光的照射不宜太平均，最好在方向上有所侧重，以侧逆光来强调物体的立体效果。一

些大型的展台，也可在内部设置灯光，用来照明台面和展品或创造特定的气氛。

图 2-16　垂直表面照明　宜兴善卷洞　　　　图 2-17　展台照明　墨尔本博物馆

（3）气氛照明。这类照明并非直接显示展品，而是用照明的手法渲染环境气氛，创造特定的情调。在展示空间，可运用泛光灯、激光发生器和霓虹灯等设施，通过精心的设计，营造出别致的艺术气氛。

用气氛灯光可消除暗影，在特殊陈列中制造出不同的效果。在展厅和橱窗等环境中还可以用加滤色片的灯具，制造出各种色彩的光源，产生戏剧性的效果。要在陈列范围中用灯光取得戏剧性的效果，设计者必须解决两个问题，即明暗问题和色彩问题。

处理阴影是照明艺术中的一个内容。以模特人型的照明为例，灯光如从侧上方照射，面部和颈部便出现阴影，其效果如日常所见；如将灯光从人体下侧向上照射，面部则出现投影，其效果与日常所见相悖，故感觉怪诞，甚至恐怖；如果将多侧灯光同时照射对象，则可以减弱或消除阴影。根据这一原则，设计者可以利用不同的照明角度，制造出丰富的艺术效果。

将灯光做色彩处理，以制造戏剧性的气氛，是照明艺术中的另一个内容。利用色彩的联想，可以用冷色调的光模仿月光的自然效果，也可以用暖色调制造出炎热的阳光效果或火光。展示或商品陈列中的灯光效果处理得当，会产生强烈的吸引效果。在做灯光色彩处理时，必须充分考虑到有色灯光对展品或商品固有色的影响，尽量不使用与展品或商品色彩呈对比的色光，以避免造成展品色彩的歪曲。

室外展示环境的气氛渲染可采用泛光灯具照射建筑物，也可以用串灯勾画出建筑物的轮廓，在建筑物上装置霓虹灯，在喷泉中用彩灯照明，还可以用探照灯或激光照射建筑物或天空等方法渲染热烈气氛。

4．照明光源的选择

展示照明光源的选择是以取得最佳展示效果，突出展品的形体及色彩，保护展品为原则的。对主要展品要采用重点照明，宜选用带反光或聚光装置的投光灯或射灯；对需要均衡照明的对象，如文字、图片等，宜采用发光柔和、带格栅的荧光灯；对色彩分辨要求比较高的展品，宜

用显色性好的光源，如光色接近上光的低压卤素灯、日光灯或白炽灯与荧光灯混合的光源。对一些需要防止紫外线破坏的珍贵展品，如油画，珍贵艺术品等就必须选用不产生紫外线的光源，或在灯具前加装滤色片，以滤去紫外线，确保展品安全，如图 2-18 所示。

图 2-18　用射灯点缀空间　储南强博物馆

5．展示照明的应用实务

（1）展墙、展板的照明。展墙、展板的照明普遍采取直接型的照明方式。可以采用射灯，灯应设在反射区外，并有 3°～5°的余量，同时保证光线至画面的投射角度不小于 30°，从而使照度均匀；在展墙或展板的顶部设灯盏，利用与展架配套的带轨道的射灯照明，灯位与投光角度可任意调节；当展板为两段式时，上下端向前倾斜，中间横装暗藏的灯带。

在展墙的前上方也可以安装定点照明或重点照明。定点照明的照射角度为 35°，有效射角是 30°，墙面上照度的最佳高度是从地面起 45～150 厘米。重点照明的照射角度也是 35°，有效射角是 45°，最佳的重点照明高度是从地面起 90～120 厘米。

（2）顶棚的照明。顶棚的照明一般是展厅中的整体照明，通常用轻钢或铝合金龙骨，镶磨砂玻璃或白色有机玻璃，内设直管型荧光灯做成灯棚吊顶；或者沿墙四周顶部加设灯盏，既可以照亮棚顶，也可以照亮墙面。灯盏可全部用透光材料制作，也可以局部使用透光材料(图 2-19)。

图 2-19　顶棚照明　墨尔本 royal arcade

(3) 展柜的照明。展柜里的亮度应该是基本照明的 1.5～2 倍，重点展品与高档展品的展柜亮度则应是基本照明的 3～4 倍。要注意保护观众的用眼健康，还要注意解决展柜内的通风散热问题，可以采用自然换气法，也可在展柜内安装低噪音的小型排气扇。在矮展柜的底部也可以装灯，透过磨砂玻璃照亮展品，营造轻快感和透明感；或者在展柜的上框边角里，安装下照的光源，这样可以避免眩光的出现。

(4) 展台的照明。展台的照明方式有两种：一是在展台上方架设吊灯；二是在展台上方直接安装射灯。根据需要，大型展台的内部也可以装灯，用来照亮台面、展品或营造一定的气氛(图 2-20)。

(5) 展架的照明。展架的照明，有的采用在展架上放置夹子，有些特制的灯具底部就配有夹子；有的采用在展架上安装轨道的方式进行照明，这样，灯具在照明过程中可以前后移动，使照明区域扩大。

图 2-20　墨尔本博物馆　展台照明

(6) 灯箱的照明。展示用的灯箱因用途不同，它的大小、形式也不同，种类很多。有小尺寸的标牌、广告灯箱，也有巨幅的灯箱图表及巨幅的幻灯片(图 2-21)。

图 2-21　灯箱照明　墨尔本水族馆

从灯箱的结构上看，它的骨架可以用木材、铝合金、角钢和硬质塑料来制作，然后镶嵌毛玻璃或白色透光有机玻璃。有时，也可以用透光有机玻璃直接黏合成灯箱，或者模压成灯箱。灯箱内的光源大多使用直管型荧光灯，也可以安装白炽灯。

在灯箱设计中应注意以下问题：①布灯要均匀，保持亮度一致；②光源距易燃物远一些，防止发生火灾；③考虑维修方便(调换灯管、灯泡)；④预留通风散热孔；⑤防止雨水渗入而加装防爆铁纱网等。

(7) 橱窗的照明。橱窗的照明可以采用顶部、侧面、落地式及悬挂式照明。橱窗内部照明主要是为了烘托展示的气氛，在设计中，非常强调设计的风格。橱窗照明经常把几种照明方式组合起来同时运用，起到突出形象的作用(图 2-22)。

(8) 交通及应急照明。指示行走方向和照亮通道的照明，对于疏导人流、事故应急等均有重大作用。交通和应急照明有两种：一是明确的指示标志物的照明，如安全门、出入口、洗手间等处的照明设施，可以称之为指示性照明；二是缓冲区照明，一般用在展区之间的交接处，有承上启下的联络性作用，或在展区内起引导观众参观的指示作用(图 2-23)。

图 2-22　橱窗的照明　墨尔本水族馆　　　图 2-23　墨尔本博物馆　交通及应急照明

四、情趣空间的自然表达

(一)情趣空间从设计准备起始

当设计师接到任务之后即刻就设计、出图的情况是不多见的。设计者首先考虑的是设计前的准备工作。所谓设计准备工作阶段，指的是与设计有关，但尚未展开设计程序的工作。通常所做的第一件事就是对设计任务书的研究，弄清设计对象的内容、条件、标准等一些重要的问题。在一些特殊的情况下，设计的委托方由于种种原因而没有能力提出设计委托书，仅仅只能表达一种设计的意向，或者附带说明自己的经济条件或可能的投资金额。在这种情况下，展示

设计师还不得不与委托方一起做可行性研究，拟一份合乎实际需求的双方都认可的设计任务书。拟订设计任务书，务必要与经济上的可能性联系起来考虑，因为要求是无限的，而投资的可能性则往往是极为有限的。

了解设计任务书的目的主要在于两个方面，一是研究使用功能，了解展示环境设计，任务的性质以及满足从事某种活动的空间容量。这如同器皿设计，先了解所设计的器皿容纳什么物质，以便确定制作它的材料与方法；然后是对器皿的容量研究，以便确定体积、空间、大小等数量关系。二是结合设计命题来研究所必需的设计条件，搞清所设计的项目，要涉及哪些背景知识，需要何种、多少有关的参考资料。在设计的准备阶段，展示环境设计的资料收集工作往往占据了设计师的大量时间。所收集的设计资料可以分直接与间接两种。所谓直接参考资料指的是那些可借鉴、甚至可直接引用的设计资料。例如，根据设计任务书的要求，满足某种特定活动，相应地收集人们对从事这种活动的人体尺度的研究成果，用摄影手段去收集并研究人们在类似空间的行为、习俗以便寻找有倾向性的人流线路。借助这类资料来明确所要设计的空间的功能分区问题，如"静—闹"、"主—从"关系等。为了尽可能少走弯路，有必要收集大量的与委托的设计性质相同或近似的设计实例，如分析其他设计师(包括前人)的成功经验与失败的教训，从中找到自己的出路。收集资料时，对大的空间关系的处理显然是居首要地位的。但是，对装修材料、构造方法，尤其是区别新型材料做法和典型的传统做法的差异是不可忽视的。在可能的情况下，对地面、墙体、天棚等建筑材料和照明、家具、纺织品、日用器皿等工业产品的品种从规格到单价都要有一个明确的列表。

所谓间接参考资料指的是那些与设计有关的文化背景资料。相对于前者来说，这类资料的收集要费力一些。人们对任何展示空间的要求并不是突如其来的，它们的产生都有其深远的历史背景和文化渊源。以剧场内部空间为例，从古希腊到今天已发展了几千年，文化脉络不同，空间的要求则大相径庭，这与戏剧的种类、演出的方式、观众的欣赏习惯等有密切关系。尊重历史地"回头看"，对我们从事有文脉、有个性、有地方特色的展示空间设计，是不无裨益的。在现代社会，人们越来越不满足于所谓纯粹的功能主义的展示空间了。每个民族都有其特殊的审美习惯、生活习俗、经济条件和所在地区的物产特色，设计师不可能用统一的模式来解决问题。因此，要真正做好某项设计，就得去理解所设计的内部空间的服务对象(图2-24)。间接资料的好处正在于它能帮助设计师加深这种理解，丰富设计人的文化修养。在设

图 2-24　墨尔本博物馆展示的城市历史文化

计的准备阶段，不断地收集并消化间接设计资料，设计师的构思、立意就可能自然而然地产生了。间接资料越多，资料的可靠性越大，设计构思的依据就越充分。所以，资料工作并非是一件可做可不做的事。收集设计资料除了就事论事地帮助个别项目设计工作顺利进行的作用之外，它还有助于设计师进一步完善自己的职业修养。此外，通过资料的收集、归纳、整理和分类，使设计者不断积累设计素材，也是一个设计师必须具备的职业素质。

设计准备阶段另一项重要的基础工作是对设计条件的考察与分析。考察的第一项内容是施工水平。设计方案是通过施工来实现的。设计构思再好，施工能力低下，反而帮倒忙。设计做得再合理，施工方却一再延误工期，造价可能就会提高。如果对施工环节放任自流，必然会造成全面的损失，最后弄得面目全非，完全背离了设计的初衷。许多实践证明，设计师的能力往往是有限的，施工的开始并不意味着设计工作的结束，大量的制作工艺问题和设计内容要根据施工情况做必要的修改与调整，这些实际问题势必要求设计人员深入现场与施工部门协商，选出最佳解决方案。施工水平高，设计意图则贯彻得准，不但能避免失误，还可能给设计增色。

总之，在设计准备阶段所做的基础工作能帮助设计师清醒地认识任务性质与工作条件，预先了解该做什么、能做什么这类现实问题。此后，设计师才能按现实的可能性展开设计程序。

(二)对展示空间界定环境的分析

对展示空间环境的研究也是从事展示设计工作前必须进行的重要工作。设计是在建筑设计的前提下进行的，建筑环境对展示环境设计有着直接的影响和限制。既成的建筑对展示环境设计工作限度更大，对建筑环境做深入考察的目的在于发现问题，找出原有建筑空间与所要求的展示空间效果的矛盾以及可利用、保留甚至可发展的空间元素，以达到因势利导、以逸待劳的设计效果。

对展示地建筑环境的研究最敏感的问题往往是原有结构与现有功能需求之间的矛盾、空间尺度的问题和材料与色彩问题等。这些问题既包含技术因素，又有潜在的艺术因素；既是展示环境设计的限制，又是展示环境设计的条件。建筑结构一般来说是从事展示设计的不可变因素，除非展示空间的必要功能由于结构的限制而得不到满足，设计师才在展示环境设计过程中局部更动原有的建筑结构。如因会展展示活动需要，开启新的门窗、过道或者更换梁架，减少支柱等。对原有建筑做这类技术处理务必审慎，为了安全得到切实保证，宁可牺牲部分展示空间的要求。从本质上讲，建筑结构通常是经过力学计算之后的合理产物，它的存在是支撑整个空间的需要，有时甚至是一种技术美的体现，是建筑空间的表现。进行展示环境设计，并不一定要隐匿原有结构，有时甚至要反过来强调原有结构。例如，一个利用原来的厂房改造而成的博物馆的内部空间，对展示设计师来说，按自己的要求拆除房屋，重新安排空间几乎是不可能的，他只能在原有的空间构架的基础上，运用一定的技术手段来改变空间序列和空间关系，实现他对博物馆内空间的构想。实际的设计中，任何空间都是有一定的可塑性，设计师可利用架、隔、挑等不同的技术手段，在原有的大空间中创造小空间，以至新的空间序列。当然，在原有空间可塑性较小的情况下，改变空间功能难度可能要大一些，但设计师仍可以有所作为。以普通房

间设计成画廊的实例，在结构、标高等不可变因素的限定下，设计师将工作重点放到墙面、地面和装饰性结构构件上去，造成新的展示空间气氛，这显然运用了"表里不一"的设计手法。由此可见，只有理解了原有展区建筑结构之后，才能确认设计构思，从而达到预期的目的。设计的手段可以是多样的，建筑结构的确限制了展示设计师的想象，而展示设计师又因为这种限制产生创作的灵感。通常情况下，富有创造力的展示设计师对来自建筑结构的限制是持欢迎态度的，由此带来的挑战也是体现设计师素质的极好机会。

(三)对展示空间周边自然环境的研究

对周边自然环境的研究不容忽视。对展示设计师来说更直接的是展区建筑周围的物质环境。每个设计师都不满足于被封闭在孤立的空间中工作，总试图将人们的视野扩大到周围环境中去。对环境的研究，首先要对展示空间周围的环境做出正确的评价，而不是不分优劣地乱用与环境结合的设计陈式。如果展示空间周围的景观优美，则可在门窗开启上做文章(图 2-25)。我国古典园林中用借景、对景等手法在沟通室内外空间技术上给我们留下了丰富的遗产可供借鉴。但是，并非所有的外界环境都是美好的。如果外界自然环境遭到一定程度的破坏，如噪声大，小气候不甚理想等，设计师有时不得不设法封闭门户，甚至在户外加上一个隔离带。在资金许可的情况下亦可将展示环境设计工作延伸到室外，以打破展示空间的封闭感，借这种过渡空间来调解展示气氛。除了上述诱导视线，扩大空间与自然或与都市环境相结合的展示环境外，在可能的情况下尽量引入太阳光，

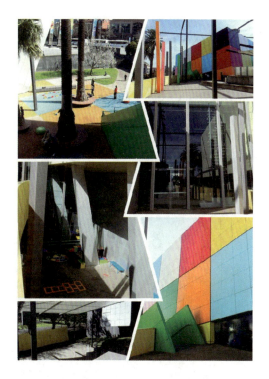

图 2-25 墨尔本博物馆二层 灰空间休憩区设计

调节好自然通风是极有实际意义的。实践证明阳光和自然通风是能通过设计手段引入展示空间的。

(四)对展品的企业取向及人文环境的研究

环境的主宰是人，对人文环境的研究也自然是展示设计的重要课题之一。不同的种族，不同的文化背景，不同的地理、气候条件使人们有着不同的生活习俗和审美情趣。在不同的经济条件下，人们也会提出不同的"舒适度"要求。展示空间的服务对象是多种多样的。设计师就

不得不对特殊的人和集团进行研究,这涉及部分社会学问题。对这类问题进行研究,主要的着眼点是:①与文化背景有关的审美情趣问题;②与文化背景有关的生活习俗的差异;③与受经济条件制约而可能提出的不同功能要求。

然而,对这一问题进行研究是十分必要的。对服务对象的文化背景了解得越深入,设计师的决策便越有说服力,展示环境设计就不会形成千人一面,这是重要的设计技术环节之一。这个设计阶段的工作并不是孤立的,它自然要与设计准备阶段的资料工作挂起钩来。从资料中分析、提炼出形象的符号和有代表性的空间构成构件以至形成特别的技术措施这才算是实际的设计成果。

评估练习

1. 展示照明设计有哪些基本形式?
2. 对展示空间界定环境的分析有哪些内容?

第三章 会展展示的空间规划设计

 引导案例

理解当代博物馆建筑的一个重要前提是理解博物馆的独特功能，不得不说，这是建筑师普遍忽视的一个方面。人们普遍倾向于把大多数博物馆看作"公共建筑"(就其"外在"的规模和功能而言)，但是在建筑史上，现代博物馆的起源却和私人化的建筑类型密切相关(就其"内部"的尺度和经验而言)，更确切地说，最早的博物馆建筑曾经和"住宅"的功能相差无几——没有收藏就没有博物馆，现代意义上的博物馆起源于文艺复兴时期的私人收藏，在阿拉贡的阿方索家族，佛罗伦萨的美第奇家族收藏就是其中著名的例子——庄严的"博物馆"其实是个充满个性气息的"大房子"。如何把"住宅"和"殿堂"的气质予以结合？这种"内""外"的差异性和博物馆的历史伴随始终，并延续到极为特殊的"国家博物馆"的实践。如果重要纪念性建筑的出现总是应对着新的城市境遇的话，2004 年进行的将革命历史博物馆改建为国家博物馆的竞赛也面对着如是的任务：宏大的公共空间可以适用于艺术欣赏、文史学习乃至社交聚会这样的个人需求吗？由"公共"、"个人"与生俱来的冲突，国家博物馆建筑的内"虚"外"实"中蕴含着特殊的矛盾，那就是它不仅仅是一座静态的神庙，在日益走向开放的世界性大城市中，它还隐含并应该逐渐凸显出"运动"的特征。

2004 年，当德国建筑公司 GMP 战胜包括赫尔佐格-德梅隆、库哈斯等明星建筑师在内的对手，赢得中国国家博物馆设计竞赛的时候，人们多少感到有些意外，因为 GMP 是家中规中矩的企业型事务所，并不以"设计"见长。但从另一个角度来看，建筑竞赛的意义并非一定是求得最具"突破性"的方案，它也是特定政治、社会、文化条件在项目中的放大。事实上，国家博物馆的实施方案远不是 GMP 的最初设计方案，而是通过并非一帆风顺的深化设计阶段的磨合后最终确定的，这家素来对"先锋"创意并不感兴趣的德国公司，最终遵从和实现了中国业主的意图，也不可思议地使得国博扩建项目和德国新老国家画廊(卡尔•弗里德里希•辛克尔)更替的故事发生了某种对话。对于这座具有历史意义的建筑物的重生而言，这是一个富有意味的结果。

2004 年竞赛的焦点实际集中在新的国家博物馆要成为什么样的公共空间。新国博形成了空廊(外)—庭院(中)—空廊(中)—室内公共空间(内)—展厅(内)的复杂层次，使得原来由空廊进庭院再直入中央大厅的格局更加自然，使得观众有了漫步盘桓的缓冲；但是，更决定性和富有意味的变化还不仅仅如此——就在观众刚刚步入室内公共空间的那一时刻，现在有了两座南北方向的巨大梯级——原来革命历史博物馆设计中不寻常地"消失"了的中央楼梯现在回到了国家博物馆，让原先匆忙开始的展览有了一个宽裕的前奏。整个建筑除了有一个宏大的"外"主立面，还有一个同样宏大的"内"主立面，其中大量出现的竖直线条再次重复了"外"主立面的主题，

它不仅复合增强了原有空廊的阵列效果，更重要的是，国家博物馆的室内前厅现在毫不遮掩地展示了建筑室内空间具有的水平动势。尽管尺度和构造无法等同，可这分明是辛克尔在柏林的老国家画廊中使用过的同样手法。它所传递的明白无误的信息是，现在博物馆的功能已经不仅仅限于被厚重墙体重重包裹着的传统展厅，它也可以是门外一马平川的广场公共空间的延伸，将不寻常的变化无端的城市情境引入了室内。

使人稍感困惑的是如此的"城市"却是不彻底的，甚至有点自我矛盾。原来 GMP 方案中多层穿漏的"城市客厅"体现的是轻松和变化，现在追求的则是空间的整一和管理的便利。在 GMP 的中标方案里，博物馆出口是大片玻璃为主的"内"主立面，由门厅回望广场清晰可见，但是现有的"内"主立面却不让人直入主题，而是人为地将城市和人们隔开了——它在人视的高度使用了似开仍掩的青铜镂花大门，高度恰好是梯级尽头的视线所及。现在城市在左，展厅在右，类似中国园林花窗游廊的氛围，将观众送上与博物馆原先线性展程平行的方向，当你缓步走上室内公共空间的小二层时，你才会有机会一览青铜门扇的缝隙中不能尽现的广场景观。与辛克尔的老国家画廊企图让人们领略的城市全景画不同，和原来革命历史博物馆"闲置"的空白内院也不同，最终观众能看见的不只是漫无边际吸收一切视觉的广场，还有两个生造的半开放"花园"。

出自 180 年后的德国建筑师之手的这种"景观"完全是巧合吗？这种有趣的"序曲"也许并不是国家博物馆设计的全部，但是，对于高度关注着被"观看"和"运动"纠缠着的博物馆空间，这样的设计一定也同样强调了某种应运而生的新变化，预示着这个新世纪初叶将要到来的中国城市"巨构"欲说还休的公共品质。1938 年，刘易斯·芒福德在《城市的历史》中写道："一座纪念碑是不可能现代的，现代建筑不可能是一座纪念碑"，但是，某些当代的建筑物最终会转而寻求一种"新的纪念性"，"新的纪念性"在于它把过去那些普遍认为不可能的矛盾引入了巨型公共空间——比如建筑室内对不断变化中的外部景观审慎的吸收，比如自身如同一座城市的博物馆，比如既让人叹为观止又多少使观众感到单调疲惫的"国家殿堂"。

(资料来源：东方早报. 国家博物馆扩建中的公共空间话题，2013.)

辩证性思考

1. 会展展示空间设计的类型有哪些？
2. 会展展示空间的流线设计应注意哪些问题？

第一节　会展展示空间设计概述

教学目标

- 学习并理解会展展示空间设计的特征。
- 掌握会展空间划分的依据及手法。

一、会展展示空间设计的概念

在当今发达国家，展览，特别是商业性的展览会、博览会，以其强烈的直观性、参与性，取得了社会集市、信息产业、商店零售、现代媒体等领域不可替代的地位，形成了一个独特的"展览产业"。展览业可以附带一系列边缘的经济和社会效益，现在展览又与论坛、发布会等活动紧密结合在一起，使整个会展业形成一个完整的产业链，拉动了进出口贸易、物流、运输、装潢材料、广告、印刷等行业经济效益的增长；其巨大的人员参观流量，又促进了交通、旅游、餐饮、住宿等行业的发展，全面促进了地域经济的迅速发展。

随着会展业的兴起，人们对会展设计也越来越重视，尤其是会展设计中参展商的展位空间设计。会展展示设计具体可分为展览会的策划设计、展览场馆的建筑设计、展览会的整体规划设计、展览会的宣传物设计、参展商的展位设计等。会展设计是通过在会展空间环境中，采用一定的视觉传达手段，借助展具设施，将信息和展品展示在公众面前，并以此对观众的心理、思想和行为产生一定影响的创造性活动。会展空间设计，最关键的是让人在其中接收信息，进行人与人、人与物的交流，使人增长见识，受到教育和启迪，获取信息。信息和展品是展示活动的媒介，传达效果是展示活动追求的目的，而会展空间则是为展示活动提供一切可能的平台。

会展空间指的是通过室内空间的规划、展览构造物的搭建、照明等手段的运用，形成供展示特定对象及满足人们获得信息需求的空间。会展空间是一个公共空间，开放性和流动性是它的特点。会展空间的形成取决于个人或团体的展示动机，其空间意义又决定了个人或团体对展示内容的反馈结果。因此，会展空间力求建立一个良好的交流平台，提供最好的信息传播方式。随着信息时代的来临，会展正在渗透到生活的每一个角落。会展空间不同于其他满足人类需求的功能空间，它更多的是为了信息的传播与交流，是一个将信息视觉化的空间。现代会展空间已不像传统的展示空间那样常常使功能和传达分离。因此，现代会展空间是一个多元构成的高度统一体，它的每一个部分都可能是信息的载体，不仅仅是文字和图形，空间里的所有形态、材料、色彩和灯光都共同担负着传递信息的任务。

综合来看，会展展示空间设计就是以空间规划和视觉形象塑造为主体，综合多种设计元素(包括展项、展品、道具、陈列、灯光、色彩、平面、多媒体等)，通过多维双向交流，实现产品及相关资讯有效传播的空间设计。

会展空间设计在满足人的认知、感受和获取信息的基本需求之后，需要进一步建立展示者和参观者的互动状态，使观众能够游历穿梭于空间内核中，对各个局部的空间内容进行把握，综合得出整个会展艺术特征的总体印象。这包括两个方面，一方面参观者期望获得更多资讯；另一方面传播者期望得到参观者的有效反馈。这里，展览仅仅为交流的双方提供了一个交流的平台，会展空间设计的目标之一便是把这个单纯的展示平台变为双向互动的场所。

二、会展展示空间设计的特征

由于会展展示的多元化和展品类别与形式的多样化,会展空间具有灵活多变的组合变化特征。

(一)"时-空"的多维性

物理学将时间与空间都视为空间。空间只有以时间为基准,才能考查与确定其空间的功能,所以"时—空"是一个统一体,时间是也衡量变化的标尺。会展空间设计受特定时间的制约,是时间与三度空间的高度集合。人们在会展场所可视、可闻、可询、可触摸,全方位参与、感受展品的魅力(图 3-1)。

图 3-1　鲸鱼骨骼全尺寸展示　墨尔本博物馆

(二)组合的丰富性

会展功能的多元性,会展范畴的丰富性,会展性质的差异性,会展场馆、展厅、展示区与展位的特殊性,会展结构方式的灵活可塑性,将会展形态的点、线、面、体的打散与组合,形成了会展空间丰富多彩的组合形式。

(三)开放性与流动性

会展设计是为人们创造提供最好的信息传播方式,所以应力图打破封闭的模式,开诚布公地将信息诉诸于众,努力促进主客双方的沟通与意向的一致。因此,会展空间较之生活空间具有极大的开放性。会展场馆是由"人—物"构成的川流不息的流动空间。会展功能是在人陈列物,物招引人、服务人的整体活动中,随着时间的推移和"人—物"的相互交流与沟通来实现的,由此构成了"物—人—环境"的空间流程。

(四)多元与时效性

如今,会展的传达、营销、招引沟通功能已和生活娱乐与服务等功能多元融合在一起,决定了各场馆系列群体化的空间组合与空间功能的多元化与时效性。

三、会展展示空间设计的分类

(一)以会展空间的功能来划分

以会展空间的功能来划分,会展空间的构成主要包含展览空间、辅助空间。展览空间常常又可分为外围空间、陈列空间、销售空间和演示交流空间。辅助空间包括共享空间和服务设施空间。共享空间又包括过渡空间、走道空间、休息空间。服务设施空间包括储藏空间、工作人员空间、接待空间。

1. 展览空间

(1) 外围空间:它包括展馆上部空间和展馆周围地域空间两部分。展馆上部空间是展览建筑形象的延伸与扩展,利用外墙灯光夜间进行照明装饰,可增加展示效果的完整性。周围地域空间,主要指正门前的门饰、旗帜等占据的空间,这里往往给予观众展示效果好坏的第一印象(图 3-2)。

(2) 陈列空间:它包括室外空间和室内空间两部分。展示空间又称信息空间,是陈列展品、模型、图片、音像、展架、展板、展台等物品的地方(图 3-3),可以是垂直的、水平的,也可以是倾斜的。这个空间的大小是由展品的大小、数量和每天接待参观者的数量决定的。应注意人体的大小尺寸,处理好展品与人、人与空间的关系,即人机工程学的相关内容。

图 3-2 库克船长的小屋外围 cook's cottage 　　图 3-3 库克船长的小屋空间陈列

(3) 销售空间：包括卖品部和洽谈间两部分。观众热衷的展览，卖品部可设在展示区的结尾部位，观众不多的展览可将卖品部设在展示区内观众较少的部位(图 3-4)。展示与洽谈空间也可合为一处，亦可单独封闭设立，面积一般为 3m×3m 或 3m×4m 左右。

(4) 演示交流空间：大型的演示活动(如时装表演等)须有一个专门供表演的大空间；个人的小型表演如编织、茶道等，大多在展品陈列区选一空间做演示。一些不便现场演示的内容，可以制作成音像制品，在陈列区进行定时播放。交流空间是供专业技术人员进行研究、交流的场所，这需要有专门安排的空间。

2. 辅助空间

(1) 共享空间：它是供观众使用和活动的区域。①过渡空间：这个空间进出必须方便，有足够的使用面积，过道的宽度可以容纳一个人站着或弯着腰观看，而其他两个人可以从其身后通过。还应留有足够的空间让人们谈话与交流而不影响其他参观者，并且提供休息、饮水的空间。②S 道空间：其大小流向设计要考虑观众流量、流速。③休息空间：一般设在过渡空间内，或设在展览区内，可沿展览建筑内壁四周、柱子四周、或观众主要流线侧边缘设立休息座位，便于观众休息(图 3-5)。

图 3-4　库克船长的小屋　销售空间　　图 3-5　维多利亚国立画廊　National Gallery Of Victoria

(2) 服务设施空间。①储藏空间：一些临时性的展示活动都须向观众发放一些简介性的小册子、样本、样品，这个空间主要用于资料的收存。②工作人员空间：会展上都应为管理工作

人员准备一个空间，提供休息及饮水。这个空间大小无所谓，但绝对不能缺少，这样的空间一般设立在展示道具与建筑立柱的交接处，不同展区、展厅的衔接处或展示媒体背后多余的空间里，它的出入口应尽量隐蔽。③接待空间：这个空间是为接待一些重要的参观者而设立的，可摆放一些饮料、放映一些录像片等。在固定的博物馆展览空间内，接待空间往往作为会展建筑功能的一部分而固定存在。在临时性的展示活动中，需临时进行搭建，用于贵宾接待和贸易洽谈。

(二)以空间的组织形式来划分

从空间的组织形式上划分，空间的构成可分为总体空间与局部空间两种形式。

1. 会展的总体空间构成形式

应首先考虑确定构成建筑环境的群体空间形式，这些群体空间组合形式主要是指序列式空间和组合式空间。

(1) 序列式空间：序列式空间是从入口—序厅—各个区域(大小主次排列有序的展厅)—结束语，前后序列分明的构成形式。这类空间，一般适用于给观众完整印象的会展活动，能给观众留有庄重、严谨、时序与逻辑性强等感受，如博物馆、纪念馆等。

(2) 组合式空间：即为各个展区、展厅、摊位之间，不分先后、主次，组合自由。这类空间可以给观众随意、开放、轻松自由之感。组合式会展空间，适用于具有自由选择、充分观看、便于积极参与等特点的贸易性展览会、展销会、超市以及各类民俗民风等的展示。

2. 会展的局部空间构成形式

局部空间是总体空间的一部分，这部分空间形式设计偏重于空间处理手法的运用，是对空间艺术的具体实践。

(1) 竖向型空间构成形式：在竖向空间里，物体垂直距离越高，人们观察它的水平距离就越远(图3-6)。垂直空间的处理手法有以下两种：①抑扬空间构成法：这种方法是通过将空间的顶部、界面沿垂直方向升高或降低来改变观众的情绪和心理感受。②叠加空间构成法：这种方法是沿垂直方向加层，形成多层空间。此方法可以扩大会展实用面积，而且还能节约30%的建造费用，但应确保叠加结构的牢固性及安全性。

(2) 水平横向型空间构成形式：在横向空间处理中，要求功能分区明确、合理，内外通透和谐，宜于流动(图3-7)。处理方法有以下三种：①围隔空间构成法：主要有三种类型，一是"围而不隔"，即用道具从三面围合形成"U"字形平面空间；二是"隔而不围"，即在信息空间出入口进行适当掩饰，既能让观众看到内部部分的展示效果，又不让其看清全部；三是"又围又隔"，通常要求围隔得隐蔽，但又与周围空间相和谐，如洽谈空间、辅助空间的创造。②连续构成法：这是指在空间与空间之间的"过渡空间"中采用装饰性的手法，使空间之间自然过渡，并使其具有一定的导向作用。③渗透构成法：这种形式是运用中国古典园林艺术中的"对景"、"借景"、

"引景"等表现手法，在视觉空间中达到相互渗透、融通的展示效果。

图3-6 墨尔本中心之竖向型空间设计
melbourne central

图3-7 墨尔本大学艺术学院工作室

(三)以参展者的角度来划分

以参展者的角度来划分，空间形式有外向式和内向式两种。

1. 外向式空间

外向式空间又称"岛式空间"，这种设计形式是指会展空间像一个小岛一样自成一体，它的各个方向都可吸引参观者的注意力，并且对观众开放，所有的朝向都有精彩的信息去吸引观众的注意力，比较符合观众观赏心理的需要，相对更符合现代的展示观念。

2. 内向式空间

这种空间形式一般都是一间屋子、一套房间、一个展示推广摊位等，这就需要想尽办法吸引观众进入这个空间去观看陈列的展品及所要传达的信息。

评估练习

1. 会展展示空间设计有哪些特征？
2. 会展展示空间设计的类型有哪些？

第二节 会展空间设计的基本原理

教学目标

- 学习并理解会展展示设计的要求。
- 掌握会展空间设计的原则。

一、场地与空间

会展场馆,是进行会展活动的首要条件。现代会展并不像原始展示那样简单,随便有一片空地即可。现代会展的场所或区域主要指会展场馆内直接用于会展活动的地区与空间。

会展场地除了有方便观众出入的通道外,还必须有合适的采光、稳定可靠的电源、水源及排水系统、空调及通风系统、物流系统等设施,这些统称为会展场馆的基础设施。

对于会展场馆及其相关设施的具体要求,主要包括如下几点。

1. 可使用面积与分割

场地面积的大小和使用方式与会展规模密切相关。较小的面积,一般用单一品种的展示物,品种多了,则会显得杂乱、拥挤,会影响会展展示的效果。较大的面积,可以分隔使用,进行功能区域划分,使会展有序化。更大规模的会展面积,可以形成专门的展销会或博览会。现代会展场馆的展示面积,动辄几万平方米。有的博览会,要把几个、十几个、几百个展馆联合在一起,形成会展网络联合举办。所以,会展区域的大小与特点,是会展设计师应首先考虑的大事情,这是会展形成的前提条件。

2. 场地高度

一般展馆对各参展单位的展位搭建都有高度的限制,这是因为各展馆的建筑结构、层高不同。如果展品是图片、书画艺术作品、纺织品或其他轻工、IT 产品,对会展场地上空的高度大多没有特殊要求。如果展品是机械装置,布展和撤展都要用拖车、吊车,则对顶棚的高度、强度有特定要求。

3. 场地采光与应用

现代会展场馆因面积较大,且多为多层、多功能的场馆,采光方式多为人工照明。但是场馆的原有照明设施一般是不够的。需要参展单位自己在搭建展位时另外设计铺设展示照明线路,安装灯具,增加灯光效果。但必须在参展前将用电量申报给场馆方面,以便管理并做安全维护。

4. 场地基本设施布局

光源、电源、给排水系统、空调通风系统的设置位置和管线走向等,都是建造展馆时已经

设定的，对会展场地的分隔和使用会有不少限制和影响。对此做变动，不易办到。会展设计师要巧妙利用或善于避开原有场地的基本设施布局。如有特殊需要，可向场馆管理部门申请，切不可自行主张，否则将可能影响整个会展场馆的安全。

5. 场地进出口和通道

进入会展场地是否顺畅，退出会展场地是否快捷，事关重大。进口小，让参观者排队等候，影响不好，而且造成拥挤。如果出口小且少，短时间内观众难以撤离、疏散，则是重大的安全隐患。较大的会展场馆里，容纳数千参观者是常事，一旦出现紧急情况，成千上万人撤不出来，后果将极其严重。所以，会展场地进出口的安排绝非小事，不可轻视。除主出入口外，还应将观众与专业工作人员的出入口分类，且要设应急出口。连接会展场地与进出口的通道设计时要注意两点：①足够的宽度，②宜直不宜曲，否则会产生拥挤，造成流通不畅。

二、会展空间设计的要求

(一)功能要求

空间规划应满足陈列、演示、交流、贸易销售与人流组合等多种实际功能的需要，努力实现空间利用合理、空间组合和谐。

(二)心理要求

会展空间设计应体现其文化内涵，通过特定的会展形式、造型和色彩等设计，准确表达不同国家、民族、年龄、性别、文化、职业和阶层公众的精神与心理需求，如活泼、充满幻想的异形展出空间适合儿童内容的陈列展示，不时暴露结构、秩序感强的空间适合传达科技性会展主题等。

(三)效益要求

这体现在会展空间的合理充分利用和高效经济的原则上，在搭建过程中，应多采用组合式标准展具进行架构，并考虑重复利用的可能性。

(四)审美要求

即在空间构造时充分应用形式美的构成法则，从而达到空间的形象感、节奏感及其形式美感上的最佳效果，以有效地实现空间的功能要求和心理要求。

三、会展空间设计的要点

(一)基调的确立

会展设计基调主要指展出环境的色彩基调、版面基调和动势基调。展出环境的色彩基调是

指环境色彩的冷、暖、中性色调的选择或搭配。在其明度方面又可分为高亮调和中灰调等。其策划、组织的关键在于根据展出内容的特性、展出场地的环境特色、展出的时间季节、宏观上的固有色彩、采光效果及功能区域划分等因素，分别选择适宜的色彩基调，并提出相关色谱，画出色彩效果图。

展出形式的版面基调，主要指版面文字的表达风格、字形的选用、文字的组合和比例尺度、书写加工的规范等与字体设计相关的因素，并根据展出的形式内容来确定整个展览是以文字版面设计为主还是以实物陈列为主的形式(图 3-8)。

展出形式的动势基调，主要指采用静态、动态及两者结合的展示手法。其策划组织的关键在于对韵律、节奏起伏的控制，以便产生舒适的动势感。对音像声光设备和电动模型、图表、电脑等的运用，尤其要防止产生共振、噪声、眩光、污染、火警和漏电等不环保及不安全因素。

(二)平面分隔

平面分隔是会展空间分隔的首要内容。分隔有序，参观过程可以循序渐进、逐步深入，避免参观流程的错乱。为此，要求已经分隔开来的展区、展位应排列有序，即使不能让参观者一目了然，也要让他们不至于心中一片迷茫。过多的曲折迂回分隔，不仅会使参观者错过参观项目，还可能使他们情绪不稳定，大大降低展示的效果。但是绝对的整齐划一，也会显得过于呆板，既难以适应多种展品不同展示的需要，也可能使参观者感到索然无味、兴致大减。所以，对会展空间进行平面分隔时，必须遵从两个基本原则：①充分考虑各类展品的展示特点和实现需要；②尽量满足参观者的各种心理需求。设计过程中须将空间与会展内容结合起来考虑，以取得最佳效果。

(三)垂直分隔

会展空间的垂直分隔包含两种理解：一种理解是在大场馆内独立于小展室之外展位的垂直分隔；另一种理解是各小展室的垂直分隔。如果在各小展室之外有大片展位可供垂直分隔，分别展示多种不同高度的展品，那么这些展品的展位就需要按一定的顺序排列。排列依据的标准首先应考虑展品之间的内在联系，比如它们之间是否存在必然的先后顺序等；其次要考虑在可能的情况下，尽量做到迎面的展品不遮挡其后的展品，或者两边的展品不要超过中部展品的高度，使各展位之间形成一定的梯度；再次是尽可能留出足够让参观者俯仰观看的位置和距离，比如高度较大的展品，观看距离要远一点，观看场地留得太小会使观众看不到展品上部，或使观看十分吃力。充分注意到以上三点，各展位在垂直空间的分配上就会有一定的参差错落，这样的参差错落有利于展示空间的充分利用，还可能产生相应的美感(图 3-9)。

图 3-8　墨尔本城市画廊　City Gallery　　　图 3-9　墨尔本博物馆　空间的垂直分隔

会展空间的全局，还包括许多人际关系内容。会展空间内的温度、湿度、空气流通、自然光和照明灯光是否既适于展示展品又适应人的感官条件和舒适程度等，都必须认真研究。只满足商家的逐利要求而漠视参展人员健康安全的会展空间设计是绝对不行的。除此之外，还要包括会展环境的绿化、美化、环保等诸多人文条件和艺术欣赏价值，以及社会学、心理学、美学内容等重要因素。

(四)整体设计

会展空间的全局，包括会展场馆内的地面面积、主要通道、楼层、天井、顶棚样式和材质等，包括场馆建筑师已经固定下来的会展条件和可供会展设计师统一布局的全部会展空间。在这两大部分中，前者主要在于如何充分利用已有的空间，后者则靠会展设计师的灵感和全面安排。平面分隔与垂直分隔是紧密联系的有机统一体。

四、会展空间设计的原则

(一)合理确定观众参观流线

用最合理的方法安排观众参观流线，使观众在流动中，完整地介入展示活动，不走或少走重复的路线。时序是总的动线，是决定经过各会展空间时间顺序的线路(图 3-10)。动线设计的要求有三个：一是明确顺序性；二是短而便捷性，三是具有一定灵活性。动线一般均采用向右，以顺时针为方向，但亦可根据建筑的自身空间布局来设置。会展空间设计中观众参观流线的安排可设计成直线、环线、自由线等多种方案。

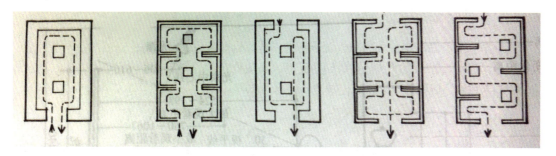

图 3-10　较常见的几种流线设计

(二)以最有效的空间位置展示展品

展区的合理分配以有效利用会展的空间为前提。设计过程中应将空间与会展内容结合起来统筹考虑，才能取得最佳的效果。还应按人的视觉习惯设计动线，顺时针地陈列展品以创造最佳的视域。平面规划是空间展示的基础，主要有五种方法布置：一是临墙布置法；二是中心布置法；三是散点布置法；四是网格布置法；五是混合布置法。平面规划中须突出展品，主次分明，动线清晰，富有特色。

(三)重视会展空间的安全性和可靠性

在空间设计的过程中，观众安全及方便的需求是必须重视的问题。展示流线的安排应考虑各种可能发生的意外，在设计时就应考虑相应的应急措施。在会展空间的设计中应有足够的疏散通道，充分提供观众便利的参观条件。会展空间设计应尽可能考虑"无障碍"设计的内容(图 3-11)。

图 3-11　墨尔本国家澳宝中心的无障碍设计　National Opal Centre

(四) 会展保障的辅助设施间

在一些大型的会展中，其展品可能是各种仪器、机械装备、模型等，这就需要一些相应的设备设施。这些设备的运行大都需要动力支持，这些辅助设备需要占有一定空间，应尽可能将这个空间与会展环境隔离开，以防止噪声、有害气体等。

(五) 总体和局部空间关系的协调

会展空间设计中，可运用大中套小、两空间重叠、空间共通连续、两空间相邻接等方法对各空间进行特征设计。但必须坚持在总体的框架下，统一进行各空间的设计，所应用到的元素也要有一个统一的标准。

案例链接 3-1

SOLID architecture‐Bene 展厅设计

奥地利办公家具公司 Bene 在位于维也纳 Neutorgasse 街新建办公大楼内，占地面积 1000 平方米的展示空间，新楼与一栋已经存在的综合大楼组成一系列整体建筑(图 3-12)。

位于首层的展示空间像一条随建筑外结构延伸的彩带，第二层以及第三层的一部分作为 Bene 的办公空间。

奥地利建筑公司 SOLID architecture 受委托进行展厅以及延展空间的室内设计。参观者将通过一个生动多样的路径进入 Bene 的世界，同时，整个展示空间就像一个充满个性的舞台。

我们可从以下几个方面来看待它的设计。

1. 展示空间设计

展示空间以墙面，地面，天花的材质运用来表达设计，并建立主要视觉元素，为适应不同的空间功能，在保持主要视觉元素不变的前提下做材质调整，这样就创造了具有相同设计但个性不同的空间。

2. 墙面-主要视觉元素

整个展示空间的所有背墙采用统一的织物饰面板，这也是作为空间主要视觉元素的设计，系统采用模块化的设计，便于灵活地进行局部更

图 3-12 SOLID architecture-Bene 展厅

换。同样地，这种具备吸音功能的材料也被运用在会议活动区。主要视觉元素的基础色采用温暖的黑褐色，结合浅灰和白。有彩色作为亮点，穿插组合交替出现。

3. 色彩设计

对于地板和墙面来说，其色彩更重要的是作为所展示家具的背景色，使白和实木在其中得以突出，而展示空间整体要传达一种友好而热情的气氛。

整个展示空间以不使用绝对纯色为原则，采用多种颜色混合，同时具备优良品质的材料，比如明亮的水磨石是白色、灰色和棕色天然石材混合打磨而成，墙面黑褐色织物饰板也是棕色与黑色原料混合编织。

评估练习

1. 会展展示空间设计的要求有哪些？
2. 会展展示空间设计应遵循怎样的设计原则？

第三节　会展展示空间的类型、序列与平面规划

教学目标

- 学习并理解空间设计的类型。
- 掌握会展空间平面规划的方法。

一、会展展示空间设计的类型

会展的空间需要造成视觉的分隔，给人以有形态的感觉。这种视觉上的分隔，可以分为生理和心理两大类，具体又有多种形式。在生理感觉上，有墙面、楼层的分隔；在心理感觉上，有空间的虚拟结构、色彩、灯光照明所形成的分隔。

会展展示的空间构成，在物理上，是立柱、阶梯、墙面、顶棚等构建实体。由这些实体设计组合而成各类结构空间，使展位的各个功能区域分工更加明确。这类分隔是运用了建筑室内设计的原理，是"实实在在"的客观分隔，使人们在生理上感觉到是从一个区域走到了另一个区域。

(一)从生理上进行划分

1. 开放式

在展位全方位开放的情况下，会展空间的设计采取无分隔的办法，接待、洽谈、展示等各个区域的功能完全融合在一起。观众从很远的地方看过去，就可以直接看到展位中的各式展品。这种空间处理手法，较适合于展品较大的会展展示空间。

2. 围合式

这一般是指在展位的墙面较多，在"先天不足"的缺陷情况下，设计者"以其之短，变其之长"，因势利导地将空间进行围合设计；此外，可能是应参展商展品展出效果的需要，设计者将会展空间有意地设计成封闭的状态，有的根据需要还会设计成数个相对独立的子空间，形成子母空间的组合效果。这种空间的处理方法，或许会造成了观众的不便，但由于封闭式的环境有一种神秘感，在某种程度上也会吸引人们的注意。

3. 过道式

在展品以图片为主，或展位本身就是走道的情况下，将会展展示空间设计成两面对称的展示墙，可形成实际的走道形态以连接各个区域。

4. 错层式

这是指将会展空间区域之间的结构设计成高低落差较大的形式，虽然它不是两层，也没有隔墙，但也能使观众直接感觉到功能区域之间的空间转换效果。这种设计方法对于一些类似家具展示需要有分开的模拟环境的会展是较为适合的。

5. 双层式

这是指将会展空间设计为上下两层的分隔空间。这是参展商为充分利用展位面积而开辟的有效空间，一般是作为洽谈区域，具有比较幽静、私密的特点。这样分隔空间，虽然有利于增大空间的面积，但需要耗费较多的材料费用和搭建时间。

在现代会展空间设计中，对分隔的设计处理，更多的是从心理感受出发，采取虚拟结构的手段，就是不以实体的墙板形式造成空间上的分割，而是通过造型上的变化，产生视觉上的差别，使人们仿佛在空间上实现了转换。这样的分隔办法，由于充分利用了空间，既使人们感觉到了分隔的效果，又使观众的流动变得更为顺畅。

(二) 从心理上进行划分

1. 台阶分隔式

即将会展空间的各个区域设计成略有差别的台阶来分隔空间，在没有隔墙的情况下一样给人带来功能区域转换的视觉效果。

2. 框架梁分隔式

以顶部各种造型的框架梁与地面的功能区域相对称的设计方式作为分隔界线，形成视觉上的空间布局标志，观众在自然状态中就跨越了各个区域。

3. 色彩分隔式

将会展空间道具按类别分别设计成不同的色彩，形成一种色彩分隔效果。观众在参观的过

程中自然地受到色彩的分隔感应。

4. 灯光分隔式

将会展空间的各个功能区域设计成为用不同色彩的灯光或用不同的照射方式，使其产生光线分隔的效果，使观众的视觉在灯光的照射中感觉到不同区域的分隔。

二、会展展示空间设计的序列

会展空间的序列关系既有内在的内容又有外在的形式。认识这种序列关系，对于灵活掌握和综合运用空间构成形式展开空间规划设计，具有现实意义。会展的空间由平面规划而演绎为空间的分隔并形成组合，这种组合关系中存在一定的内在关联，即一种相互的序列关系。

(一)会展空间规划序列的因素

1. 主题的内容

会展空间的主题具有一定的内容，其主要主要是指展品本身。这些展品的类型、属性、时间、空间的顺序，将对会展空间的序列起着重要的作用。例如某一会展的内容主要是企业或者是产品的发展历史，那就一定要按照发展的顺序来安排空间序列。如展示的产品之间并没有递进关系而只是一般的并列关系，那么其空间序列就没有必要按照顺序来排列。

2. 主题的内涵

主题的文化、市场策略的内涵，有的具有一定的内在逻辑性，那么其空间序列的规划就要按照逻辑顺序进行排列。

3. 主题的形式

主题是由一定的形式来表达的，这种规定性的形式在一定程度上具有顺序性，如系统型、体验型、故事型等，有的由前至后，有的由初级到高级，有的由浅显而深入。而有些形式则没有顺序性，如互动型等。有顺序性的，就须在空间规划中注意序列性。反之，则可以按照其他规律安排。

4. 主题的功能

主题的功能有时是有操作程序规范的，会展展示的空间序列安排就要按照规定的程序规范来规划、设计。反之，就不必如此安排。

(二)会展空间序列关系规律

1. 主次关系

会展空间所包含的一组功能空间或空间造型，由会展空间的主题所决定，分为主要空间部

分与次要空间部分及其之间的关系。主要空间部分或所占面积较大，或占据较为突出的地位，而次要空间部分则从属于主要空间部分。

2. 衔接关系

我们经常都可以看到，有的设计由于对空间序列关系处理不当，造成各个空间部分之间在视觉上或实体上的割裂、对峙。因此，对各个空间部分之间进行衔接和过渡处理是不可或缺的。按一般情况来说，具有明确的连续性、引导性是空间衔接和过渡的理想目标。设计者利用空间造型、尺度、材质、色彩、灯光、陈设与装饰等元素，进行空间的虚实、结构的倾向、线条的曲直、平面凹凸等变化的调节，达到预期衔接和过渡的理想效果。

3. 平衡关系

平衡关系主要是指空间各个部分之间的比例关系。参展商提供的展品不一定都是大小均等、形状统一、色彩一致的，而对于功能区域划分更不可能是同样大小的，有的甚至相差悬殊。因此，会展展示的空间规划就会出现大小不等，甚至比例悬殊的状况，势必会在视觉上产生不均衡。设计者就必须在空间规划时，对比例悬殊的空间进行序列上的调整，以平衡空间各个部分之间的关系。空间比例的平衡，一般采取色调、风格、光影等方面的统一协调。

4. 复合关系

会展空间各个部分之间的重合或叠合的序列关系。在空间规划中，相关联的空间部分总会产生一些重合或叠合，在这些以包容、连续、交叠、邻接的手法进行规划的空间序列中要把握连续或淡化地处理空间的度。应该利用某些类似的因素或紧密或连续或淡化地处理空间序列。

三、会展展示空间设计的风格

现代会展空间设计受国际设计风格流派的影响，已经产生和发展着一些特征显著的风格，了解这些风格，有利于我们深入分析，进一步借鉴前人创意思维的路线和理念。

(一)建筑化风格

将会展空间设计为以建筑形式为特征的空间构成造型。建筑风格的展台线条明快、色彩单纯、造型简洁、形态硬朗，能快速给观众留下深刻的印象。这种风格多见于房产商的会展空间(图 3-13)。

(二)道具虚无化风格

将承载展品的柜、台、架等道具处理为视觉感虚化的效果，或者将展品处理为多媒体展示，而不直接陈列实物。这种充分利用新材料、新工艺、新媒体、新技术的创意设计，既能充分保留会展空间的特色造型，又能使观众在参观展品时，对会展空间的道具产生新奇和神秘感。道

具的"虚化"视觉感和展品的"实化"视觉感产生强烈对比，使"虚"与"实"形成视觉交替，给人以时尚趋势的导向。例如在墨尔本博物馆的大厅内就有这样的一种奇特装置，通过它来观察眼前恐龙骨架的任何一个部分均可以呈现出惊奇的实体化 3D 效果，毛发清晰可见，动画栩栩如生，令人称奇(图 3-14)。

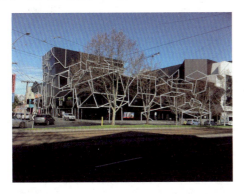
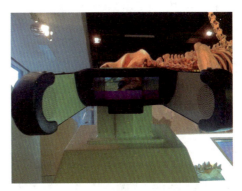

图 3-13 墨尔本 MTC treatre 立方体式造型　　图 3-14 墨尔本博物馆的虚无化道具

(三)道具标准化风格

道具标准化风格主要采用国际通用的标准化装配的金属结构件框架、轻质铝合金展架、复合板组合展示版面等设计组成的展台，属于典型的现代主义国际通用风格，常见于小型展台的设计中。具有布展、拆装、储运简便等优点。常用展架为 K8 系列、三通插接式和球接展架系统等。通常是由展览公司采用租赁形式经营和运作。其缺点是形式较单一、造型较平淡，在会展空间中缺乏独特的视觉个性。

(四)形象统一化风格

以参展商 CIS 战略形象为统一标志，运用于其参加的所有的国际性、区域性展览活动的展台设计中。一些大型品牌企业都有自身企业形象的标准化图形、字体、色彩等要素及其特殊结构的道具等，他们在参加国内外的系列展览活动时，都规定会展空间设计者在其企业文化形象框架内设计，以突显该企业的独特个性形象。这种统一形象风格的会展空间设计，能强化观众对该企业文化形象的视觉记忆。

(五)回归自然化风格

将崇尚大自然、回归大自然的理念融入会展空间设计创意之中，使空间洋溢着人与自然和谐温馨的浓郁环境氛围。这种常常运用于旅游招商的会展空间设计，以模拟现实场景为主，会令人有如身临人间仙境的感觉，拉近了与观众的距离，突显了该企业的独特个性形象。这种统一形象风格的会展空间设计，能强化观众对该企业文化形象的视觉记忆。

四、会展展示空间的平面规划

(一)会展空间平面规划的要点

(1) 以总体设计原则为前提,拟订总体平面设计方案。如空间构成形式、道具的造型以及局部设计与整体规划的风格一致。

(2) 功能空间配置与展品的陈列,应按总的平面规划的次序以及展品本身的使用过程、生产流程和技术程序进行规划。

(3) 人的视觉习惯和行走习惯是按顺时针移动的,在陈列展品和展示信息时,往往遵照习惯,按顺时针方向布置展示排列顺序。

(4) 大型展品陈列应设置于地面层之上,以方便配套能源或水源、气源的安装,并创造最佳的视域。

(5) 预测好每日需接纳观众的数量以及观众的需求,将人性化设计体现在展示空间平面规划中。

(二)会展空间平面规划的方法

1. 线形布置法

线形布置法是沿着展示空间的周边界面不断延展的一种方法,可以产生一种单纯、清晰的观看线路。此方法一般在博物馆、美术馆及专题性的展览中比较常用。可采用串联式或并联式的参观动线,展品陈列为"中心向四周"的视角。线形布置法包括贴墙布、通道布置、橱窗布置、环形布置等。注意的是通道的设置占用大量的流通面积,因为它是人流量较大的地方,所以一般在通道比较宽敞的情况下才可采用此方法,也可以通过灯光的变换来营造神秘的迷宫般的感觉(图 3-15)。

图 3-15　悉尼现代艺术博物馆　展品的线形布置

2. 中心布置法

重点展品与精品常采用四周可观看的中心陈列的方法进行布置，所以又称为"中心展台法"。一般展出场地的平面呈几何图形，如方、圆、三角、多边形。参观动线为多条线的交会，构成形式可呈放射状、向心状，动线可曲可直。这种布置方法同样适合于比较大型的空间，使参观者能在短时间内从四周不同的角度参观展示的具体内容，起到直接传达信息的作用(图 3-16)。

图 3-16　悉尼现代艺术博物馆　展品的中心布置

3. 散点布置法

由多个或数个四面观展体所集合构成，采用特定的排列形式，或重复，或渐变，或对比，或协调。形成大小相间、穿插有致的平面空间，给人以轻松活泼的节奏感(图 3-17)。

图 3-17　悉尼现代艺术博物馆　展品的散点布置

4. 网络布置法

采用标准展具构成网状结构的展示空间,且空间分割是按照一定的数比关系有秩序地排列组合而成,是经贸商业展示常用的方法。网络布置法在国际通用型的展示空间中是比较常见的一种做法,以标准的摊位形式出现,适合较大的展示空间,是短期的行为。这种展示的方式一般是标准化通用的组合道具。优点是能很快地开展和撤展,也可以在规定的范围内进行个性化设计。

5. 混合布置法

以上所有方法的综合运用,称为混合布置法。一般情况下,展览单独运用某一种方法进行布置的情况非常少,多数都是以一种类型为主,兼有其他类型的混合式的布置。

评估练习

1. 会展空间设计序列关系有哪些规律?
2. 会展空间平面规划的方法有哪些?

第四节 会展展示空间的流线设计

教学目标

- 学习并理解会展空间流线设计的特点与要求。
- 掌握会展空间参观路线的制定。

一、会展空间流线设计特点与要求

(一)会展空间的功能流线设计

由于会展性质、内容、规模、方式等的差异,会展空间的组成也各有侧重,但一般均包含以下几个部分:展览区、工作区、观众服务区、通道、休息区、储藏区、后勤保障区等。各部分既有联系又相对独立。要注意各部分功能流线的合理规划,如果处理恰当,则人流通畅、观展效果好;如果处理不当,则会发生流线交叉,造成人流拥挤和碰撞,引起展区混乱。

(二)观众流线控制设计

控制观众的流向、流量、动线流速、布展方式控制是展示空间设计成功与否的关键。

流向控制:观众对展览顺序的方向选择,一方面是根据自身的爱好,另一方面取决于布展

空间的开放性与封闭性。会展展示空间设计对于逻辑性和顺序性较强的展品，或是整个展览中的主角，可采用封闭性的展览空间，使观众只能从一个口进出，即使观众对部分展品内容不感兴趣，也只能加速前进，但方向不变；反之，可采用开放型的空间布局，使观众有更多选择余地。

流量控制：根据人在空间大的地方容易滞留的行为习惯，可以通过控制展线通道的宽度来调整观众的流量。对展出的重点内容，展品前的空间可留大一点。

动线：指的是观众在会展空间中参观游览的路线。一条好的参观线路可以使参观的人群在轻松的状态下观展。

流速控制：同流量控制一样，可以通过调整展品前的空间大小，或增强导向系统的刺激强度，让观众滞留一段时间或尽快流向下一个目标。

布展方式控制：通过控制会展空间大小、通道宽度等方法，达到控制人流的方向、流量和速度的目的的布展方式，适合于教育型、历史型的展览会。这是一种被动式的布展，前提是观众是来接受教育的。而对于主题为贸易型、艺术型的展览会，应该让观众与参展者有一个交流、对话的机会，故要采用开放型的会展空间布局，让观众自主地选择他所喜爱的展点。为了使观众更多地了解展品，展位还可采用渗透式的方式，让观众深入展位的内部观看、操作、试用并与参展者交流。这种透明度很强的开放型布局，是当今会展空间设计的一种趋势。

二、参观线路制定

有些会展只需要单体形态来达到展示目的，但绝大多数会展空间由多个单体形态组合而成，这就形成了空间的构成关系。这种构成关系除了形态的面貌以外，最主要的构成依据是展示空间的动线。动线指的就是观众在会展空间中参观游览的路线。一条好的参观线路可以使参观的人群在轻松的环境下和在有效科学的时间段内完成整个参观的过程。

一般来说，参观线路的制定以如何更科学、更省参观者体力为主要目的。如果在展览的时候参观线路制定得不好，会导致参观者的体力消耗过大，甚至导致参观者无法看完展览全程。在会展空间中，合理地安排参观线路是展览成功的关键，因为展览空间是带有时间性的四维空间，从观众进入展区到观众离开，每一个段落都应该有不同的效果。一般来说，参观线路大致上可分为直线线路、环线线路和自由线路。

(一)直线线路

即穿越式线路。空间的入口和出口在不同的两侧，观众从入口进入后，不论怎样流动，最后从另一侧出口离开，不用再回到入口一侧。这种流线较适合狭长的展示空间，展示主体一般都在两侧摆放，人流不会有太大冲突，是比较简单的流线形式。

直线流动的展区在平面布局上分为两种：一种是对称式布局。采用这种布局，使流线通道较明确，但略显呆板。另一种是不对称的。流线通道较模糊，但空间有些变化，显得错落有致。

(二)环线线路

在一些三面围合的空间里，入口和出口同在一侧。观众在进入展区之后，经过环线流动，又从同一侧的出口离开。环线流动的展区，布局比较复杂。理想的参观路线，要能使观众按顺序遍观全体，将观众视点集中于陈列中心，尽可能避免观众相互对流或重复穿行。

参观路线的方向要依据展览脚本大纲的顺序和现代文字横排的特点由左向右按顺时针方向延展，不能时左时右，使观众找不到首尾。路线区域的划分应单纯而有变化，必要的转折、曲线可使空间单元明确、重点突出，使观众注意力集中。但过于弯曲狭窄时，会造成杂乱拥挤的现象。

(三)自由线路

当会展规模较大时，可提供参考路线，而具体的参观线路由参观者自由选择。在一些较大规模的博览会中大都无固定的参观路线，仅规定出入口和设计导向板。即使观众未按规定参观行走亦不加干涉，因为此类展示活动规模较大，内容较广，若不考虑观众的兴趣使其处处受到约束限制，既尊重观众，又降低了观众的观赏兴趣。

评估练习

1. 一般会展空间包含哪几个功能空间？
2. 影响流线控制设计的因素有哪些？
3. 一般的参观路线分为哪些？

第五节 会展展示空间的指示与导向设计

教学目标

- 学习并理解会展空间指示和导向系统的功能特性内容。
- 掌握会展空间导向系统划分的依据。

一、会展空间指示和导向系统的功能特性

(一)可识别性

可识别性是对会展场馆的指引系统的基本功能要求，它具体表现为以下几个方面。

1. 满足人们对环境信息选择的需求

会展空间里包含着各种信息的传递，还有安全、交通、疏散等配套设施的设置，它们共同

构成了展示空间的环境信息。然而，人对信息的需求是有选择性的，在不同的时间和空间中有不同个体、不同的选择目标。当观众进入会展场馆，首先选择的是他最感兴趣的展品，当过分拥挤时，观众最关心的是安全和疏散问题。因此，会展场馆的指引系统应明确满足观众对环境信息选择的需求。

2. 满足人们对环境感知的需求

会展场馆中各种环境因素作用于人的感官，引起各种知觉效应。当刺激量太弱时，则不容易引起人的感觉，在多种因素刺激下，人首先感知的是刺激。因此，对会展场馆的设计首先要保证展品对观众的刺激，以引起人的感知。所以会展场馆中的背景环境多数采用低照度、冷色系。空间形态的处理也不能使会展场馆的形态过于奇特，以免干扰观众的视线，故多数会展场馆的空间形态是比较简洁、完整的。

3. 满足人们对环境信息把握的需求

对环境信息的把握是人的基本需求之一。一个易识别的环境有利于人们形成清晰的感知形象和记忆，对于空间定位、流动和寻找目标都有积极的影响，特别是对于大型的展览会或空间繁杂的博物馆，人们是无法凭着简单的视觉巡视就能清楚地把握环境。因为人对环境信息的整体识别是有难度的，人的注意力一次能够涉及的范围一般不超过 6～7 个可视物。所以，在会展场馆设计时，要有明确的指示图、清晰的导向系统，以便观众能清楚地把握自身的位置和寻求目标。

(二)坐标性

人在广阔的会展空间里能明确自身的位置，主要依靠对会展场馆的定位特性有较好的记忆，从而能判断下一个寻找目标和确定转折点或前进方向以及出入口的所在位置。因此，会展场馆的指引系统应具有较好的坐标特性的定位。会展场馆的坐标特性有以下几点。

1. 区域空间位置

人的定位是相对于参照物而言的，如果展示空间的大小、形态都一样，则观众就很难从空间上判断自己所处的位置。如果展品的陈列环境也一样，则观众就很难从陈列环境中加以判断。相反，不同的会展空间有着不同的特点，或在同一空间里，局部形态有一定的标识，这将有助于观众判断自身的位置。所以，会展空间的设计应有一定的特点和标识系统。

2. 便捷路线

要使观众较快地明确自身位置，这就要求展线设计简洁，不能过分曲折，否则会造成"迷宫"，使观众多走回头路。

3. 标志性

展示中的特殊视点是指会展空间中的特殊位置和该位置的特殊形态和标识，主要在三个位置，即出入口、区域判断点和转折点(图 3-18)。

二、指示和导向系统类型

在一个大型会展空间里，并行排列的各个展位多达八九个，观众由入口进入展厅很难把握自己所在的位置。即使有明确的指示图，对于观众而言也是很难确定展区的空间位置，这就需要有良好的导向系统。

(一)依区域划分

会展空间的导向分为水平导向系统和垂直导向系统。

水平导向系统：指在水平方向上由各平面的组成元素构成的整体系统。它包括入口引导、总体及分层楼面介绍、出入口标志以及休息区、电话亭、洗手间、服务台、娱乐活动区、专卖柜台等导向指示。

图 3-18 墨尔本博物馆门厅的指示牌设计

垂直导向系统：指在垂直方向上由纵向构成元素组成的导向系统，主要包括电梯升降显示、楼层显示、自动扶梯等。

(二)依人的感官功能划分

根据人的感官功能设置导向系统可分为视觉导向系统、听觉导向系统和特殊导向系统。

视觉导向系统：包括文字导向、图形导向、光色导向、影像导向等。文字导向是最明确、最直接有效的方法，从室外的展示招牌到入口的内容介绍，无所不包。图形导向包括各种标志、广告、招牌；光色导向是利用灯光、色彩进行直接明了而形象逼真的导向；影视导向是集声音、图像为一体的导向方式。

听觉导向系统：即利用声音方向性的特点，指示空间的方向，还可以渲染环境气氛。如果能同光色导向结合使用，则导向效果会更好。

特殊导向系统：这主要是为盲人和肢残者设置的无障碍导向系统。它包括出入口的坡道、电子显示、专为盲人设置的停步和方向的提示块等。随着科学技术的发展，还会进一步发展用

机器人作导向。

评估练习

1. 会展空间指示和导向系统的功能特性有哪些?
2. 会展空间导向系统划分的依据有哪些?

第四章 会展展示的传媒设计

引导案例

展厅是展示主体进行宣传、推广、教育、传播的重要方式之一,随着时代的发展,人们对参观展览的展厅要求越来越高,单一、平面的传统展厅模式已经不能满足现代人的参观体验要求,人们更加倾向于接受具有更高艺术性、文化性与高科技性的展厅模式。因此,打造专业、先进、独具特色的现代化展厅成为展览展示行业的热门话题与发展趋势,更受到越来越多企业的追捧与青睐。

作为最早深植于数字创意展示领域的领先企业,数虎武汉公司建立了一套完备的企业微展厅创意解决方案。在众多的经典微展厅案例中,从展厅空间布局、展陈手段到内容设计,无不体现出数虎武汉公司强大的创新与跨界整合能力。

数虎武汉打造的微展厅,脱离了传统展厅既定模式,采用开放式体验式模式,展厅空间布局的巧妙搭配,让人们对企业有更深入、透彻的理解与感受。中南电力设计院微展厅是数虎武汉创意体现的经典案例。一走进展示大厅,呈现在眼前的是一个敞开式的开阔空间。设计团队打破常规布展套路,采用新结构形式——多边形空间设计,给展馆空间组合带来新意。屋顶螺旋圆形五彩灯设计,增强了展馆的通透感与高端化。流畅简约的展厅空间,采用大气、明朗的蓝色色调,体现出电力企业务实、严谨的精神。

展厅中的细节更是充满新意与趣味。实景荷花创意位于展厅一个并不明显的位置,但却吸引了不少参观者驻足。实景荷花采用真实荷花、河水与多媒体互动场景搭配的展示方式,极为精致与唯美。展示面积虽然不大,却起到了良好的点缀与装饰作用,彰显出设计团队细致、精巧的创意能力。

在展陈手法上,数虎武汉团队采用高科技深度创新展示方式,对文字、图片、声音、三维动画等进行多样化组合运用。在武汉天行健地产微展厅中,数虎武汉设计团队通过对既有多媒体数字创意内容进行活用,结合展厅空间进行科学、人性化的展项设计,赋予了展厅生命力。为了呈现更加卓越的展示效果,设计团队在保留传统展示形式基础上,创造了虚拟主持人、超现代悬挂式大型全息影像、非触摸式高智能墙等国内高科技亮点。丰富而大量的多媒体展项,如珠玉落盘般诠释出天行健地产的华彩篇章,散发出浓浓的现代化气息。

数虎武汉公司打造的企业微展厅,从项目创意形成到实际应用,创意和技术团队密切配合,专注探索。颠覆常规的展厅模式,通过将艺术化空间设计与新奇的互动多媒体体验相结合,尽显其独一无二的微展厅策划与制作能力,更为展览展示注入全新创意概念。

(资料来源:数虎武汉开启创意"微展厅".赛迪网,2013.)

辩证性思考

1. 会展展示传媒设计的范畴包含哪些？
2. 会展展示传媒设计中多媒体技术有什么样的地位与作用？

第一节　会展展示传媒设计概述

教学目标

- 学习并理解会展展示传媒设计的基本概念。
- 掌握展示道具设计的静态性和动态性内容。

一、会展展示传媒设计的概念

展示设计的主要功能是进行信息传达和商品营销活动，它是企业进行信息传达与社会交流的综合媒介。信息的交流是通过相互之间的关系来实现的，它的基本点是借助多种媒介方式的信息来改变或引导他人的观点或行为。企业参加相关会展的目的主要是通过设计师创造的展示形象，利用各种媒介方式来提升企业的形象和品牌影响力，介绍、开发、推介新产品，收集市场信息和研究市场动态，开发新市场和建立新客户等。

会展展示传媒设计，是在会展展示传媒设计过程中应用多种媒介，对展示的环境空间、展具、视觉传达方式或手段，做出完善的信息传达规划设计，从而形成全方位、多层次、立体的信息传达空间，使该空间环境条件更有利于观众接收信息，达到有效宣传的广告效果。展示传媒设计应用的多种媒介方式包括：品牌形象设计(VI 视觉形象识别系统)、视觉传达平面设计、视频音响设备、互动展示设备、展示道具等，是创造性的综合艺术设计活动。

二、展示传媒设计的范畴

(一)展示传媒设计与品牌形象

在展示传媒设计中，运用品牌形象进行展示设计具有四大基本特征：一是具有较高的知名度，品牌形象在一定区域内具有较高的知名度和较大影响力，普遍能够得到业界的肯定和认可。二是具有较好的规模成效，良好的品牌形象能够吸引更多参展商、专业观众的参与，同时，也要具备相当的展位规模。三是具有较强的权威性，品牌展会具有一定的前瞻性和预见性，有明确的市场和专业观众，并且能提供几乎涵盖这个专业市场的所有信息；从某种程度上讲，它能代表该行业的发展方向，拥有较高的声誉及可信度。四是具有规范的服务和完善的功能，能有针对性地安排一些配套活动。

从品牌形象的内容上看，品牌形象更注重专业化。这不仅是品牌展会的内容，更是品牌展会的要求。专业化在宏观上是指以专业贸易展为主导的发展方向；在微观上是指参展的策划和

组织运作具体过程的专业化，使展示设计在内容上形成强烈的差异化，设计形式上更为艺术化，给观众留下深刻的品牌印象。

展示设计这一行业在全球的发展已有百余年历史，在欧美地区早已形成了成熟的体系和市场，但是在我国，会展设计业的尚属发展阶段，还是一个刚起步不久的朝阳产业，特别是品牌形象展示设计的基础比较薄弱，展示设计行业的品牌化进程还存在着许多不尽如人意的地方。那么，展示设计行业的品牌化要如何创立呢？从国际知名展示设计的发展来看，定位是关键。每个品牌形象的背后都有其自己的定位，只有把自己放在正确的位置上才能找到合适的发展道路。世界上著名的企业展示设计几乎都有自己明确的定位，它们的定位就是一个较高层次的展示设计，孜孜不倦地追求内容的有效性和价值性，促使其进一步国际化、专业化、品牌化，向顶级的品牌形象发展。

(二)展示传媒设计与视觉传达设计

视觉传达设计，是利用视觉符号来传递各种信息的设计。设计师是信息的发送者，传达对象是信息的接受者，也可简称为视觉设计。

视觉传达包括："视觉符号"和"传达"两个基本概念。所谓"视觉符号"，顾名思义就是指人类的视觉器官——眼睛所能看到的能表现事物一定性质的符号，也就是世界上一切客观对象都能用眼睛看到的，都属于视觉符号。所谓"传达"，是指信息发送者利用符号向接收者传递信息的过程，它可以是个体内的传达，也可能是个体之间的传达，如所有的生物之间、人与自然、人与环境以及人体内的信息传达等。

视觉传达设计这一术语流行于 1960 年日本东京举行的世界设计大会，其内容包括：报纸杂志、招贴海报及其他印刷宣传物的设计，还有电影、电视、电子广告牌等传播媒体。它们把有关内容传达给眼睛从而进行造型的表现性设计统称为视觉传达设计。简而言之，视觉传达设计是"给人看的设计，是告知的设计"。

从视觉传达设计的发展进程来看，在很大程度上，它是兴起于 19 世纪中叶欧美的印刷美术设计(Graphic Design，又译为"平面设计"、"图形设计"等)的扩展与延伸。随着展示科技的日新月异，以现代科技手段为媒体的各种技术飞速发展，给人们带来了革命性的视觉体验，而且在当今瞬息万变的信息社会中，这些传媒的影响力越来越重要。设计表现的内容已无法涵盖一些新的信息传达媒体，因此，展示传媒设计便应运而生。

视觉传达设计体现着设计的时代特征和丰富的内涵，其领域随着科技的进步、新能源的出现和产品材料的开发应用而不断扩大，并与其他领域相互交叉，逐渐形成一个与其他视觉媒介关联并相互协作的设计新领域。其内容涵盖印刷设计、书籍设计、展示设计、视觉环境设计等。

视觉传达设计多是以印刷物为媒介的平面设计，又称装潢设计。从发展的角度来看，视觉传达设计是科学、严谨的概念名称，蕴含着未来设计的趋向。就现阶段的设计状况分析，其视觉传达设计的主要内容依然是 Graphic Design，一般专业人士习惯称之为"平面设计"。视觉传达设计、平面设计两者所包含的设计范畴在现阶段并无大的差异，视觉传达设计、平面设计在概念范畴上的区别与统一，并不存在着矛盾与对立。

视觉传达设计是为现代商业服务的设计艺术，主要包括标志设计、广告设计、展示道具设计、企业形象 VI 设计等方面。由于这些设计都是通过视觉形象传达给消费者的，因此称为视觉传达设计，它起着沟通企业——商品——消费者桥梁的作用。视觉传达设计主要是以文字、图形、色彩、影像为基本要素的艺术创作，在精神文化领域以其独特的艺术魅力影响着人们的感情和观念，在展示设计中起着非常重要的信息传达作用。

视觉传达设计的领域涵盖了：标志设计、字体设计、包装设计、版式设计、广告设计、VI 设计、展示设计等。其中各类视觉传达设计的含义和特点如下。

(1) 标志设计：以特定的图形象征或代表某一国家、机构、团体、企业或产品的符号进行图形设计，其特点是简明、直观、易识别(图 4-1)。

图 4-1　2008 北京奥运标志设计

(2) 字体设计：为达到有效传达企业特定信息的目的，对文字的笔画、结构、造型、色彩以及编排等方面进行一定的艺术处理，使其形成鲜明的个性，使人一目了然(图 4-2)。

图 4-2　英文单词设计　来源：《象形 5000》

(3) 包装设计：包装是产品与消费者的媒介，包装设计起着保护商品、介绍商品、美化商品、指导消费、便于储运、销售、计量等方面的作用(图4-3)。

(4) 版式设计：在有限的展示版面空间中，将版面的构成要素——文字字体、图片图形、线条线框和颜色色块诸多因素，根据特定的内容进行组合排列，并运用造型要素及形式原理，把构思与计划以视觉的形式表达出来。寻求艺术手段来正确地制造和建立有序的版面信息，也是一种具有设计风格和艺术特色的视觉传达方式(图4-4)。

(5) 广告设计：广告设计时各种手工或电脑的绘画手段或影像技术，利用复合方式进行创造性的图像设计，特点是构思巧妙，表现独特。如某男士衬衫品牌广告就巧妙地把衣服设计成一个球形，意在表达其不起皱免烫的独特品质(图4-5)。

(6) VI 设计：指运用视觉设计手段，通过标志的造型和特定的色彩等表现手法，使企业的经营理念、行为观念、管理特色、产品包装风格、营销准则与策略形成一种整体形象。

图4-3　矿泉水瓶包装设计

图4-4　"汉堡"的版式设计

图4-5　某衬衫品牌广告设计

(7) 展示设计：人们可以在展示空间环境中获取大量信息，展示空间环境是企业信息传达和信息交流的中间媒介，并最大限度地影响人们的生活观念和生活方式，主要分为文化性、商业性两种(图4-6)。

在现代展示传媒设计中，展示设计师们为了使展示设计效果达到最佳的艺术设计境界和展示信息传递效果，都会想方设法地采用各种平面设计元素，利用各种现代数码媒体设备进行展

示编排设计,从而增强了展示版面设计的艺术性和展示设计的视觉冲击力,并使整个展示传媒设计得到全方位、多层次的展现,同时使观众得到展示设计艺术美感的享受。

图 4-6　多媒体展示设计

(三)展示传媒设计与数字多媒体演示

计算机技术的迅速发展,促使现代展示技术发生了巨大的变化,特别是进入到 21 世纪多媒体传播时代,人们运用电脑储存与获取信息的技术,将各种信息符号如文字、图像、声音、影像、动画和录像等用美的形式结合成不同的多媒体系统,在不同时间、不同地点随时随地与人互通信息,使我们的视觉符号变得越来越有秩序,信息传达也变得越来越丰富多彩,并不断影响和改变人类的思维及生活方式。现代展示传媒设计下的视觉传达设计就是在计算机和网络技术高速发展的背景下产生的一种新的视觉艺术表现形式。现代展示由过去静止、被动的展示方式逐渐转向动态和互动的展示方式。如悉尼现代艺术博物馆展出的以时间为主题的卡片展示墙,每过几分钟,其计时器自动启动,整个展示墙会随着彩色卡片不规则的翻动展现不同的色彩效果,表现出富有情趣的动感(图 4-7)。

图 4-7　彩色卡片墙悉尼现代艺术博物馆

媒体技术的发展使得许多传统技巧变得轻而易举，并且增大了展示的信息量，加强了传播效果，在整个展示环境空间中，让观众通过视觉、听觉、触觉等来体验虚拟的展示效果。从而使更多的人有机会投入多层次和立体的展示艺术设计中去，让观众的活动成为展示的一部分。展示传媒设计中多媒体应用的基本范围有：声音媒体的应用、影视动态媒体的应用、数字投影的应用、环绕立体屏幕的应用、触摸媒体的应用、互动式媒体的应用等。

新设计、新观念的涌现，需要我们在展示设计中不断地学习、交流，重新审视新技术所引发的新的艺术形式变化，对新媒介视觉设计的相关问题做出自己的判断和理解。随着技术的不断发展，不同视觉艺术表现形式之间的不断交汇和融合，会进一步发挥出展示传媒设计的传播潜能。

(四)展示传媒设计与展示道具设计的静态性和动态性

从展示信息传播的角度看，在把展品富有的美感陈列出来的同时(静态展示)，还需要有一个人性化的展示空间环境(动态展示)，展示中重要的不在于展品向人们展示了什么，而是人们体验到什么、学到了什么，给参观者带来什么影响，也就是说，办展者和参展者不应该把精力放在主观的产品信息灌输上，而是放在参观者对展品信息的理解和吸收方面。展示环境中的展示道具通常是指展架、展板、展柜、展台等，它们是各种展示陈列和装饰产品的必备用具。展示设计师不仅在展示道具上进行装饰性的视觉传达设计，而且还需学会充分运用现代多媒体科技手段来创意设计动态的展示空间环境。总而言之，在充分利用展示道具的装饰性来营造整个展示空间环境氛围、烘托展品形态、开拓展品的寓意、加深参观印象的同时，展示设计师也要学会利用科技含量较高的触摸屏幕、多媒体影像、动态捕捉等展示方式来增强参观者的参与性，将静态展示与动态展示有机地结合起来，更加有效地增强展示区域的观赏性和吸引力。使展示信息得到更有效地传播，并促使参观者与展品进行互动信息交流，大大地提升企业形象的宣传效果。

总而言之，在任何类型的会展展示设计中，特别是中型和大型展示设计，设计师应在展示传媒设计时充分利用各种媒介方式，形成全方位、多层次的展示信息传达空间，使展示信息得到更广泛、更有效、更生动的传播，并加深参观者对企业形象和展品形象的印象，从而使会展的展示功能在有限的展示空间环境和有限的时间内得到更大的纵横延伸。

评估练习

1. 什么是会展展示传媒设计？
2. 试论述视觉传达设计包含的内容及其特征。

第二节　会展展示传媒设计中的 VI 设计

教学目标

- 学习并理解 VI 设计的美学原则。
- 掌握标志设计的原则与步骤。

一、VI 设计的概念

VI 全称 Visual Identity，即企业 VI 视觉设计，它是企业形象设计的重要组成部分。

VI 基本设计系统，主要构成要素是标志、标准字、标准色、象征图案、企业造型等视觉符号。VI 的根本目的是通过这些要素的设计，形成一个最直接的视觉形象，结合这些基本设计在应用系统中的广泛应用，统一而充分地表达企业理念和内在特质，以求得广大公众的认同。

VI 设计在展示设计上的运用，是企业树立品牌的一项基础工作。它使企业的形象高度统一，使企业的视觉传播资源充分利用，达到最理想的品牌传播效果。企业可以通过 VI 设计实现这一目的，对获得员工的认同感、归属感、增强企业凝聚力，对外树立企业的整体形象，实现资源整合，通过视觉符号不断地强化受众的意识从而获得大众的认同。

因此，在展示设计中实施有效的视觉识别，是传播企业经营理念、建立企业知名度、塑造企业形象的快速便捷之路。作为一个展示设计师，需要对 VI 视觉识别系统设计的基本知识有所了解，掌握 VI 视觉识别系统基础、识别系统的基本原理以及应用系统的基本设计原理，如标志设计、文字设计、色彩设计、广告设计、导示牌设计、宣传手册设计等。

二、VI 设计的范围

展示设计中的 VI 视觉识别系统基本范围可以从两个方面来说：一是会展整个项目的 VI 视觉识别系统；二是参展商的展示视觉识别系统。两者都包括 VI 视觉识别系统的基础系统专用标志、专用文字、专用色彩、专用吉祥物以及专用的办公用品、宣传手册、广告招贴等规范性设计项目。因此，展示的 VI 设计也要从两个方面入手。首先在进行会展或参展商的展示设计项目前要充分了解两者在举办会展和参展前是否导入 VI 视觉识别系统工程体系，已导入的设计师应在设计前及时向相关单位索取有关 VI 视觉系统识别系统的资料；没有导入或没有建立 VI 视觉识别系统的，设计师可按会展和参展商的设计理念进行设计，并依照 VI 视觉识别系统的设计原理进行策划和设计。以下是 VI 视觉识别系统设计的基本项目范围。

1. VI 视觉识别系统在战略策划上的构成关系

CI：Corporate (企业，公司) Identity (身份，证明) 企业识别系统。
MI: Mind Identity 理念识别，如同宪法，是核心。

BI：Behavior Identity 行为识别，如同法律。
VI：Visual Identity 视觉识别，如同国旗。

2. 基本原则

同一性：强调统一，系列，组合，通用。
差异性：追求个性化，为了获得大众的认同，需体现出与众不同。
民族性：需基于不同的民族文化背景进行设计。
有效性：贯彻解决存在的问题。

3. VI 视觉识别系统设计的核心内容

VI 视觉识别系统设计的核心内容有：标志与文字、标准色、标准字设计、企业造型角色。

(1) 标志与文字设计原则：①风格具有统一性；②具有视觉冲击力；③体现人性化；④突出民族特色；⑤具有可实施性；⑥符合大众审美规律。

(2) 标准色设计原则：①企业色彩情况调查阶段，②表现概念阶段，③色彩形象阶段，④效果测试阶段。

(3) 标准字设计的基本特征：①可识别性；②易读性；③造型性；④系统性；⑤延展性。

(4) 企业造型角色：吉祥物、图案化的人、动物、植物。辅助图形与辅助色彩是为了视觉识别整体传达的需要，起到辅助说明和装饰作用的图形和色彩。企业造型角色设计的两个因素：①个性鲜明，图案应富有地方特色或具有纪念意义。选择图案与企业内在精神有必然的联系。②图案形象应有亲切感，让人喜爱。

三、VI 设计的美学原则

(一)直观性原则

VI 中标志设计要素与一般商标是不同的，首先必须以企业的理念为核心原则，最重要的区别在于 VI 中设计要素是借以传达企业理念、企业精神的重要载体，而脱离了企业理念、企业精神的符号只能称作普通的商标而已。优秀的 VI 设计无不是在表达企业理念方面取得成功的。而标志设计的关键，是在设定出企业理念的基础上，如何设计出最有效、最直接地传达企业理念的标志。

(二)人性化设计原则

现代工业设计，需要以充满人性的作品来使消费者接纳，使人感到被关心的亲和感，这是现代工业设计的基本点。例如著名的 apple 标志，在设计上表现出充满人性的动态画面：一只色彩柔和的、被人吃掉一口的苹果，表现出 you can own your computer 的亲切感。在操作 computer 时，伴随音乐，可以进行沟通、会话，表现良好的人机相容的关系。这种人性化的设计，是 apple

电脑成功的关键因素之一。

(三)民族化设计原则

由于各个民族思维模式不同，在美感、素材、语言沟通上也存在差异，所以应该考虑带有民族特色的设计，才能被国人所认同，进而才能赢得世界的认同。

(四)"三化"的设计原则

"三化"原则，是指化繁为简、化具体为抽象、化静为动。现代设计有着多种变化，包括由繁至简，由具体符号到抽象符号，由平面设计(graphic design)到沟通设计(communication design)，由静态到动态等丰富变化。

(五)习惯性设计原则

设计过程要兼顾视觉识别符号在发展过程中形成的习惯性原则，在不同的文化区域有不同的图案及色彩禁忌。由于社会制度、民族文化、宗教信仰、风俗习惯等的不同，各国都有专门的商标管理机构和条例，对牌号、形象有不同解释，在设计标志、商标时应特别留心。例如猪的形象不受某些国家或民族欢迎，个别的国家或民族对熊猫的形象也反感等。

(六)法律原则

由于视觉识别符号多用于商业活动，因而所有视觉符号设计必须符合商业法规，如《保护工业产权巴黎公约》、《中国商标法》等。

案例链接 4-1

VI 视觉识别设计典范：麦当劳

世界著名的企业麦当劳是实施 VI 形象战略策划最成功的典范(图4-8)，麦当劳的企业理念系统、行为系统、视觉识别系统实施运用得非常出色。麦当劳的初衷和思路，主要是在连锁经营的概念上，麦当劳无心插柳，却成了日本人认同的 CI 典范，这说明 CI 与经营、管理在某种意义上是殊途同归的。

麦当劳企业在世界各地拥有 3 万多家连锁店，是世界上最大的饮食企业。麦当劳的企业识别有三大特点：第一，企业理念很明确；第二，企业行动和企业理念具有一贯性；第三，企业外观设计的统一化。

图 4-8　麦当劳 logo 设计

麦当劳企业在美国现代社会中具有强烈的存在意义，其企业理念是 Q、S、C+V，即优质(Quality)、服务(Service)、清洁(Clean)、价值(Value)。

优质——麦当劳的品质管理十分严格，食品制作后超过一定时限，就舍弃不卖，这并非是因为食品腐烂或食品缺陷，麦当劳的经营方针是坚持不卖味道差的食品，这种做法重视品质管理，使顾客能安心享用，从而赢得公众的信任，建立起高度的信誉。

服务——包括店铺建筑的快适感、营业时间的设定、销售人员的服务态度等。在美国，麦当劳的连锁店和住宅区邻接时，就会设置小型的游园地，让孩子们和家长在此休息。"微笑"是麦当劳的特色，所有的店员都面带微笑，活泼开朗与顾客交谈、做事，让顾客觉得亲切，忘记了一天的辛劳。

清洁——麦当劳要求员工要维护清洁，并以此作为考察各连锁店成绩的一项标准，树立麦当劳"清洁"的良好形象。

麦当劳的企业理念一度只采用 Q、S、C 三字，后又加了 V——价值，它表达了麦当劳"提供更有价值的高品质物品给顾客"的理念。现代社会逐渐形成商品品质化的需求标准，而且消费者的喜好也趋于多样化。如果企业只提供一种模式的商品，消费者很快就会失去新鲜感。麦当劳虽已被认为是世界第一大企业，但它仍需适应社会环境和需求变化，否则也无法继续生存。麦当劳强调价值，即要附加新的价值。

麦当劳忠实地推行它的企业理念，而且渗透到整个现实组织内，推出具体的企业行动，这就是麦当劳企业识别的优点。在现代社会中，大多数企业都提出自身的企业理念，但能使之行动化的不多。所以，麦当劳的作风赢得了良好的评价。

麦当劳的视觉传达也独具特色，企业标志是弧形的 M 字，以黄色为标准色，稍暗的红色为辅助色，标准字设计得简明易读，宣传标语是"世界通用的语言：麦当劳"。这个标语没有设计成"美国口味，麦当劳"，实在是麦当劳成功之处。

麦当劳的视觉识别中，最优秀的是黄色标准色和 M 字形的企业标志。黄色让人联想到价格普及的企业，而且在任何气象状况或时间里黄色的辨认性都很高。M 形的弧形图案设计非常柔和，和店铺大门的形象搭配起来，令人产生走进店里的欲望。从图形上来说，M 形标志是很单纯的设计，无论大小均能再现，具有强烈的视觉冲击力。

麦当劳企业识别的优越性就在于企业理念实施得非常彻底，为了达到这个目的，麦当劳进行员工的教育、发行编制相当完备的行动手册，同时还完成了非常优秀的视觉识别设计。从企业识别的立场来审视麦当劳的历史，可以发现，麦当劳是综合性企业识别的范本，实行得很成功。

四、标志设计

在科学技术飞速发展的今天，印刷、摄影、设计和图像的视觉传媒作用越来越重要，这种非语言传递的发展具有和语言传送相抗衡的竞争力量。标志，则是其中一种独特的传送方式，

是在展示设计活动中能明确表示内容、性质、方向、原则等功能的，主要以文字、图形、符号等构成的视觉图形。它是展示内容和视觉环境的重要组成部分。它不仅能够提升企业在展览中的品质和知名度，还可增强展示设计的艺术感染力和展示效果。

标志，是表明事物特征的记号。它以单纯、显著、易识别的物象、图形或文字符号为直观语言。标志显著的形象特征能使人们从很远的地方就可以看到。这种非语言传送的速度和效应，是任何语言和文字者难以确切表达的特殊形式。随着国际交往的日益频繁，标志的直观、形象不受语言文字障碍等特性非常有利于国际交流与应用，因此，国际化标志得以迅速推广和发展，成为视觉传达最有效的手段之一，也成为人类共通的一种直观联系工具。

标志等对于指导人们进行有秩序的正常活动、确保生命财产安全，具有直观、快捷的功效。各种国内外重大展示活动、会议、运动会等几乎都有明显特征的公共场所标志、交通标志、安全标志、操作标志，这些标志从各种角度发挥着沟通、交流宣传作用，推动社会经济、政治、科技、文化的进步。

(一)标志的特点

1. 功用性

标志的本质在于它的功用性。经过艺术设计的标志虽然具有观赏价值，但标志主要不是为了供人观赏，而是为了实用。标志是人们进行生产、社会活动必不可少的直观工具。

标志有为人类共用的，如公共场所标志、交通标志、安全标志、操作标志等；有为国家、地区、城市、民族、家族专用的旗徽等标志；有为社会团体、企业、大型会议专用的，如会徽、会标、厂标、社标等；有为某种商业产品专用的商标；还有为集体或个人所属物品专用的，如图章、签名、画押、落款、烙印等，都各自具有不可替代的独特功能。具有法律效力的标志尤其兼有维护权益的特殊使命。

2. 识别性

标志最突出的特点是各具独特面貌，易于识别，显示事物自身特征，标示事物间不同的意义、区别与归属是标志的主要功能。各种标志直接关系到国家、集团乃至个人的根本利益，决不能相互雷同、混淆，以免造成错觉。标志必须特征鲜明，令人一眼即可识别，并过目不忘。

3. 显著性

显著是标志又一重要特点，除隐性标志外，绝大多数标志的设置就是要引起人们注意。因此色彩强烈醒目、图形简练清晰，是标志通常具有的特征。

4. 多样性

标志种类繁多、用途广泛，无论从其应用形式、构成形式、表现手段来看，都有着极其丰富的多样性。其应用形式，不仅有平面的(几乎可利用任何物质的平面)，还有立体的(如浮雕、

圆雕、任意形状的立体物或利用包装、容器等的特殊式样做标志等）。其构成形式，有直接利用物象的，有以文字符号构成的，有以具象、意象或抽象图形构成的，有以色彩构成的。多数标志是由几种基本形式组合构成的。就表现手段来看，其丰富性和多样性几乎难以概述，而且随着科技、文化、艺术的发展，总在不断创新。

5. 艺术性

凡经过设计的非自然标志都具有某种程度的艺术性。既符合实用要求，又符合美学原则，给人以美感，是对其艺术性的基本要求。一般来说，艺术性强的标志更能吸引和感染人，给人以强烈和深刻的印象。标志的高度艺术化是时代和文明进步的需要，是人们越来越高的文化素养的体现和审美心理的需要。

6. 准确性

标志无论要说明什么、指示什么，无论是寓意还是象征，其含义必须准确。首先要易懂，符合人们认识心理和认识能力。其次要准确，避免意料之外的多解或误解，应注意禁忌。让人在极短时间内一目了然、准确无误地领会，这正是标志优于语言、快于语言的长处。

7. 持久性

标志与广告或其他宣传品不同，一般都具有长期使用价值，不轻易改动。

(二)标志设计的原则

标志设计不仅是实用物的设计，也是一种图形的艺术设计。它与其他图形艺术表现手段既有相同之处，又有自己的艺术规律。它必须体现前述的特点，才能更好地发挥其功能。由于对其简练、概括、完美的要求十分苛刻，即要达到几乎找不到更好替代方案的程度，其难度比之其他任何图形的艺术设计又要大得多。

设计应在详尽明了设计对象的使用目的、适用范畴及有关法规等有关情况和深刻领会其功能性要求的前提下进行。设计须充分考虑其实现的可行性，针对其应用形式、材料和制作条件采取相应的设计手段。同时还要顾及应用于其他视觉传播方式(如印刷、广告、影像等)或放大、缩小时的视觉效果。

设计要符合作用对象的直观接受能力、审美意识、社会心理和禁忌。构思须慎重推敲，力求深刻、巧妙、新颖、独特，表意准确，能经受住时间的考验。构图要凝练、美观。图形、符号既要简练、概括，又要讲究艺术性。色彩要单纯、强烈、醒目。遵循标志艺术规律，创造性地探求恰好的艺术表现形式和手法，锤炼出精当的艺术语言，使设计的标志具有高度整体美感、获得最佳视觉效果，是标志设计艺术追求的准则。

(三) 设计标志的原则与步骤

创意的想法，恰当的艺术表现形式和简练、概括的表现手法，使之具有高度整体美感，获得最佳视觉效果，是设计者设计标志追求的标准。其实，标志就是凝练出来的单纯易记的符号。

了解对象的使用目的、适用范畴及有关法规等有关情况和深刻领会其功能性要求的前提下进行。符合作用对象的直观接受能力、审美意识、社会心理和禁忌。不同国家、地区、民族各不相同。

构思要具体问题具体分析，力求深刻、巧妙、新颖、独特，表意准确，能经受住时间的考验。构图布白守黑要凝练、美观、富有新意。图形、符号既要简练、概括，又要说明问题。色彩运用要简单，富有变化。颜色是根据具体的寓意需要，具体分析。颜色是有感觉的，分冷暖、距离、轻重、软硬等。颜色也是有情绪的，一种颜色分两种情绪，如红的积极情绪是活力、希望；消极情绪就是危险、恐怖。总之，或强烈、醒目，或古朴凝重，都要恰到好处。要以内容定颜色，如蓝色多用在电子、通信、科技方面居多，绿色就用在农业、林业居多……各种颜色都有各自的特点。

(四) 几种标志的定位与构思手法

1. 简化概括定位

以名称的文字定位(中文、英文、拼音)；以名称的图形定位(人物、动物、植物、建筑等具体实物)；以名称的图文配合定位；以代表对象的外部特征定位；以代表对象的内部特征定位；以代表对象发挥的效能定位；以突出标志性特征的角度定位。

2. 标志构思手法

表象手法：采用与标志对象直接关联而具典型特征的形象直述标志。这种手法直接、明确、一目了然，易于迅速理解和记忆。

象征手法：采用与标志内容有某种意义上的联系的事物图形、文字、符号、色彩等，以比喻、形容等方式象征标志对象的抽象内涵。如南京金陵饭店的标志设计(图 4-9)，其视觉中心是由四个变体的金字组合成菱形，是金陵的谐音，整体造型寓意金钱从四面八方滚滚而来，创意新颖独特，造型巧妙合理。

寓意手法：采用与标志含义相近似或具有寓意性的形象，以影射、暗示、示意的方式表现标志的内容和特点。

模拟手法：用特性相近事物形象模仿或比拟所标志对象特征或含义的手法。

视感手法：采用并无特殊含义的简洁而形态独特的抽象图形、文字或符号，给人一种强烈的现代感、视觉冲击感或舒适感，引起人们注意并难以忘怀。这种手法不靠图形含义而主要靠

图形、文字或符号的视感力量来表现标志。

(五)标志构成的表现手法

秩序化手法：均衡、对称、放射、放大或缩小、平行或上下移动、错位等有秩序、有规律、有节奏、有韵律地构成图形，可以给人以规整感。

对比手法：色与色的对比，如黑白灰、红黄蓝等；形与形的对比，如大中小、粗与细、方与圆、曲与直、横与竖等，给人以鲜明感。

点、线、面手法：可全用大中小点构成，阴阳调配变化；可全用线条构成，粗细方圆曲直错落变化；也可纯粹用块面构成；可点、线、面组合交织构成，给人以个性感和丰富感。

矛盾空间手法：将图形位置上下左右正反颠倒、错位后构成特殊空间，给人以新颖感（图 4-10）。

图 4-9　金陵饭店标志设计

图 4-10　矛盾空间

共用形手法：两个图形合并在一起时，相互边缘线是共用的，仿佛你中有我，我中有你，从而组成一个完整的图形，如太极图的阴阳边缘线共用等。

(六)展示标志设计的两大形式

展示标志设计从形式上基本分为两种形式，在中国这两种形式的体现非常突出，有相当部分企业还是停留在一个标志为上的意识上，这部分企业多数为小型企业或者还处于发展中的企业。这两种基本形式如下。

企业没有导入 VI 视觉识别系统工程的标志形象。这种类型的标志设计在展示设计中的应用，给设计师有较大的发挥想象设计空间，设计师在尊重企业已注册的标志形象的基础上，可

根据企业的经营性质特点，进行整体展示设计。

企业已导入 VI 视觉识别系统工程。因为视觉识别在 CI 设计中最为直观、具体，与社会公众的联系最为密切、贴近，因而影响面最广。它是在确立企业经营理念与战略目标的基础上，运用视觉传达设计的方法，根据与一切经营有关的媒体要求，设计出系统的识别符号，以刻画企业的个性，突出企业的精神，从而使社会公众和企业员工对企业产生一致的认同感和价值观。

五、标准色设计

VI 视觉识别系统中的标准色，是象征企业或产品特性的专用颜色，展示设计中它与标志和专用文字紧密地结合为一体，是标志、标准字体及宣传媒体专用的色彩。在企业信息传递的整体色彩计划中，具有明确的视觉识别效应，因而具有在市场竞争中制胜的感情魅力。

企业标准色具有科学化、差别化、系统化的特点。进行任何设计活动和开发作业，必须根据各种特征，发挥色彩的传达功能。因此，最重要的是要制订设计一套完整的标准色方案，以便规划活动的顺利进行。

企业标准色彩的确定是建立在企业经营理念、组织结构、经营策略等总体因素基础之上的。标准色设计尽可能单纯、明快，以最少的色彩表现最多的含义，达到精确快速地传达企业信息的目的。

其设计理念应该表现如下特征：①标准色设计应体现企业的经营理念和产品的特性，选择适合于该企业形象的色彩，表现企业的生产技术性和产品的内在品质；②突出竞争企业之间的差异性；③标准色设计应适合消费心理；设定企业标准色，除了实施全面的展开、加强运用，以求取得视觉统合效果以外，还需要制定严格的管理办法进行管理，便于今后的科学运用。

对一些极具品牌价值的企业，品牌形象就是它吸引参观者的最大动力。因此在展示设计时，常常使用标准色作为展示装饰设计的重要元素之一，标准色彩既高度统一又富于展示空间环境和展示道具的造型而产生变化，简练、明快，给参观者留下深刻的印象。

六、展示传媒设计中的标志字体设计

(一)标志字体设计基本概述

标志字体就是通过字体或字母的艺术设计安排，专用以表现企业名称或品牌的字体。故标准字体设计，包括企业名称标准字和品牌标准字的设计。目的就是让人留下深刻的印象。在专用的标志形象中有各类形式的图形或图案，而标志字体是用文字或字母来创造鲜明的视觉形象。

标志字体可用已有的字体来创造设计，也可用自己创造出来的字体。现代标志字体常常设计为多种不同的、鲜明的字体形象，以寻求视觉形象的差异化。标志字体是整体标志系统中的一部分，是企业的视觉语言符号。

标志字体是企业形象识别系统中的基本要素之一，应用广泛，常与标志联系在一起，具有明确的说教性，可直接将企业或品牌传达给观众，与视觉、听觉同步传递信息，强化企业形象与品牌的诉求力，其设计的重要性与标志具有同等重要性。

经过精心设计的标准字体与普通印刷字体的差异性在于，除了外观造型不同外，更重要的是它是根据企业或品牌的个性而设计的，对策划设计的形态、粗细、字间的连接与配置，统一的造型等，制作了细致严谨的规划，同普通字体相比更美观，更具特色。

今天，企业或团体在实施企业形象战略中，企业和品牌名称趋于同一性，企业名称和标志统一的字体标志设计，已形成新的发展趋势。企业名称和标志统一，虽然只有一个设计要素，却具备了两种功能，达到视觉和听觉同步传达信息的效果。从形象的记忆角度而言，过去的商标标志形象与企业名称是两个截然不同的形象，如原来上海"凤凰牌"自行车商标标志形象(传统凤凰装饰图案)与企业名称(上海自行车)的形象完全是两码事。以此，从视觉的记忆和听觉的记忆上，大大地削弱了品牌的形象记忆度。

(二)标志字体设计的基本类型

1. 书法字体设计

书法是我国具有三千多年历史的汉字表现艺术的主要形式，既有艺术性，又有实用性。运用书法进行标志字体设计，首先要对书法美学的基本原理有所认识(图4-11)。书法美的表现，主要体现在"实"与"虚"两个方面。"实"即是有形的。包括用笔、结构、章法等内容；"虚"即是无形的，包括神采、气韵、意境等内容。两者互相依存，相互为用，共同表现出书法作品的审美价值。当今标志设计艺术的多样化发展，运用书法字体作为企业标志形象和品牌名称，具有特定的视觉效果，活泼、新颖、画面富有变化。书法字体设计，是相对标准印刷字体而言，设计形式可分为两种：其一是针对名人题字进行调整编排，如中国银行、中国农业银行的标志性书法体。其二是对书法进行装饰设计，为了突出视觉个性，特意描绘的字体。这种字体是以书法技巧为基础而设计的，介于书法和描绘之间。

2. 装饰字体设计

装饰字体在视觉识别系统中，具有美观大方，便于阅读和识别，应用范围广等优点(图4-12)。可口可乐的中文标准字体即属于这类装饰字体。装饰字体是在基本字形的基础进行装饰、变化加工而成的。它的特征是根据品牌或企业经营性质在印刷字体的字形和笔画上进行装饰设计，达到加强文字的精神含义和富于感染力的目的。

图 4-11　书法体　　　　　　　图 4-12　可口可乐　装饰字体设计

案例链接 4-2

可口可乐瓶设计的由来

可口可乐的玻璃瓶以其优美的曲线形态为世界各地的人们熟知。早期的可口可乐包装，由于不断被轻易仿冒而备受困扰。1900 年，公司决心重新进行造型设计，但一直没有令人满意的方案。在 1913 年公司的创意概念记录中这样写道："可口可乐的瓶形，必须做到即使是在黑暗中，仅凭手的触摸就可认出来。白天即使仅仅看到瓶的一个局部，也要让人马上知道这是可口可乐瓶"。本着这一设计理念，具有优美曲线的瓶形被设计出来了。这种造型的 192mL 的玻璃瓶，直到今天仍在世界各地使用，它不但造型优美，也给消费者带来很强的心理作用。可口可乐公司做过大规模调查，许多消费者都认为，正是由于这种玻璃瓶，才使人们觉得这种饮料具有极好的口感。

尽管现在的可口可乐是以罐装或塑料瓶装出售，但在电视广告上，可口可乐却总是以玻璃瓶出现，这经典的诱惑曲线几乎与神秘的可口可乐配方同等重要，成为可口可乐的代名词。

1886 年可口可乐诞生的时候，其瓶子的形状采用了直桶形瓶子，这对可口可乐的销售造成了很大不便。当时大多数零售商是将瓶装饮料放入装有冰水的大桶里销售，口干舌燥的顾客在购买时得撩起袖子，在冰水中摸索。

关于可口可乐瓶身设计有很多传说，其中一个是这样的：一位名叫亚历山大的玻璃工人在同女友约会时，女友穿着一套连衣裙，臀部突出，腰部纤细，非常好看。约会结束后，他突发灵感，根据女友穿着这套裙子的形象设计出一个玻璃瓶。经过反复修改，瓶子设计得非常美观，像一位亭亭玉立的少女，亚历山大立即申请了专利。

当时，可口可乐正受到百事可乐的冲击，市场销量一直徘徊不前。可口可乐的决策者坎德勒在市场上看到了亚历山大设计的玻璃瓶后，认为非常适合可口可乐，于是他主动提出购买这

种瓶子的专利使用权。

　　这种瓶子不仅美观，而且使用非常安全，易握不易滑落。更令人叫绝的是，其瓶形的中下部是扭纹形的，如同少女穿的条纹裙子；瓶子的中段则圆满丰硕，如同少女的臀部。此外，由于瓶子的结构是中大下小，当它盛装可口可乐时，给人的感觉是分量很多的。这种曲线瓶子给人以甜美、柔和、流畅、爽快的视觉和触觉享受。工业设计师雷蒙德。洛伊对可口可乐窄裙瓶的评价融入了更多的感情色彩，他称这种造型完美的瓶子"女人味十足"。

　　采用这种曲线瓶子后，可口可乐的销量飞速增长，在两年的时间里，销量翻了一倍。

　　装饰字体表达的含义丰富多彩。如细线构成的字体，容易使人联想到香水、化妆品之类的产品；圆厚柔滑的字体，常用于表现食品、饮料、洗涤用品等；而浑厚的字体则常用于表现企业的实力强劲；而有棱角的字体，则易展示企业个性等。

　　总之，装饰字体设计离不开产品属性和企业经营性质，所有的设计手段都必须为企业形象的核心服务。运用夸张、增减笔画、装饰等手法，以丰富的想象力，重新构成字形，既加强文字的特征，又丰富了标准字体的内涵。同时，在设计过程中，不仅要求单个字形美观，还要使整体风格和谐统一，突出理念内涵和易读性，以便于信息传播。

3. 英文字体设计

　　国内企业名称和品牌标准字体的设计，一般均采用中、英两种文字，便于同国际接轨和参与国际市场竞争。

　　英文字体(包括汉语拼音)的设计，与中文汉字设计一样，也可分为两种基本字体，一是书法体和装饰体。书法体的设计虽然很有个性，很美观，但识别性差，用于标准字体的不常见。二是装饰字体，特别是英文字体的设计，应用范围非常广泛。

　　从设计的角度看，根据英文字体的形态特征和设计表现手法，可分为四大类：一是等线体，字形的特点几乎都是由相等的线条构成；二是朽法体，字形的特点活泼自由，显示风格个性；三是装饰体，对各种字体进行装饰设计，变化加工，达到引人注目，富于感染力的艺术效果；四是光学体，是摄影特技应用于网络技术原理构成。由于标准字是 VI 的基本要素之一，其设计成功与否是至关重要的。当企业、公司、品牌确定后，在着手进行标准字体设计之前，应先实施调查工作，调查要点包括：①是否符合行业、产品的经营性质；②是否具有创新的风格、独特的形象；③是否能为商品购买者所喜好；④是否能表现企业的发展性与品质感；⑤对字体造型要素加以分析。

评估练习

1. VI 设计的美学原则有哪些？
2. 标志字体有哪些基本类型？

第三节　会展展示传媒设计中多媒体技术的应用

教学目标

- 学习并理解多媒体技术的基本特征。
- 掌握多媒体技术在展示设计中的应用范围。

一、会展展示多媒体技术应用基本概述

多媒体技术的迅猛发展，对展示设计的影响越来越深入，展示设计艺术与科学技术共同作用于我们的生活，展示设计艺术与科学技术的界线也越来越模糊。展示设计艺术追求信息传递的个性化、独创性，只有这样才能在会展中吸引观者，提高信息的传递效果。在信息极度发达的时代，最热门的沟通方式无疑是多媒体技术所创造的互动沟通方式。人类社会进化过程，就是要解决沟通与交流的问题，人们利用各种各样的媒介进行沟通、传递信息。人类的聪明才智永远都是无止境的，利用各种媒体进行沟通就必然扩大了空间范围。今天多媒体技术在展示设计的运用，无疑是推动展示设计信息传递多元化的助推器。

传统的多媒体技术展示系统主要是指扩音，即只能通过语音传播展示内容信息。仅仅靠简单的模拟放大语音来传播和接收信息，传播者无法讲清事物的全貌，接收者印象也极不深刻，根本不能满足信息社会的需求。因此，随着计算机多媒体技术和数字化技术的发展，出现了全新概念的多媒体展示传媒系统。

当今的多媒体技术正向几个方面发展：一是计算机本身数字化的多媒体技术；二是多媒体技术与相关的高科技电子产品和数字网络通信技术的结合，使多媒体技术进入教育、咨询、娱乐、企业管理和办公自动化的领域等；三是多媒体技术控制技术相互渗透，进入工业自动化测控等领域。由于多媒体技术能够通过声音、图像、文字等综合信息的传播能力，即能够在大屏幕投影显示计算机的图文信息资料，以及需要演示的实物和会展场景等，使现代展示设计由过去静止、被动的展现方式逐渐向动态和互动的展示方向转变，多媒体技术使展示信息量得到了增大，加强了传播的效果，并使参观者通过视觉、听觉、触觉等方式来体验虚拟的展示效果，让观众的参与性成为展示活动的一部分。各种多媒体手段的综合技术应用大大开拓了展示设计的潜能，并成为展示设计发展的主流趋势。

我们进入21世纪所谓多媒体传播时代，人们运用电脑储存信息和信息传递的技术，将各种文字、图像、声音、影像、动画和录像信息等用美的原则与形式结合成不同的多媒体系统，随时随地与不同时间、不同地点的人互通信息，使人们的视觉符号变得也越来越有秩序，信息传达也变得越来越丰富多彩。

如今，许多信息是靠不同形态的信息媒体透过复杂的信息网络系统传递，当前展示设计最热门的信息系统是多媒体技术的应用，它是一种交互式的媒体，是一种信息传递的工具和不受

时间空间限制传递信息的方式。

二、多媒体技术的基本特征

多媒体技术是将计算机、电视机、DVD播放机、游戏机和触摸屏等技术融为一体，形成多媒体技术与观众之间可互动交流的展示环境。它以其动态效果和信息量大的特点被广泛地应用在现代展示设计中。它通过视觉元素引人注目而实现信息内容的传达，为了使信息传达获得最大的视觉传达功能，使之真正成为可读性强而且新颖的媒体，多媒体设计必须适应人们视觉流向的心理和生理特点，由此确定各种视觉构成元素之间的关系和秩序。我们可运用三大构成中所学过的形式美法则进行设计。任何一个展示多媒体设计，必须在统一中寻求变化，在变化中寻找统一，打破通常的视觉传达规律，以视觉变化引导信息的传递。同时还应满足视觉审美的需求，使得各元素在视觉上相对平稳与均衡、节奏与韵律、调和与对比等。形式美法则在多媒体设计中的运用比较广泛，而且也不仅仅局限在一种。

(一)在展示设计中的应用特征

多媒体系统包括各种音响、电脑、触摸屏、球形荧幕、电视墙幕、大型投影屏幕等。多媒体技术在展示设计中应用的主要特征体现在以下几点。

1. 具有强有力的虚拟性

这种虚拟性表现为以虚拟现实技术为核心，通过多媒体艺术构建非真实的幻象，即与幻影成像技术、虚拟系统、虚拟仿真、建筑虚拟、环幕投影、3D动画、多媒体网络等高科技领域相结合，创造了广阔的展示空间设计和展示手段。在墨尔本博物馆内有较多的虚拟仿真装置，当观众置身于其面前后，只要任意对准其中的任何一个动物，在显示屏上即会显示该动物的动态图像及相关信息参数(图4-13)。

2. 具有深刻的观念性

多媒体技术充分展现了参展商的理念，体现参展商的时代感和实力感。

3. 具有广泛的公共性

多媒体展示设计艺术利用电视、录像、互联网等多种手段积极地投入展示设计中，对展示公共环境具有极强的影响力。

4. 具有很强的互动性

多媒体技术在展示设计的应用，除进行信息查询、浏览和信息调查外。多媒体技术互动性能够充分调动人的参与性，人和计算机的关系从被动发展到主动，从而充分实现每个人的个性化需求，也是展示设计中常用的方式(图4-14)。

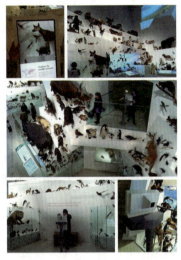

图 4-13　虚拟仿真装置　墨尔本博物馆　　　图 4-14　梦境虚拟装置　墨尔本博物馆

5. 具有形式多样的综合性

多媒体技术以声、图、文多种媒体全方位、动态的画面形式传递展示信息内容，让观众深入了解静态展品的内涵。

6. 具有占空间小、信息量大的特点

多媒体设备在体积上可大可小，可根据展示造型需要独立或组合设计，多媒体展示的内容不受时空限制，能不间断的、动态的、详细的展示信息内容，并且图文并茂，生动逼真，非常有说服力，充分体现了信息量存储大的优点。

(二)在视觉传达设计中的应用特征

1. 引导性

引导性，是视觉流程设计最基本的要求，视觉流程的形成是由人类自然生理特征决定的。在通常情况下，由于生理上的原因，人们在了解视觉语言时，总会追寻某种规律。在遵循人们阅读信息时自然的流动习惯。视觉流程往往会体现出比较明显的方向感，使整个画面的运动趋势有一个主旋律(图 4-15)。那么，在多媒体的设计中，设计者在迎合大众的同时，要灵活而合理地运用视觉流程和最佳视域，组织好流畅的视觉导向，这直接影响到传播者传达信息的准确性与有效性。应该注意一些重要的信息，如主题和最新的一些资讯，同时应该按照大众的心理来定位，确定符合人们视觉习惯的位置，从视觉上引导人们了解信息。

2. 交互性

视觉传达设计最终是以信息传达为目的，因而它必须依靠各种媒体来实现。针对目前信息交流的广泛性，以往的常规性媒体在视觉传达上已经显示出单一的局限性。所以，在进行多媒体的设计中，我们在遵循形式美规律的同时，还要抓住使用者的视觉、听觉、触觉、嗅觉、味觉的感受，使得多媒体设计成为更适合人类对信息采集的新方式。

视觉传达的交互性设计，提供了一种文化创新的凝聚力，许多不同的使用者通过多媒体的形式凝结起来，更具表现性，更加个性化，更体现交互性和责任感。多媒体技术与视觉传达设计所形成的交互性设计，将有助于满足大众对更个性化的日益增长的信息需求，将优美的界面设计成为用户所期待的形式，并满足观众的参与性，来实现某种愿望、需求、目标和能力。

3. 人性化

在当今各类设计领域中，非常强调"以人为本"的设计观念。由于多媒体设计的使用者和设计者都是人，因此在多媒体设计中，视觉传达设计既要满足人生理和心理的需要，又要满足物质与精神的需要。特别是在展示工程设计中，观众面对荧屏的时候，除了需要用新颖的人机互动交流方式外，还需要结合人机工程学原理进行设计。以高品质的视觉界面和舒适的人机工程学关系，让观众舒适、愉悦地行走其间，有助于促进这两个世界间差异的消失，同时也改变了这两个世界间的联系类型。或许计算机永远都实现不了真正意义的交互，但新颖的视觉设计和舒适的视觉人机学将会使人与媒体之间的交流更加契合、完整，使之易于操作，动态性、趣味性、舒适性更强。"人性化"视觉传达设计的本质特征正好综合了视觉传达的引导性、交互性以及人机工程学的视觉人机原理。在墨尔本博物馆，其中有一个特殊的电子展位，当观众把手放在感应屏上，根据操作便可显示出当前每个人的情绪状况，从而印证该展位展示的主题(图 4-16)。

图 4-15　入口设计　墨尔本 acmi　　图 4-16　人体情绪感应屏　墨尔本博物馆

三、多媒体技术的应用要求

会展举办方或参展商所展示信息内容的主要目的在于对外宣传和推销会展的主题思想，使新产品、新技术扩大影响力，进而赢得潜在的市场。因此，设计师们为了使会展和展台设计达到最佳的设计效果以及最佳的展示信息传递效果，将充分利用和发挥多媒体技术和多媒体设计形式，使其与整个展示设计有机、巧妙地组合设计在一起，并且将多媒体展示设备放在一个较为突出的展示空间环境中，形式新颖、静态的展示造型与动态的视听效果结合为一体，达到最佳的展示效果。

运用多媒体技术设备融入展示空间设计时，首先要根据展示区域的功能分布进行全面的考虑，根据不同展示空间的功能需求，合理的、艺术的、巧妙的设计安装不同类型、数量的多媒体设备，分清主要展示传媒区域、互动传媒区域、观赏传媒区域等，使多媒体技术与展示设计艺术得到统一完美的设计效果。

应用多媒体技术虽然是一个对外宣传的有效方式，但是我们不能孤立地进行使用，多媒体技术设备有其自身的缺陷，特别是视频播放影视内容，有一定的时间性和虚拟性，需要按顺序循环播放，在展示博览期间，参观者又分为一般观众和专业观众两部分，所以，多媒体设计的短片播放时间一般不宜过长，因为多媒体短片都具有循环播放的特点，掌握好每个内容的时间量，通过反复的循环播放来加深参观者的印象(图 4-17)。例如墨尔本博物馆的大厅内有一个圆形空间便很是新奇，里面是 360°环屏，所有进入的观众需戴

图 4-17　多媒体环形屏　墨尔本博物馆

3D 眼镜进场。进场后，地面中的圆圈会依次亮起，若此刻进入该区域，通过眼镜便可看到用肉眼无法感受的视觉景象。

另外，设计师可根据参展商的实力条件，把多媒体的宣传片分为两部分，适合一般观众和专业观众，把分类的短片按展示的相关区域进行展示、播放。同时还要与其他的宣传方式有机的结合，如实物展品、展示版面、广告招贴以及相关的平面设计内容，取长补短，形成多层次、动静结合的展示效果。

在展示设计时，以展示的主题内容为基础，从整体的效果进行创意设计，将多媒体技术设备有机地融入形态中，创造出新颖、奇特的展示空间。多媒体不仅是一种用于宣传的高科技设

备,如果充分利用它特有的外观造型,还可增加展示效果的高科技感,使闪烁、逼真的屏幕信息烘托整个展示空间环境达到信息传递的最佳效果。在展示传媒设计时,首先要充分地把握好展示空间的实际使用面积,是否适合运用多媒体技术设备进行展示设计,不能不考虑展示空间的面积大小,而主观硬性的将多媒体设备安置在有限性的展示内,反而造成顾此失彼的拥挤之感。使用多媒体技术设备需要一定的空间面积和一定的观赏距离,在空间面积和观赏距离得到满足的情况下,才能更好地与其他造型完美地结合在一起。

四、多媒体技术在展示设计中的应用范围

多媒体技术在展示设计中应用范围广泛,优势在于不受时空限制,画面音效逼真,互动性强。给参展商在展示信息传播上提供了更多的方便和信息内容。把参展商的展示信息内容与多媒体技术结合起来,不再拘泥于书本、图片,而是以更为直观的形式展现出来。这也充分体现了以多媒体和网络技术为核心的信息技术已成为拓展人类能力的创造性工具。

企业形象展示宣传,用多媒体交互技术表达企业精神、理念、历史、主要成就等。企业新产品展示宣传,为客户展示新产品的造型、特点、功能。这种先进的方式具有非常强的说服力。

企业产品多媒体说明展示宣传,移动电话、IT 企业软硬件、大型机械设备等较复杂产品,运用多媒体动画的方式演示能直观有效地教会客户使用。会展展示内容咨询导航系统,可以为参观者展示会展的各类展示内容,会展参观路线指示,不同展示类型区域划分等。

(一)多媒体触摸屏技术

随着使用计算机作为信息来源的与日俱增,多媒体触摸屏查询系统以其易于使用、坚固耐用、反应速度快、节省空间等诸多优点,使得展示设计师们日渐感到使用触摸屏实现展示信息传达具有相当大的优越性(图 4-18)。

触摸屏查询技术是近几年在我国出现的,这个新的多媒体设备给人们的生活带来了新的变化。从发达国家触摸屏的普及历程和我国多媒体信息或控制系统改头换面的设备来看,触摸屏技术赋予多媒体查询系统以崭新的面貌,是极富吸引力的全新多媒体交互设备。对于各个展示传媒设计应用领域的计算机已是必不可少的设备。它极大地简化了计算机的使用,即使是对计算机一无所知,也能够信手拈来地使用多媒体计算机,这都充分展现出了它巨大的魅力。

图 4-18　三维触屏技术维多利亚国立
　　　　　图书馆　state library of victoria

社会的信息化发展和计算机网络在生活中的广泛应用，使信息查询以多媒体触摸屏查询的形式出现。多媒体触摸信息查询是最简单、方便、自然的人机交互方式，且易于交流。解决了公共信息市场上计算机所无法解决的问题。多媒体触摸屏信息查询的应用非常广泛，主要有以下几类。

(1) 城市街头的信息查询；
(2) 医疗卫生系统信息查询；
(3) 展览馆、博物馆、美术馆、图书馆的信息查询；
(4) 宾馆、饭店、写字楼的信息查询；
(5) 机场、车站的航班、车次信息查询；
(6) 机票、火车票预售的信息查询；
(7) 办公、工业控制、军事指挥、电子游戏、教学、房地产预售的信息查询等。

(二)多媒体声音系统

多媒体具有声音、图像、文字等综合信息的传播能力，并能与参观者有效实时地进行沟通，所以声音、图像、文字三者在展示演示中是必不可少的多媒体设备元素，它们之间必须具有相互协调的互补性，才能完全表达展示的信息内容，并且还大大地增强多媒体演示的感染力，也帮助参观者对演示内容有所了解。展示设计中音响主要起着两个作用：一是表达参展商展示的信息内容；二是不包含实际意义，只是起着烘托展场气氛和情绪的作用，即我们常说的"背景音乐"。企业宣传片的声音素材包括四个部分：人声、解说、音响、音乐。总而言之，多媒体声音系统就是让具有听觉冲击力的音符吸引观众参观，让观众在美的旋律中了解信息。

(三)多媒体灯光设备系统

常规而言灯光设备系统是剧场、电视台最重要的设备系统之一，从今天的展示设计观念看，它也是整个展示设计内容中不可缺少的设备。在展示设计时，灯光照明设备系统不仅仅是解决照明问题和制造环境气氛，而且还能运用现代多媒体技术的灯光控制系统来创造企业形象效果和产品的形象效果。如 LED 灯光就是通过现代的灯光设备系统，使各种图形、文字方案形象得以光亮而绚丽多彩的展示照明效果，既可烘托展示空间的环境氛围，又可将展示信息传递给观者。多媒体灯光技术在展示设计中的应用，向业界展示了它崭新的应用前景。全新而现代的灯光设计已对传统的展示灯光照明方案造成了强烈的冲击。

(四)多媒体交互系统

计算机多媒体与电视、电影媒体不同，它具有交互性，可以对多媒体进行控制。从展示信息的角度而言，就是参展商与用户之间一来一往，相互对话，相互协作。这样的过程使双方都能有所了解，会使参观者更多地按自己的意愿行事，寻找自己想了解的信息内容。

多媒体交互动画就是运用以计算机为核心的多媒体技术，融合所选主题的内容编制而成的

交互软件。借助多媒体交互动画，用更直观生动的形式表现所选主题的内容，既能弥补书本、图片的单一和空间想象能力的不足，又能使所选主题更为突出，与参观者产生互动。真正达到"交互"的主题思想。

(五) 多媒体视频系统

随着电脑技术的发展，多媒体视频系统已成为现代展示设计系统不可或缺的部分，其内容主要包括电脑的投影系统、实物投影系统、智能白板等，以满足现代化信息交流的需要。通过它可以把已有的其他信号送入该多媒体展示系统；还可把每个会展的多媒体展示信号送到网络出口，进行网络电视会场交流。

多媒体投影机：专业多媒体投影机具有高亮度(2900ANS 流明)、高分辨率(1024×768 兼 1280×1024)、真彩色显示功能，不但可放映录像机、VCD、DVD 影碟机的视频图像，更可在大屏幕(150 英寸)上真实投影计算机图形文字(或计算机网络信息)，此功能特别适合作展示信息项目演示等。作为展示信息演示的投影机亮度不能低于 2500ANS 流明、分辨率在 1024×768 兼 1280×1024 为宜，最佳状态选择高亮度 3000ANS 流明以上，分辨率在 1280×1024 为最佳的演示效果。

实物展示台：高亮度实物展示台，可把任何物、讲稿、幻灯片经摄像后传送给投影机，投射在大屏幕上向听众展示。

电子白板：该设备能把讲座中使用的笔记本电脑显示屏的内容通过投影机投射在电子白板上，让讲座者方便地直接在电子白板上控制电脑演示程序，进行书写、标记，可存盘，通过展示会议设备，即使身处异地也可同时看到演示内容。电子白板是现代多媒体展示系统必备和有效的交流工具。

(六) 远程视频会展系统

远程视频会展系统是利用通信线路同时传送两地或多个会展地点与参观者的形象、声音、会展资料图表和相关实物的图像等，使身居不同地点的参观者互相可以闻声见影，如同身临其境在同一个会展中参观一样。这是未来会展的一种发展趋势。

(七) 网络体验展示系统

20 世纪 90 年代，人类已迈入了"新经济"时代。这是自 20 世纪 90 年代继服务性经济之后的又一全新经济发展阶段，它是一种开放式互动经济形式，主要强调商业活动给消费者带来独特的审美体验，其灵魂和核心是主题体验设计。

经历了短信、彩信等狂潮后，宽带正在成为互联网业界最炙手可热的名词。从 2000 年宽带在国内的初步兴起，互联网的发展正在从过去的窄带应用时期，逐步走向一个以用户或客户应用为导向的宽带体验时代。随着体验营销和品牌营销发展的需要，网络的体验设计也越来越被展示设计师们所重视。

网络体验的展示设计特点，就是数据模型的丰富性，也是用户界面可以显示和操作更为复杂地嵌入客户端的数据模型，除了文字、图片外，还有音频、视频、三维等。数据模型的丰富性使用户体验变得立体化和全方位化，而三维虚拟体验可以说是目前发展得比较成熟的网络体验。将三维虚拟体验定义为观者在网络环境下与三维视觉化产品交互时的心理状态。观者与虚拟产品或虚拟环境交互时能够产生逼真临场感，而且虚拟体验中的虚拟供给完全可以超越感知供给甚至真实供给。创造出令人耳目一新的交互方式，带给人们全新的网络体验。

如今的网络信息可以用浩瀚这两个字来形容，如何留住访问者的眼球并让他们体验其中来达到目的，是一个创新的交互界面最重要的方面。网络的体验设计在不同技术的支持下，将在今后的展示设计中，有着巨大的发展空间和市场空间。

评估练习

1. 多媒体技术在展示设计中的应用有哪些特征？
2. 现阶段，多媒体技术在展示设计中运用较多的有哪些？

第五章 人体工程学在会展展示设计中的应用

 引导案例

 LIVART 是具有 25 年历史的、传统的、韩国最大的专业家具公司，生产婚庆家具、厨房家具、办公家具、装潢及船泊家具等产品。它是名副其实的综合家具生产商，一直在不断地成长和自我完善。LIVART 为开发办公家具创立了独家商标——NeoCE，并正在开发这个品牌的办公椅、办公桌等。NeoCE 的使命就是创造以员工为中心的新生活文化，它为实现舒适高效率的办公环境而进行着多种尝试。其中之一就是摆脱以往的只强调外观的设计体系，构筑一种充分尊重设计师的设计意图，并使人们能够对产品产生信任的设计体系。为构筑这样的设计体系，LIVART 设计三组采用了 PTC 的三维设计软件 Pro/ENGINEER 和 Pro/MECHANICA。通过这个软件建立了一套家具设计体系，让设计师能够直接进行家具设计。LIVART 采用了 Pro/ENGINEER 和 Pro/MECHANICA 这两种三维设计系统，设计师可直接根据人体工程学来设计家具，这就是 LIVART 所构筑的设计体系。

 LIVART 公司的椅子设计的关键是将重点放在符合整体的外观和核心架构的设计上。产品的外观、椅子的造型以及稳定的构造应该既反映设计师的精湛设计，又能实现人们对舒适的要求，这就是设计家具的重点。为实现这一目标，他们以在具体化阶段提出的产品外观为基准做出了骨架(Skeleton)模型。可以说这是为实现自上向下(Top-Down)的设计方式而做出的基本模型。

 从这个骨架模型中，我们不仅可以看到体现着产品概念的外观，还可以获得产品各种配件位置和连接的信息，如核心架构(Core)、倾斜度(Tilt)、底座(Base)、扶手(Arm Rest)等。这可以由设计师在设计产品并做出草图的同时，从 3 个角度，即曲面(Surface)、曲线(Curve)、基准面(Datum Plane)来表现。这种骨架模型是与家具设计的内容相联系的，用于设计师很少接触的筋(Rib)、凸台(Boss)、网格构造等的设计中。当然这对于没有相关基本知识的设计师来说几乎是不可能的事情，但只要是在内部开发过 2 个以上模型产品的设计师，都可以亲自完成模型各部分器具设计。

<div style="text-align:right">（资料来源：百度文库）</div>

辩证性思考

1. 人体工程学在会展展示设计中所涉及的重要知识点有哪些？
2. 在会展展示设计中还需考虑哪些其他的因素？

第一节　人体工程学的概念及其研究内容

教学目标

- 了解人体工程学研究的主要内容。
- 了解人体工程学发展的历程。

一、人体工程学的概念

人体工程学是 20 世纪发展起来的一门独立学科，该学科跨越不同学科领域的边缘，研究涉及的范围很广，学科名称多样化。人体工程学也称为人机工程学、人机工学、工效学等。人体工程学的宗旨是研究人与人造产品之间的协调关系，通过对"人—机"关系的各种因素的分析和研究，寻找最佳的协调关系，为产品设计提供依据。在设计领域，人体工程学为人造产品以及生活环境的设计提供可靠的"人—机"关系基础依据。

自从人类开始制造工具、修建房屋以来，在创造人造产品与营造人工环境的过程中，研究它们与人的协调关系时，就已经开始考虑如何满足和适合人体的需求，在工具、用品以及建筑、环境的设计中均考虑采用符合人使用的合适尺寸，以及如何使用才能安全方便和有效。虽然如此，但人体工程学在 20 世纪六七十年代才有显著的发展，逐渐形成独立的学科。同时，作为研究对象的人造产品从手工业时代的手工产品发展成为大工业时代的机器产品。

人体工程学的发展历程，可以分为以下几个时期。

1. 机械时代

这个时期着重研究与人体配合的长短、宽窄、大小等设计细节，寻求符合使用者尺度的设计尺寸。

2. 技术革命时期

20 世纪的两次世界大战是人体工程学重要的发展因素之一。因为战争而导致大量的武器设备生产，如何使武器、兵器、军事工具和设备能够最大限度地适应人的使用要求，成为非常迫切的问题。当时的军事工业得到各国的全力资助，研究取得了发展，如军用车辆的座椅如何在颠簸运行中保障乘员的安全，坦克乘员如何得到较好的视野等。

3. 为人服务的设计思维阶段(1945 年以后)

第二次世界大战之后，伴随着各国经济和科技的快速发展，人体工程学的发展从军事装备设计转入民用设备设计，渗入制造业、通信业和运输业中。第一和第二阶段从技术角度来说，都是为扩展人的肌肉力而设计的，而战后的人体工程学研究转移到为扩大人的思维力而设计，

使设计能够支持、解放和扩展人的脑力劳动。例如，研究如何设计出人们使用起来更加有效率的仪表盘、指示设备和按钮设备等，使得各种开关、按钮使用起来更加准确、快捷。

我国于1980年建立了全国人类工效学标准化技术委员会，1989年成立了中国人类工效学学会，制定了《中国成年人人体尺寸》(GB 10000－1988)等国家标准。

二、人体工程学的研究内容

人体工程学的研究内容是把人类能力、特征、行为、动机以系统的方法引入设计及产品制造的过程中。人体工程学早期的研究内容主要是人和机械的关系。现代社会，人体工程学的研究与运用范围日益增多，并且在许多领域取得了很大的发展，如航空航天、工业制造、汽车、家具制造等。人体工程学涉及多个相关学科，如生理学、解剖学、测量学等。总地来说，人体工程学的研究内容包括以下几个方面。

1. 人—机系统的大环境

人—机系统的大环境，即人类生活的环境与人的交互作用，包括人的环境行为特征和规律、环境的刺激与反应、环境气氛等。

2. 人体工程学的基础数据

获取人体测量的各种数据是人体工程学的基本研究内容之一，获取所需要的各种功能尺寸通常经过确定，研究种类、抽样、收集数据和资料、分析、确定标准等步骤。人体测量尺寸的应用广泛，大到航空设备，小到按钮的造型。各国都在建立本民族的人体尺寸测量数据，人体尺寸的测量繁重而复杂，并涉及年龄、地域、性别等因素。在设计中，特定的人体尺寸服务于特定的人群。

3. 人类的视觉规律

研究人类的视觉规律，可以获知不同种类的视觉敏锐性。视觉对黑暗和亮度的对比与适应能力，以及视觉的色彩选择与反应能力等。

4. 人体运动的生物工程学基础

研究人体运动的本质和效应，包括骨骼结构、肌肉结构、人体运动的种类(舒展、扩展、扭转、推动)等的尺寸细节、运动速度和准确性等。

5. 人类的控制系统

研究人的感觉反应渠道(听觉、视觉、触觉、嗅觉)的规律与特征，运用于产品设计，如煤气炉灶、汽车方向盘、控制开关等。

案例链接 5-1

Bost Garnache 工业公司的新型螺丝刀设计

借助于埃克森美孚化工提供的 Santoprene TPE 材料，Bost Garnache 工业公司设计、生产出了更具舒适感并易于使用的新型螺丝刀，这一符合人体工程学设计的产品进一步保证了该公司的市场领先地位。

Bost Garnache 工业公司(以下简称 Bost 公司)隶属于全球大型企业 Facom 集团，坐落于法国阿尔布瓦(Arbois)，在欧洲的螺丝刀(图 5-1)、艾伦内六角扳手和扳手市场均居领先地位，并在欧洲的钳子市场排名第二位。

面对巨大的竞争压力，为了保持市场领先地位，Bost 公司不断寻求改进其 DIY 产品效能的解决方案，以设计出更加符合人体工程学的新型螺丝刀。Bost 公司希望这种新型螺丝刀同时具有独特的外观和良好的功能性。在全球热塑性弹性体(TPE)领域居领先地位的埃克森美孚化工 Santoprene 特种产品团队在 Bost 公司最初试模阶段，就如何进行恰当的改进提供了必要的技术援助。

据介绍，这款螺丝刀的创新设计体现在两方面：首先，重新设计了工具手柄，将重点放在手握螺丝刀时的受压点上。其次，通过选择一种更软且

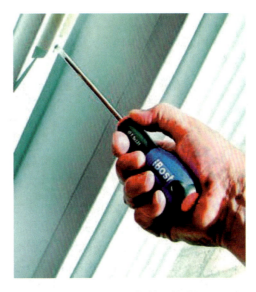

图 5-1　Bost 螺丝刀设计

更耐用的材料，以在优化人体工程学手柄设计的同时，提供更好的耐化学性能。同时，该公司还期望在新产品系列中仍保留原本的两个设计元素：典型的蓝色和蜂窝(小孔)状外观。

那么，如何生产出这一更柔软、更具舒适感的手柄呢？SantopreneTM 热塑性弹性体(TPE)解决了这一难题。据 Bost 公司市场运作经理 Yann Pasco 介绍，使用 SantopreneTM TPE 制作手柄是开发新型螺丝刀最为关键的一环。之所以要选用 SantopreneTM TPE 作为手柄材料，原因在于它是一种柔软、手感良好且耐用的材料，兼具热塑性塑料的易加工性和橡胶的性能特点。同时，由于 SantopreneTM TPE 能提供与热塑性塑料一样的易加工性能，可通过二次注射成塑，将蓝色 SantopreneTM、黑色聚丙烯和第三种颜色(根据不同类型螺丝刀的色码确定)的聚丙烯加工成型，最终制得新型螺丝刀。这样，不仅简化了制造工艺，同时还降低了成本。

在 Santoprene 特种产品团队的大力支持下，Bost 公司顺利地完成了新型手柄的设计创意，并由 Bost 公司位于法国汝拉(Jura)Arbois 的制造厂完成了生产制造。与原产品相比，新产品更具舒适感、效用性，使用性更强。

目前，Bost 公司生产的这款专业螺丝刀系列包括全套螺丝刀类型，如一字头、十字头-Phillips(十字)、十字头-Pozidriv(米字)、Torx(梅花型)、方头、带有可变换头的螺丝刀，以及橙色的绝缘型螺丝刀(1000 伏特)。该系列中的所有产品均拥有符合人体工程学设计的手柄，同时保证每种型号的螺丝刀都有一致的色码，手柄上印有唯一的代码，以易于识别。另外，还可在手柄上开孔以使螺丝刀能被方便地挂到墙面上，从而更好地体现了 Bost 公司人性化的产品理念。

(资料来源：百度百科)

评估练习

1. 人体工程学研究的是哪些因素之间的关系？
2. 试论述人体工程学研究的主要内容。

第二节 会展展示设计中的人体工程学

教学目标

- 学习并理解尺寸与尺度在会展展示设计中的重要性。
- 掌握会展示设计中重要的尺度关系。

人体工程学是一门研究"人—人造物—环境"三者关系的科学，通过对人体与人造物及环境之间关系的分析研究，解决三者之间的效能、安全及人的健康问题。

在会展展示设计中，对人体工程学的研究是设计者确定各项设计形式、制定各项标准的依据。优秀的会展展示设计，不仅有赖于艺术的构想，同时也依赖于正确地处理好人—展品—环境之间的关系。同时，了解人体在会展环境中的行为状态和适应程度也是确定各种数值的基础。

一、展示设计中的尺寸与尺度

(一)人体尺寸及其运用

人体尺寸是人体工程学研究的最基本数据之一。人体尺寸数据是通过对特定人群的人体进行实测后，运用数理统计法分析、归纳后得出的规律性数据。人体尺度的测量，是对人体生理、心理进行定量计测的方法和依据。人体尺寸包括静态尺寸和动态尺寸。静态尺寸又称结构尺寸，主要指人体构造的基本尺寸(又称为人体结构尺寸)，是人体处于固定的标准状态下测量的，即人在坐、立、卧时的尺寸，包括人体静态的身高、坐高、肩宽、臀宽、手臂长等常用的人体尺寸。静态尺寸对设计与人体直接接触的物体有较大的关系，如家具、服装等；动态尺寸又称机能尺寸，是受测者处于执行各种动作或进行各种体能动作中各个部位的尺寸值，是由关节的活动、转动所产生的角度与肢体的长度协调产生的范围尺寸，是人在进行某种功能活动时肢体所能达到的空间范围，可用于研究人体在各种环境中的变化和适应力，它对于解决有关空间范围、位置的问题很重要。人体尺寸可用于确定人在生产、生活和活动中所处的各种环境的舒适范围和

安全限度。

在现实生活中,人体的运动往往通过水平或垂直的一两种以上的复合动作来实现,从而形成了动态的"立体作业范围"。在会展设计中,研究作业空间,正是为了掌握好尺度标准,使人机系统能以更有效、更合理的方式满足信息传达以及人与人、人与物的交流与沟通等不同层面的需求,同时最大限度地减轻人的生理、心理的疲劳度。必须指出,除通过人体计测所得的数据外,还有很多因素影响人体的尺度,比如国度、地域、人种、职业、工种、性别、年龄等,其所测数据也是各不相同的。

会展展示设计中常用的人体尺寸及其运用包括以下几点。

身高。指人身体直立、眼睛向前平视时从地面到头顶的垂直距离。主要用于确定净高以及头顶的障碍物高度。在展示设计中,常用于确定展位出入口或门的最小高度。

直立时眼睛高度。指人身体直立、眼睛向前平视时从地面到内眼角的垂直距离。常用于确定屏风以及隔断的高度,若要保证隔断后的私密性,隔离高度取较高的眼睛高度;反之,隔离高度取较矮的眼睛高度。

肩宽。指两个三角肌外侧之间的最大水平距离,用于确定公共和专用空间的通道宽度。肩宽是确定展示通道宽度的重要影响因素,使用人体尺寸的较大数据。

坐姿眼睛高度。人在坐下,眼睛向前平视时从地面到内眼角的垂直距离,该尺寸可用于确定视线和最佳视区。

我国主要的人体尺寸如图 5-2 所示。

省份	男性均高	女性均高	省份	男性均高	女性均高
北京	174.17	167.33	青海	170.35	160.86
辽宁	174.15	164.88	安徽	169.24	160.90
黑龙江	174.13	165.25	浙江	169.00	160.88
山东	173.61	169.45	福建	168.90	160.89
宁夏	173.03	163.96	湖北	168.90	159.56
内蒙古	172.50	164.58	广东	168.89	159.78
河北	172.48	164.50	云南	168.67	159.33
甘肃	172.22	159.66	江西	168.34	159.53
天津	171.91	162.80	西藏	168.31	159.66
吉林	171.80	162.84	海南	167.55	159.56
山西	171.64	162.70	广西	167.48	158.96
新疆	171.61	162.72	贵州	167.25	159.36
陕西	171.59	162.80	重庆	167.16	159.71
上海	171.17	163.79	湖南	167.09	159.10
江苏	171.03	161.54	四川	166.68	160.86
河南	171.01	161.47			

2010 年数据

图 5-2 我国主要的人体尺寸对照表

资料来源:中华人民共和国国家标准《中国成年人人体尺寸》(GB 10000—1988)

(二)展示设计中的尺寸与尺度

从展示活动的特点分析,与尺度和尺寸有关的行为主要是行走与观看,与行走有关的尺寸是展厅的通道宽度,与观看有关的尺寸与尺度是陈列高度与陈列密度。

在展览中,通道宽度、陈列高度等问题均需考虑适宜人,空间大小、陈列密度等方面需要以人体尺寸为基础考虑尺度问题。尺度标准通常以"人的尺寸"为参照进行探讨,尺寸的选择通常考虑常用高度、可调节距离、安全尺寸以及舒适标准等。常用陈列高度需要同时兼顾高个与矮个的需要;同时还应考虑舒适尺度的标准,如通道宽60cm可以单人通行,但是人在行走时感觉紧迫,不太舒服;而通道宽度达到120cm时,人行走起来感觉相对舒适。通行距离除考虑最小通行间距外,还要考虑舒适及安全疏散的要求。一般来说,由于展览是公共活动,选用的尺寸数据不能仅仅从常规考虑,还要以安全为准,应当尽可能保证较多人同时使用的需要。会展的空间尺度、道具尺度、展品尺寸等均应以人体标准的绝对尺寸为基点,进行组织、设计与陈列。人类的活动范围与行为方式所构成的特定尺度是界定其他设计尺度的标准。

任何物体本身的形状原本并没有尺度的概念,只有将其与其他因素进行比较时,才产生了尺度标准。因此,把某一"单位尺寸标准"引入设计中去,使之产生尺度间的比较是创造会展设计良好尺度的首要原则。创造会展设计良好尺度的第二个原则是重视设计与人自身的关系研究。如果其设计让人在使用过程中感觉方便而舒适,显然可以认定它与人体的尺寸关系是相互协调的。

会展空间中的平面尺度和垂直面陈列高度是基本的尺度要素。所谓平面尺度是指空间分割与组织、商品陈列与人行道等要素与空间总面积之间的百分数,又被称为陈列密度。密度过大则会形成参观客流的拥挤,使人产生紧张不安的心理感受,影响展示传达与交流的效果。若其密度过小,又会让人感到厅堂内展品空乏。因此,陈列密度的控制应慎重,可结合具体展示性质、功能、客流量等因素综合考虑。常规条件下,以30%~60%之间较为适宜。

商业展示区的陈列高度,因受观者视角的限制,从而产生了不同功能的垂直面区域范围。地面以上的80~150cm之间,为最佳陈列视域范围。若按我国人体计测尺寸平均168cm计算,视高约为152cm,接近这一尺寸的上下浮动值112~172cm,可视为黄金区域,若做重点陈列,尤能引起观者注意。距地面80cm以下可作为大型展品的陈列区域,如机械、服装模特等,可制作低矮展台进行衬托;距地面250cm以上空间,可作为大型平面展品的陈列区域(图5-3)。

商业占道的尺度由展品、环境、人、道具自身结

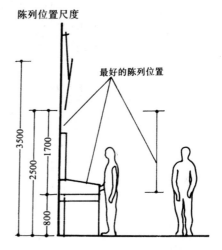

图5-3 陈列高度

构、材料和工艺等要素所限定，其尺度标准的制定应综合考虑来决定。厅堂内的挂镜线高度通常为 350～400cm，国际惯例为 380cm；桌式展柜总高约为 140cm，底座为 100cm 左右。立式展柜总高约为 180～220cm，底抽屉板距地面约为 80～180cm；矮展台高度约为 10cm、20cm、25cm 等尺寸不一，要视展品大小而定；高展台通常在 40～90cm 之间。此外，会展空间设计还应对如下尺寸做较为精确的规划。

1. 展览的通道宽度

按人流股数计算，每股人流至少 60 cm 计，主通道最宽处应能通行 8～10 股人流。次通道一般应能通行 3～5 股人流，所以通道至少应有 180～300cm 宽。低于该标准，可能会造成人流堵塞。一人行进、一人侧避的情况下，通道宽度至少 90cm，该尺寸为极限低值。

2. 展示的陈列高度

陈列高度指墙体和版面上展示陈列区域的高度，陈列高度和宽度受参观者视角与视阈的影响较大。

3. 展示的陈列密度

陈列密度指展示对象所占展示空间的百分比，也称为空间使用的尺度，展示对象所占空间即展品陈列空间。设计得当的陈列密度，不仅可提高展示的效率，也能使观众在轻松的气氛中观赏展示对象。

陈列密度过大，容易造成人流堵塞、拥挤，让观众感觉紧张、疲劳；陈列密度过低，会使展示空间显得空旷，让人感觉展品空乏。不适宜的陈列密度影响展示传达与交流的效果。一般认为，大型展示活动，空间陈列密度以 30%～50% 比较适宜，密度为 40% 比较理想。小型展示活动，在场地紧张的情况下，展示空间的陈列密度也不应大于 60%，超过 60%，就会显得拥挤、堵塞。

陈列密度的选择受到多种因素的影响，陈列密度的大小与展厅的空间跨度、净高有直接的关系，同时受展示物的视距、陈列高度、大小、展示形式、性质，以及观众类型、客流量等因素的影响。展示空间宽敞时，陈列密度稍大，也不显得拥挤；展品尺寸大，视距近，使人觉得空间拥挤；参观人流量大时，陈列密度应适当减小。

(三)展示设计中的心理知觉与舒适度

环境因子作用于人的感官，引起视觉、听觉、嗅觉等生理过程和注意、记忆、思维、想象等心理过程。展示的过程，就是通过展示环境刺激产生知觉效应，引起参观者的注意，强化记忆，达到信息传播和广告的目的。人类的心理知觉与实际的物理环境存在差异。有日本学者研究表明，人的心理距离比实际距离短，例如，人对墙而坐时心理知觉距离比实际距离短 1/8，如果正对面的墙上有窗，比无窗的知觉距离长 1/20～1/5。空间越狭窄，前方的相对距离就越远。人的心理知觉高度比实际高度高 1/15 左右。在 15～20 m^2 的房间内，顶棚低于 230 cm 时，人有

压迫感。

在特定的条件下，心理知觉距离与实际距离的差异与环境密切相关，平直、单调的500m小道使人感觉很长，若在途中有愉快的感受与美好的风景，同样的长度会使人觉得很短。人的知觉舒适性是动态概念，因人、因时、因地而不同。视觉、听觉、嗅觉等生理过程的刺激都可能引起知觉的舒适与不舒适。环境嘈杂、闷热或者光线昏暗所引起的知觉是不舒适的。与展示环境有关的主要是视觉环境、听觉环境等的舒适性。

(四) 会展空间中的视觉要素

视觉是人类获取信息的重要途径，会展设计的招引、传达和沟通功效的生成取决于人的视觉因素。对于人的视觉特征了解与否关系着设计的成败。

1. 人的视觉特征

视野：指人的头部与眼球处于固定状态时所看到的空间范围(图5-4)。视野反映着视网膜的普遍感光机能的状况。视野包括一般视野和色觉视野两种形式。

一般视野，是指人眼视角在1.5°左右(水平或垂直方向)，其分辨能力最强。由此可见，人眼的最佳视觉区域范围是有限的。空间设计与距离控制的尺度有如下特点。

距离在500～1000m：依据背景及人移动的因素，可看见和分辨人群(场地：野外)。

距离约100m：社会视野，可以识别远距离的具体人(场地：城市)。

距离在70m：可确认人的性别、大概年龄及活动行为(场地：广场)。

距离在30m：可认出人的面部特征、发型及年龄(场地：剧院)。

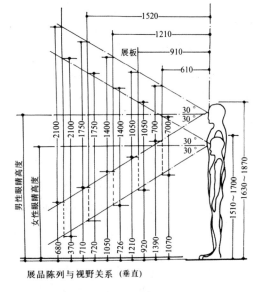

图5-4 展品与视野的关系

距离在25～30m：可辨认人的表情和情绪(场地：剧院)。

距离约7m：可辨识人的面部细节，并无交谈困难(场地：阶梯教室)。

距离在3～7m：高强度的人与人间的交流(普通教室)。

距离在1～3m：可面对面交流，且能感受到对方细节。

距离在0～0.5m：人与人亲密交谈，并能感受到所有细节。

色觉视野，即人眼识别颜色感觉的机能。人的色觉视野与被视物象的颜色及背景衬色产生

的对比有关，如浅色衬深色或深色衬浅色就有所不同。光线的不同波长对人的视网膜产生不同程度的刺激，生成色觉感受。人眼识别不同颜色的机能称之为色觉。白色视野最大，黄、蓝、绿色最小。色觉视野与被视对象的颜色和其背景衬色产生的对比有关。

视角：指被视物的两端点光线投入眼球时的相交角度，与观察距离和所视物体两端点间距离有关。视角是展示设计中确定不同视觉形象尺寸大小与尺度标准的重要依据之一。

视力：又称视敏度，指眼睛分辨物体细微结构的最大能力。视力随视觉形象的照度值标准、被视物背景亮度与视觉形象之间对比度的增加而提高。

视距：指观者眼睛至被视物之间的距离。正常的视距标准由竖向与横向视角所决定，一般为展品高度的 1.5～2 倍为好(表 5-1)。此外，视距与厅堂内部的照度值成正比，若亮度较高，视距可加大，反之应缩小(表 5-1)。

表 5-1　陈列品与视距的关系

陈列品性质	陈列品高度 D(mm)	视距 H(mm)	D/H
图　板	600	1000	1.6
	1000	1500	1.5
	1500	2000	1.3
	2000	2500	1.2
	3000	3000	1.0
	5000	4000	0.8
陈列立柜	1800	400	0.2
陈列平柜	1200	200	0.19
中型实物	2000	1000	0.5
大型实物	5000	2000	0.4

明度适应：人眼对光亮程度的适应性称为明度适应(或光适应)。眼睛受光从亮至暗的视物过程称为暗适应，反之为明适应。人眼的明度适应特征要求，在展示照明设计中，应布光均匀，切忌忽明忽暗，跳跃度过大会造成观者的视觉疲劳与判断失误。

眩光：被视物表面产生的反射光称为眩光。由外射光源引起的眩光称为直接眩光，由其他物品折射引起的眩光称为间接眩光。眩光可减弱视力，产生不舒适的视感。会展设计的采光与陈列应力避眩光的出现。

错视：指视觉形态受光、形、色等视知觉要素的干扰，在人的视觉中所产生的错误感觉，亦即主观判断的意象与客观实在的物象之间存在着不一致的现象。错视，不仅在生理学、心理学领域，而且在会展设计领域也是不可忽视的问题(图 5-5)。

图 5-5 错视

错视现象：构形错视、色彩错视、运动错视、视点位移错视。

错视的利用与矫正：调整形态比例，分割形态面积，装饰形态面层，利用错视造型。可通过固定视点、镜面折射等技巧，利用错视规律进行会展设计。

2. 人的视觉运动规律

人眼视线习惯于由左至右、由上至下运动。因此，展示内容的次序排列亦应适应人的视觉运动特征。平面布局次序通常按顺时针方向组织。人眼的视线水平方向运动比垂直方向快；眼球上下运动比左右运动容易产生疲劳；两眼的运动方向和速度是同步协调的；人眼对所视物的直线轮廓比曲线轮廓更易接受。视区分布包括下面两点。

(1) 水平方向视区。中心视角 10°以内是最佳视区，人眼的识别力最强；人眼在中心视角 20°范围内是瞬息视区，可在极短的时间内识别物体形象；人眼在中心视角 30°范围内是有效视区，需集中精力才能识别物象；人眼在中心视角 120°范围内为最大视区，对处于此视区边缘的物象，需要投入相当的注意力才能识别清晰。人若将其头部转动，最大视区范围可扩展到 220°左右。

(2) 垂直方向视区。人眼的最佳视区在视平线以下约 10°，视平线以上 10°至视平线以下 30°范围为良好视区，视平线以上 60°至视平线以下 70°为最大视区。最优视区与水平方向的广度由知觉者的活动任务和生活经验所决定。

此外，展示产品的陈列造型、色彩、装饰材料、展示照明及环境装饰等元素充分体现了视觉效应。人们对视野范围内目标的识别迅速、准确，同时对于视野以内的目标识别还可能会引起视觉疲劳。人眼的运动是协调的和同步的，正常情况下人眼视物时是统一的。为此，设计时应以双眼的视野为标准。特殊状况下，人的视觉特性会发生变化。如人在超常运动、摇动及光线暗淡等特殊状况下，人的视觉机能会减弱，会影响到视觉对物象的识别程度。

(五) 会展空间设计中的心理要素

会展活动是以招引、传达和沟通为主要机能的交流活动，其功效的生成与人的心理要素息息相关。从"注意—知悉—联想—喜好—信任—接受"的展示生成原理次序中不难看出，它关联着人的视觉心理感受与反映。人在认知客观物象的过程中，总会伴随着满意、喜爱、恐惧等不同的情感，产生意愿、欲望与认同等不同的心理定式特征。

展示设计的目的是高效和准确地传播信息给观者，其设计就必然会对人产生心理影响。人们对于展示活动是否满足自身需求会产生不同的主观体验。一般来说，凡是能够符合观者要求或愿望的展示设计，引起的体验便具有肯定的或积极的性质；反之，则会引起否定的或消极的体验。情绪三因素学说是心理学家沙赫特(S.Schachter)在 20 世纪 70 年代初提出的。他认为情绪的产生是外界刺激、机体的生理变化和认知过程三者之间相互作用的结果。

人们无论从事怎样的活动，开始总表现为心理活动对特定对象的指向或集中，也就是注意。当心理活动集中指向特定的对象时，被注意的对象就处于认识的中心，或者说在人的大脑皮层的相应区域会引起一个优势的兴奋中心。心理学家指出：感知到的信息，从短时记忆转换成一种更加持久的形式保持在长时的记忆中。

人们感兴趣的展示活动信息是为他感受到该信息能给他带来利益，展示设计师要准确地领会展示的目的与内涵，并且运用设计审美形式、技术材料、色彩及造型等元素，形象化的装饰展示空间，从独特的视角展示展品的形象和内涵品质，激发和调动观者对展示形象的注意力，提升展示设计的实效性。

对于展示设计传达的信息而言，一切能够帮助观者做出满意或者产生决策的信息，就会具有特定的实用价值。尤其是当展品是全新的展品，或者出于某种原因观者存有疑虑时，这些都会驱使观者产生对相关展品信息的需求。这满足观者这种需求的展示设计所传达的展品信息就具有其超值的作用。因此，认识和研究其规律，对提升会展的效用是十分必要的。

1. 感觉与知觉

感觉是人的大脑对作用于不同感官的客观物象个别属性的反映。它是人脑了解自身状态与认知客观世界的开端，也是基本的心理过程。知觉是人脑对直接作用于感官的客观物象和主观状态的整体反映。如果没有反映个别属性的感觉，也就不会有反映物象的知觉。因此，知觉产生于感觉的基础之上。人类感觉事物的个别属性越丰富准确，对事物的知觉也就越完整准确。出于二者的关系密切，故在心理学上又被统称为感知觉。

2. 注意

注意，是人的心理认知过程的基本特征，是人对所识别物象的集中表现，是提升会展效果的首要因素。注意现象是一种多向互动式的动理过程，正常人的知觉、记忆、思维均可表现出注意的特征。会展形象所引发的观者注意并由此而理解、领会、巩固形成的记忆，是由作用于

人的视觉、听觉与触觉的图文、物象、色彩、肌理和音响的吸引力决定的。

注意的广度又称注意的范围，是指同一时间范围内人所注意、知悉事物的数量。制约注意广度的因素有两个：其一是被感知物象的特点。物象越集中，排列越有秩序，越能形成互为联系的整体，则注意范围愈大，反之则愈小。其二是注意的广度由知觉者的活动任务和生活经验所决定。通常，其活动任务越复杂，注意的范围会越小；知识经验越丰富，注意的范围越大。注意的稳定性是其时间延续的特征，与所视物象的特点有关。若增大物象视觉上的刺激强度和对比度，提高感知兴趣的兴奋点，加大动感变化等，均可提高会展空间设计的效果。

3. 情感

"触景生情"，是人为客观事物所触发的心理体验，是由人的生活经验所诱导的心理思维形式，也是人的内心好恶价值取向的反映。成功的会展设计形象应极富感染力，以便诱发人们良好的情感反应，提升展示传达的时效。

会展空间的形态尺度不同，会产生各异的情感效应。或亲切、舒展、气势逼人、开阔、神圣；或空旷、压抑、渺小、杂乱、狭窄、憋闷等，这均由其空间要素的构成决定。

会展中的"点、线、面、体"构成的几何形态，传达的图像、展品、色彩、照明等视觉要素，会展的背景音乐、礼仪小姐的言行举止等均可诱发参与者不同的情感反应，决定会展功效的实现。因此，在会展空间设计中应采用全面的思维方式，综合考虑制订会展的方案和计划(图5-6)。

图 5-6　灯光营造的烛火效果　梵宫

二、展示设计中需考虑的其他因素

1. 左侧通行与左转弯

人在没有干扰的室内活动时，通常有自然地选择左侧通行以及左转弯的习性，体育比赛的跑道与滑冰运动的滑道，也基本是左转。人的左侧通行与左转弯习性对展厅的展品布置、空间布局以及楼梯位置、疏散口设置都有参考价值。

2. 就近原则

就近原则是指走捷径的行为习性。人们不愿意绕道太多，如果可以看到目标，总是直接走向那里。人们步行时，总爱抄近道，只有遇到难以逾越的障碍时，才可能改变这种情况。

3. 聚众效应

当空间人群密度分布不均时，就会出现人群滞留的现象，人群密度越大，滞留时间越长；同时，滞留时间越长，集结人群也会越来越多。在展厅的空间布局中，通常需要考虑聚众效应的因素：一方面要防止人群过于拥挤；另一方面，利用聚众效应，吸引参观者。

4. 向光性

向光性是人的本能与视觉的第一特性。人在室内环境中，首先注意的是光亮强度相对大的物体，光的诱导性作用使人产生了高度的集中性。在展厅的设计中，常常利用这一特点，强化对重点区域或重点展品的关注。

5. 参观者的路径设计

按照展示活动的整体功能布局来设计观众的行走路线，注意主次关系，合理规划展示空间，符合观者的观展习惯和动机，不交叉、不重复、避免逆流，确保人流通畅。

6. 人流的路径设计

要细致研究人流路径、人流速度、滞留空间、休息空间等诸多因素。设计参观路径一般按照顺时针方向，但对于较大规模的展示活动，可有针对性地采取反射式及环岛式等路径形式，参观路径的设计需安全有序。

评估练习

1. 会展展示设计中需注意的主要尺度有哪些？
2. 会展展示设计中需考虑的其他因素有哪些？

第六章　会展展陈与创意设计

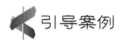

2011 年的圣诞节，施华洛世奇元素与全球两大零售巨擘——英国伦敦的哈罗斯百货公司(Harrods)与美国比华利山的罗迪欧大道(Rodeo Drive)携手合作，以熠熠生辉的水晶元素主题让购物人士眼前一亮。享誉伦敦的哈罗斯百货公司以"闪烁璀璨圣诞"为主题装点浪漫节日，并向购物人士呈现一系列精心挑选、采用施华洛世奇元素的名贵礼品和限量精品。而在大西洋彼岸，施华洛世奇元素则与气派非凡的罗迪欧大道购物区，首度联手打造时尚炫丽且独一无二的闪烁圣诞装置，为购物人士带来节日惊喜。

哈罗斯百货公司坐落于伦敦著名的骑士桥(Knightsbridge)购物区中心地带，一向以别开生面的橱窗设计著称，而其 11 年的圣诞橱窗布置定必让人喜出望外。该公司将于 11 月 8 日换上奇幻炫目的橱窗展示，宛如魔法水晶森林，灵感则来源于施华洛世奇元素的闪亮世界。面对布朗普顿路(Brompton Road)和汉斯基奥尔路(Hans Crescent Road)的底层橱窗，将幻化为唯美别致的冬日仙境，除了展出多款闪烁圣诞独家限量品外，更包罗一系列采用施华洛世奇元素的产品，而您也可趋步于施华洛世奇圣诞专卖店，购买施华洛世奇精品首饰以及由罗德高·奥他索(Rodrigo Otazu)设计的 ATELIER SWAROVSKI 系列。

此外，楼高七层的哈罗斯百货公司，每层将设置一个特别创造的水晶元素圣诞区域，展出琳琅满目的独家精选产品。这些采用施华洛世奇元素的精品大师系列，均来自 Azzaro、Frette、Barbour、Givenchy 和 Missoni 等国际知名品牌。

辩证性思考

1. 会展在陈列展示时应注意哪些重要的因素？
2. 会展空间的创意设计法则有哪些？

第一节　展具设计

教学目标

- 了解展具的分类与基本特征。
- 掌握展具设计的内容与使用原则。

一、展具的概念

展具又称展示道具，是展览的主要硬件设备，是指展示活动中使用的用具或器具；是具有围合、分隔空间，陈列、吊挂、保护展品以及张贴引导指示说明版面的设备；是展示活动中观众直接感受到的实体。展具的造型、结构、材料、质感、表面效果以及制作工艺会直接影响展示的风格，是影响展品陈列效果的重要因素。

展示道具是展示设计的重要构成要素，要承担陈列展品的使用和需求，有些道具还起着展示效果和调节空间气氛的渲染功能。展示空间的形态也由于展示道具的多元融合，具有内容功能和形式功能。科学合理地策划设计展示道具的功能、空间形态、材料与工艺之间的关系，将大大提高展示空间的综合应用效率。

道具是会展空间的主要硬件设备，展示空间的构成、展品的摆放、照明的布置等功能都需要各种道具。道具包括主造型展架、展台、展柜、展板、地台和其他附件。道具的形态、色彩、质地、所用材料等都对整个展示风格起到决定性的作用。优秀的道具能使展示效果倍增，所以道具的设计历来都备受展示设计师们的重视。

首先，需要收集相关的情报信息，这包括展品信息、场地信息、财政信息等。设计师获得信息的途径有很多，在大量的信息中，设计师需要进行分析，筛选出有用、合适的信息。设计师要了解这个会展需要达到怎样的效果，需要怎样的道具，从而确定道具的基本风格、元素等。在设计展示道具时，收集信息这一步至关重要，因为它将决定设计的方向。根据设计的方向，设计师开始构思，做出草图设计方案，并提交设计方案给讨论会，与总设计师交流研讨，在多个构思方案中选择最优秀的一个。如果设计方案被委托方接受、通过，那么就会进入下一个阶段，即制作道具阶段。这其中包括设计的委托加工、制作和现场安装、使用，还有现场安装时的临时设计更改。

不同的会展对道具的要求各不相同，但道具都要具备基本的功能：能构成具体的展示空间，能承托、吊挂、陈列、保护展品、渲染气氛等。因此，可以找出道具设计的一些基本原则，那就是道具应具有实用功能、美学功能和经济效益。实用功能是对道具功能的最基本要求。因为，具体的会展空间由道具构造而成，这要求道具构造的展示空间要牢固，不能有安全隐患，而且展品的承托、吊挂、陈列都要求道具非常牢固以保护展品。道具还要防止展品遭人为故意破坏。必要时还要对展馆的温度和湿度、光的质量做出控制。

其次，考虑到会展是以视觉交流为主，所以在道具的表面处理上，要避免发光和反射。同时还要考虑到人的一般视觉习惯。道具设计的尺度数据必须符合人体工学的要求和空间环境大小变化的要求，以便观众观看。

再次，设计师要保证道具的设计图在现有的条件下能被制作出来，只有当图纸上的设计变成制作出来的道具时，才是真正的道具，才能发挥道具的作用。会展空间设计是处理人与展品和道具的关系，通过艺术的手法，向观众传递信息，进行信息交流。为达到这个效果，这就要求道具能吸引观众的注意力，所以道具要美观，要具有吸引力。一般展示道具的外形设计上要简洁、自然朴实，要突出展品，在会展中，展品才是主题，切勿本末倒置。同时，为加强总体

的印象，道具的设计还要风格统一。

最后，会展的道具、展板的设计、道具表面版面的编排、图片的处理、图表的形式表达等，都要符合形式美的规律，这些规律包括统一变化、和谐对比、均衡对称、渐变韵律等。会展道具的尺度，应符合人体工程学的各项要求，结合陈列品的规格尺寸和陈列空间的大小进行综合考虑来确定。会展道具的造型、色彩、材质与肌理等方面，应与会展环境的风格、展示性质和展品特点相一致，而进行定向、定位设计。

道具设计图纸尺寸的标注，一般选用的比例尺度以 1/25、1/20、1/10、1/5 为多。节点大样图的比例尺度为 1/2、1/1。在平、立面图上应注有所用道具的数量、质量要求和选用的材料与工艺技术等。彩色效果图应清晰地表现出道具的结构、形式、材质和色彩等特点。

二、展具的分类与特征

展览活动中使用的展具很多，展具有不同的分类。按照展具的性质，可分为特制展具与标准化展具；按照展具的用途，可以分为展板(板类)、展架(架类)、展台(台类)、展柜(柜类)以及其他类等五大类。展板、展架、展台以及展柜既可标准化生产，也可根据需要特制(图 6-1)。

图 6-1　特制展台　维多利亚国立美术馆

特制展具是指根据展示性质、目的、内容、展品特性等要求，专门设计的道具，其造型、色彩、材料、规格和尺寸等均有丰富多样的变化。特制展具形式丰富多彩，能更好地塑造展示空间形态与烘托环境氛围，有利于表现展品的特性。一般来说，特装展位的展具要根据实际项目需求量身定做，供一次性使用；标准化展具是指由专业厂商研制、设计和批量生产出的各种展具，一般在场外提前做好，再运到现场进行组装。标准化展具便于拆装，可反复使用，运输便利，成本相对低廉，也符合绿色环保的要求。

按照展示的时序划分，展具又可分为如下几种。

1. 临时展示

此类道具展示的时间较短，如小型展示活动、商业橱窗展示(图 6-2)、临时性户外展示活动等。其道具比较简易，采用各种金属架安装，道具的组装、拆卸简便灵活。

2. 周期展示

一般为周期性的展示活动，如一年一次或两次的各类专业展览会、交易会和博览会等。这类展示一般要求有固定的展览场地、道具及各种展览设施，有移动式或一次性的特装道具。对在造型和道具的结构规格上有一定的限制，组合式(图 6-3)及充气式的道具使用率较高。

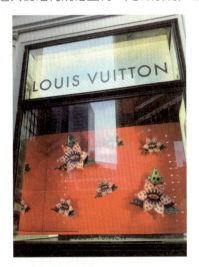

图 6-2　商业橱窗展示　悉尼路易威登专卖店　　图 6-3　组合式展台　墨尔本 acca

3. 巡回展示

即采用巡回的方式开展展示活动。其道具要求不高，展品也比较少，道具比较适合组装及运输，布展和撤展快速，展览场地多在室外。展品陈列道具高度较低，适合摆放和陈列。

4. 长期展示

这类展示多为博物馆及主题性展览馆，一般都有固定的展览场所，使用的道具相对稳定。道具的设计使用是长期的，除了这些活动性展板可以移动外，多数道具如景观造型、场景模拟造型、雕塑造型等都是固定的。其展示道具的设计要求较高，要具有一定的耐久性和安全性等(图 6-4)。

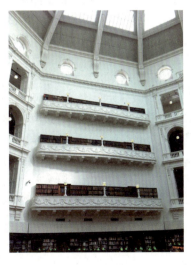

图 6-4　固定式展台　维多利亚州立图书馆

三、展具的设计与使用原则

展具的设计与选用必须体现服务展品，烘托空间氛围的要求。展具的造型、色彩、材质、肌理等方面，必须与展示环境的风格、展示的性质和展品的特点一致。展品的大小和特征决定展具的形式和特点，应结合展品的规格尺寸与展示空间大小进行综合考虑来选择展具。不能盲目地在展具设计上标新立异，使展具喧宾夺主，影响展品展示的效果。

展具的尺度和尺寸设计要符合人体工程学的各项要求，便于观众参观，安全而不使观众产生视觉疲劳。展具的选用要安全，结构坚固安全，造型应简洁，尽量不用复杂线脚、花饰。展具表面所用的材料和色彩要防止眩光产生。

从经济与环保角度考虑，短时间内的展览尽量少用专门设计的特制展具，以方便布展，节省开支，选用标准化的展具，便于组合、拆装、保存、运输，撤展后产生的建材垃圾废料也比较少。

四、展具的设计内容

(一)展架设计

展架是用于支撑固定展板，拼联组合展台、展柜等的骨架，展架也可直接作为构成摊位的隔断、顶棚及发挥其他的功效。

20世纪60年代后，工业、科技、经济的发展促使各项展示活动日益频繁。为适应其发展需要，一些发达国家开始研制和开发各类拆装式和伸缩式的道具，一改传统不能拆装的整体式木结构，充分应用轻质铝锰合金、钢与不锈钢、工程塑料、玻璃钢、特制钢材等新型材料，研制出质轻、强度大、装拆便捷的组合式道具及其他小型零配件。

组合式展架的构成，一般采用标准化和系列化并具有一定模数关系的板材、型材与连接构件组成的骨架体系，其设计科学合理、安全耐用、拆装方便。各项连接构件的公差配合精度高。组合式展架根据需要可任意镶嵌夹固展板、玻璃、裙板而组合构成展台、展柜、隔墙、屏风，并可外加照明器具以及围护栏杆等。

展架可以分为骨架类与陈列类。骨架类是指吊挂、支撑、固定展板、拼接联合展台、展柜等的支撑骨架展具，也是构成展位的隔断、顶棚的支撑造型。外观形象为框架结构。陈列类展架是陈列展品的支架，造型多样化，体量可大可小，形态由单体组合。展架常用的材料有木材、金属、塑料、玻璃以及纺织材料等。按其构成与组合方式，展架体系包括：管(杆)件和连接构件组合的拆装式结构系统；网架和连接构件组合的拆装式结构系统；连接构件夹联展板或其他材质板材的夹联式结构系统；卷曲或伸缩的整体折叠式结构系统。其中管(杆)件拆装式结构系统是使用范围最广、较为普及的展架形式，其常见形式包括以下几点。

1. 脚手架式展架

建筑行业最早使用的脚手架，是以一定长度的圆钢管与铸铁夹结件通过螺栓紧固的结构形式（图 6-5）。

2. 插接组合式展架

种类繁多的多插头的展架形式，最初以带孔的六面体和带孔的 U 字形构件，通过横竖向管件的插接面构成展架，此后发展为多向插头构件，通过插入管件再以螺钉加固而构成展架。然后在此基础上对多向插头进行改良，插头改为带有一定锥度的销，也可以用螺钉将叉形插头胀开，或以弹簧卡子连接锁紧而构成展架（图 6-6）。

图 6-5　脚手架式展架

图 6-6　插接组合式展架

3. 沟槽卡簧式展架

框架为有沟槽的异型合金或复合塑料管材制成。为适应多方需要，垂直框架设有多个沟槽。上下水平方向的框架多为两面开槽，用以夹装展板或玻璃，可构成展台、展柜和展架。若射灯与沟槽配套设计，可随意调节投光的位置、方向和角度。管架两端内设卡簧，用六棱螺丝刀旋紧螺钉，使卡簧钩紧槽边沿而构成展架。

4. 球形节点多向螺栓紧固式展架

最早为 20 世纪 70 年代德国研制生产的称为"MERO"系统的展架。其接头为 18 个棱面螺孔的球形结构，后又增至 21 个棱面。框架采用圆管造型，其两端配有可旋动的螺栓，产生多种

变化组合，可构成展台、展架、网架、格架、楣门框架和隔断等多形式和用途的道具(图6-7)。

5. 合抱节点夹固式展架

如圆管框架结构，使其通过螺栓用合抱式接头进行夹固，并可夹固展板。

6. 拉网展架

拉网展架为可卷曲或伸缩的整体折叠式结构展架，拉网展架有平面展架、弧形展架等。拉网展架由网状支架和贴面平板组成，现场组装与拆卸不需要工具，携带时可将部件拆装到专用的箱包中，运输方便(图6-8)。

图6-7　球形节点多向螺栓紧固式展架

图6-8　拉网展架

7. 套管与插座拼接式展架

以IMI钢焊接成框架构件，用小连接件拼接组合而成。

8. 卡簧锥体节点式展架

如六向节点锥体夹固式展架，可用于镶嵌展板或玻璃而构成各类展具。

9. 卷曲或伸缩的整体折叠式展架

以其质量轻、开合携带便利，适于举办各类流动性强的展示活动。一种是被称为"拉得"的展架，是拆装快捷式组合展架，为整体体缩式结构形式；另一种足被称为"立得立"的展架，为整体折叠式便携式结构，其结构是六向伸缩，体缩节点外形为扁圆形的伞顶结构。每个节点装置若干根轻质合金管，由上至下、由左至右，共32对活动节点。收拢后，可装入方匣或圆桶

内，携带极其方便。打开后，可做格架，吊挂展品或版面(图 6-9)。

图 6-9　整体折叠式展架

(二)展板设计

展板在展示设计中是很重要的展示空间造型部分，展示信息及展品形象都在这空间内，它将直接关系到展示设计的最终效果。展板主要是用以展示版面图文内容和分隔室内空间的平面道具，分为与标准化系列道具相配套的规范化展板和自由式展板两种形式。展板的常用尺寸中，兼做隔墙的展板尺寸一般宽度为 150cm、180cm 或 200cm、250cm，高度为 220cm、240cm、260cm 或 300cm、320cm 不等。可固定在展架上的展板或吊挂式展板尺寸不宜过大，一般采用 90cm×120cm、120cm×120cm、90cm×180cm、120cm×180cm、120cm×240cm 等几种规格。

展板设计应注意与展台展柜和展示空间顶部造型风格的协调统一。展板通常情况下是独立造型，有时也与展台组合造型，展板空间的立面主要由灯饰、灯箱、大型图片、广告展板及艺术装饰造型等元素组合而成为一个整体。

展板的设计制作材料多种多样，有硬质材料、软质材料、复合材料等。特装展示设计时，应该首先对材料、造型、技术、工艺和安全性等做细致的研究论证，要遵循展会的布展要求。另外，为了突出展示设计的特点，在展示设计过程中要对展示活动的整体风格和表现形式、所在展场内的同行业的设计特点有一个全局的把握。

展板分为标准化展板和特制展板。展板造型主要有平面型、弧面型、折面型、组合型等形态，展板组合有平行、垂直、交叉、错位、放射等形式。展板的连接多采用夹接结构。

展板的主要作用是张贴图版和分隔空间，也可作隔墙。以图文为主的展览，多使用展板这种展具，图文内容直接粘贴在展板上，如图 6-10 所示。

图6-10　展板设计　墨尔本 recital centre

展板材料有防火板、金属板、玻璃板、纺织品板、塑料纸板以及各种新型复合材料。

屏风类也可视为展板，屏风按其结构可分为座屏、联屏和插屏等几类，联屏为数片单片连接而成，分为隔绝式和透空式两类。一般屏风的高度为 250～300cm，单片宽度为 90～120cm。

(三)展柜设计

展柜的主要功能是陈列展品，在商业展中展柜是重要的展示道具。它是保护和突出展品的展具，其特点是具有封闭性与保护性。展柜可分为标准化展柜和特制展柜。

展柜设计应注意其使用功能，一般有推拉式、抽屉式、倒拔式等。展柜要求在展品安全的情况下，还要考虑人的观看和拿递商品的需求。固定式展柜设计应该充分利用建筑墙体结构、展板结构、柱子和梁的空间结构，以及展柜的造型与展板及整体展示环境的统一。展柜的色彩、材质及形态等在注重实功能的同时，还要体现出艺术性。一般展柜的尺寸，高在 200～2000mm 之间，净宽平均在 350mm，可视展示的要求确定展柜的具体设计尺寸。

一些展柜与展架结合，在展架的水平或垂直构件处配槽沟或孔眼，通过插装玻璃、防火板等，四周装配玻璃组成。同时根据需要，可在装配好的展柜顶部或侧部设置射灯，并加设遮光装置及散热装置，这种装配的展柜介于标准化展柜与特制展柜之间。

特制展柜的形态多样，如图 6-11 所示。一方面可以根据展品性质，如电子产品、纺织品、机械等各自特性设计制作展柜，以及一些特别设计的体现企业形象的品牌专柜；另一方面，展示珍贵物品的展柜需要特殊处理，如加装防盗报警装置、恒温恒湿装置或特殊的照明装置。

布景箱：是仿真场景的橱窗式展柜，内有各种仿真场景，属于特殊的展柜(图 6-12)。有时将箱体顶部处理为弧形，布景箱在照明设计上要求设计为舞台灯光的形式，一些布景箱还采用多媒体手段展示场景的声音、灯光以及动态演示等。一般将箱体的背部两侧与后部上顶处理成弧形，以增加空间的深远感。通常布景箱的高度为 180～250cm，深度为 90～150cm 或以上，在博物馆陈列中的布景箱一般深度为长度的 1/2 以上，长度可依实际情况而决定。

图 6-11 特制展柜 墨尔本博物馆

图 6-12 布景箱 墨尔本国家澳宝中心

陈列用柜：是保护和突出展品的重要器具，包括展橱、展柜、布景箱、保护罩等。现代商业会展，多应用装配式高展架，在垂直与水平构件上配有槽沟或孔眼，可插装玻璃、复合板、网板等，间距尺度和格架数量可根据陈列需要任意选配调节。

高展柜：若置于室内空间的中央，四周一般需装配玻璃。若置于墙边，只需装配背板，并可根据需要，在其顶部增设筒形射灯，或在侧面设置日光灯管，并需设遮光装置和附设散热装置。

新型拆装式矮展柜：为沟槽式骨架或插接式骨架结构，是在八面槽和四面槽展架结构的基础上，改良开发的结构形式。

(四)展台设计

展台为陈列实物展品的道具。其作用是既可使展品与地面彼此隔离，衬托和保护展品，又可进行组合，起到丰富空间层次的作用。展台的种类按其用途可分为实用型、装饰型两类。根据其造型形式可分为台座类、积木类、套箱类、书写台类和支架类等。若根据制作材料与工艺又可分为木质耐火类、金属类、有机玻璃类和综合类等。

展台是指使展品与地面彼此隔离，同时衬托和保护展品的道具。展台的造型形式多样，它是与展示活动的内容息息相关，小到展品陈列台，大到巨型展台，有些展台还配电控装置。展台按照使用功能分为静态展台和动态展台两种，有些展台可用来陈列展品，也有些展台用来陈设展示物品，除了以上这些情况外，它作为展示环境的空间艺术造型，起到烘托环境的作用。

展台的形态、大小以及组合方法变化丰富，如同搭积木，具有机动性和灵活性。展台可分为台座类、积木类、套箱类、支架类、接待台、服务台以及促销台等。台座类主要用于陈列大型展品以及不适宜在展柜中展出的展品，如雕塑、沙盘、模型、机械设备、汽车等。根据展品的大小和特性，台座类展台有大、中、小类型。展台还可像搭积木一样，若干个展台可以搭建在一起，形成造型以及大小的丰富变化。

展台设计应该严格遵循展示的内容和目标，把握整体风格和造型规律，标准化的展台可以通过设计组合排列，构成系列化的连体造型。小展台具有组装快捷、运输方便、灵活性强的特点。

在造型设计方面，利用立体构成的原理，通过各种材料组合及技术工艺，设计制作出新颖别致的艺术展台造型。通常使用的材料有金属材料、木质材料、复合材料和玻璃材料等。设计制作规格一般在 20～80cm，可视具体情况而定。

1. 台座类

主要用于裸露陈列的较大展品，如雕塑、模型、沙盘、家用电器、机械设备和交通工具等。台座一般高度在 10～40cm，较高的台座一般在 40～80cm，其宽度与长度可根据陈列的具体需要而决定。接待台的造型多样，可以特制，也可标准化生产。

2. 积木类

在商业陈列中被称为"堆码台"，有单位几何型和组合型两类。单位型又分为水平台面和斜坡梯形台面等多种形式；组合型是按照一定的模数关系将多个不同形体或同一形体的积木做不同大小、高矮的展台组合构成。

3. 套箱类

按照一定模数关系制作的系列方形箱体。其特点与积木类的功用基本相同，但其优点在于储运上的方便，尤其适宜于流动性和机动性强的展示陈列。套箱展台是常用的展具，是指按照一定形体关系制作的展具，其共同特征是将图文展示、展品陈列以及顶部灯具安置结合为一体，便于组合，摆放灵活。

4. 支架类

支架类展台指用于吊挂或陈列展品的展具，如各种形式的金属、玻璃、塑料陈列架等，大多应用于展台、展板或展柜内。如各种形式的人体模型，以钢筋与塑料、胶木插件构成的梯形托架，以铅丝或铁丝弯成的小支架以及用有机玻璃或塑料弯折成的小支架等。支架类展台可以根据展品性质进行艺术设计，形式多变。

此外，现代展示的重要特征是着力于在静态环境中创造动态的场面，其有效方法是利用机动性的道具，如旋转展台等，使观众可从固定位置上观赏到展品的不同界面，而实现全方位观察展品的目的。

不同造型形体的展台，给人以不同的视觉心理感受。如正立方体的造型应用最为普遍，给人以端庄、严肃、冷静规矩和安定平稳的感受；三棱体较为活泼、坚实有力；圆柱体给人以热情饱满、完整圆满的感觉等。

案例链接 6-1

万宝龙钟表展馆设计

2013年9月27日，国际著名的奢侈品品牌万宝龙在上海召开了一场别开生面的产品会。

当天的万宝龙展馆活动分为两部分，第一幕用互动表演环节向参观人阐述时间始终在无可挽回地慢慢流逝。第二幕通过舞台表演以瑞士制表秉承传统与开拓的创新精神为主题，讲述了首位取得计时器技术专利的制表大师——尼古拉斯·凯世（Nicolas Rieussec）的传奇故事。这一幕表演以赛马为剧情背景，展示如何颠覆传统的时间记录方法，创造出"时间书写者"，用墨水度量每匹马跨越终点之间的时间分段过程。这场表演完全超越了传统的娱乐形式，实现现场演员与投影动画的互动，以这样特别的方式向大家介绍制表大师尼古拉斯·凯世在1821年发明的计时器始末，惊人地实现了无须重启的多次计时。通过形式多样的音乐、电影、视觉艺术与现场表演阐述手工技艺与高级制表的艺术内涵，令大家沉浸于极具魅惑的感官刺激之中。

值得一提的是在这次亚洲高级钟表展上，万宝龙展台中心（图6-13）设计成了一个全玻璃制成的"舞台"，前侧为开放式，另三侧玻璃环绕，通过

图6-13 万宝龙钟表展馆

影像投射出万宝龙的经典钟表款式与品牌元素，如同飘浮在舞台上的装饰物。在演出表演阶段，丰富的声音与光线效果为中心的玻璃舞台带来栩栩如生的韵律感，现场表演的演员也由此带领人们踏上探索万宝龙制表工艺的内涵之旅。同时，使用透明材质搭建的万宝龙展台，还充分表达了万宝龙此次展览的核心价值：透过表面，揭开万宝龙的艺术内在，从而展示幕后那些一丝不苟创造万宝龙钟表的能工巧匠们。

在此次 2013 "钟表与奇迹" 亚洲高级钟表展上，万宝龙集中展现工匠大师创造出的最新钟表产品，其中 Montblanc 万宝龙其维莱尔 1858 系列的超凡新作——外置框架陀飞轮追针计时腕表 Villeret 1858 ExoTourbillon Rattrapante 首次亮相，明星系列特别款 "Carpe Diem" 全历腕表 Star Special Edition Carpe Diem 也首次发表，这充分地表达了万宝龙对当下每一刻时间的珍惜与专注。

(资料来源：展示设计网)

(五)其他展具及辅助设施设计

其他展具包括护栏、标牌、资料架等。护栏是在展示活动中用来围合一定的空间，指示或引导观众走向，并保护展品的展具设施。护栏分固定式和移动式两类。标牌、资料架的形式多样，可根据具体情况选用。

1. 八棱柱结构

八棱柱是展览常用的标准化结构，八棱柱展示采用八棱柱、球节及杆、板等材料装配组合，犹如"变形金刚"般能组合出造型多变的展示空间，符合展会搭建时间短、安装快的要求，见图 6-14。

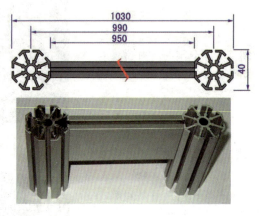

图 6-14 八棱柱结构

2. 桁架结构

桁架是一种框架结构，是在建筑中通常使用的结构，其具有跨度大、结构坚固的特点。工程中由杆件通过焊接、铆接或螺栓连接而成的结构，称为"桁架"。桁架具有足够的强度(即不发生断裂或塑性变形)；具有足够的刚度(即不发生过大的弹性变形)；具有足够的稳定性(即不发生

因平衡形式的突然转变而导致的坍塌)；具有良好的动力学特性(即抗震性)。桁架的组成包括杆件和连接件。

桁架结构形式多样，广泛用于搭建展览展架。从材料上可分为钢质桁架、铝质桁架等，从结构形式上可分为固定桁架、折叠桁架等，如图 6-15 所示。桁架可以根据展示设计的造型结构特征进行组合搭建安装，被广泛地应用到各种展示设计中。

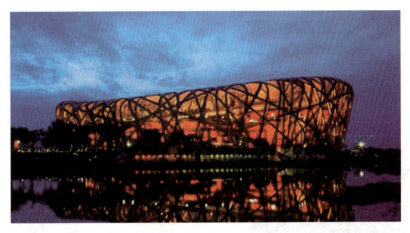

图 6-15 鸟巢的桁架结构

铝质桁架轻巧、灵活、安全，组合、拆装方便；钢质桁架有粗管与细管之分，刚度大，可用作造型宏伟的大跨度骨架结构。固定桁架是桁架中最坚固的一种，可重复利用，分为方管和圆管两种。折叠桁架运输方便，可重复利用，分为方管和圆管两种。

3. 球形节点结构

球形节点结构与原子结构相似。铝合金球的构件上有多个螺孔，四面带槽的铝合金两端可以旋转带有套筒的螺杆，两件连接构成展架。球形节点结构经济实用，可循环使用，拆卸方便自如。球形节点道具可以根据设计要求进行多样变换组合造型。

4. 帐篷式结构

帐篷式结构也是展示设计的一种特殊的道具。其组合结构主要有撑杆、拉索和薄膜材料三个部分。帐篷式结构的特点是结构简单、体量轻、空间效果感强。户外使用时，需采用坚固耐久特殊的撑杆、拉索和薄膜材料，利用其结构特性进行艺术造型。在现代建筑设计中这种形态结构比较常见。

5. 充气结构

采用塑料、涂层织物等制成的充气囊，内部充气后，形成一种充气形体结构(图 6-16)。一般分为构架式充气结构和气承式结构两个类型。其中气承式结构为低版充气体系，整体均匀受力，材料性能得到充分利用，加之气本身质量轻，因此可以立体覆盖大面积的空间。所形成的外形

也具有独特的几何变化，曲面形的连接与延展自如，适合做各种复杂的展示艺术造型。

6. X 展架

X 展架的功能类似于独立展板，材质有铝合金、不锈钢等，支撑结构多样，有可伸缩拆卸的支架，帮助稳定放置，如图 6-17 所示。常用的尺寸规格有 60 cm、80 cm、100 cm、120 cm 宽度。

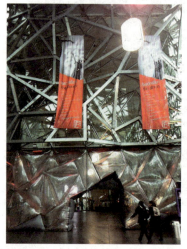

图 6-16　充气结构　墨尔本联邦广场 SBS　　　图 6-17　X 展架

7. 易拉宝

易拉宝的功能与 X 展架相同，但是伸缩、携带更为轻便，有单面和双面两种，可以适应不同场地的要求，如图 6-18 所示。易拉宝的规格多样，常用有 80cm×200cm、60cm×160cm、120cm×200cm 等尺寸规格。

除了以上展具之外，还有一些辅助设施，如会展空间中用以围护陈列展品的栏杆、指引导向的路标、说明标牌以及分散人流的屏风等。

栏杆包括整体固定式和拆装移动式两种。按结构又可分为钩挂式、沟槽滑轨式和柱形滑块连接式等。

钩挂式栏杆：立杆上端配有四个向上弯曲的挂钩，下端为插接式底座，横向连件由两头带套环的绳索或金属、塑料环链所构成。

沟槽滑轨式栏杆：栏杆顶部带有四条垂直圆沟槽的金属插件，底座为 25～30cm 的带榫头的圆盘，中间由宽度为 3.5～4cm，长度为 70cm、80cm、90cm 的圆钢管或塑料管立柱所构成。

柱形滑块轨式栏杆：下端底盘以螺栓与立柱连接，横向联件由

图 6-18　易拉宝

4cm 或 5cm 宽的尼龙织带所构成，故此种形式又称为"绷带式"栏杆。

指引导向的标牌路标，一般高度为 130～170cm，底座可采用圆盘形、三角形、方锥形或十字形等形式，中央主柱可采用各类圆管或方管制作，顶端装配标牌版面。

屏风，分为隔绝式和通透式两种。结构可分为座屏、连屏、插屏和折屏等形式，以 250～300cm 的高度、90～120cm 的单片宽度居多。若按功能分，又可分为迎接屏、序幕屏、标语屏、装饰屏与隔断屏等。

评估练习

1. 展具的设计与使用原则有哪些？
2. 展架有哪些基本形式？

第二节　陈 列 设 计

教学目标

- 了解陈列密度和陈列高度的含义。
- 掌握常规的陈列方式。

陈列设计与展品性质和观众群体的特征密切相关。陈列设计首先需要满足人机工程学有关陈列高度与密度的要求。其次要考虑展品特点，对于大型展品，如汽车、机械，在陈列设计中着重于区域划分；纺织类展品着重于场景化或构成的展品陈列方式；手机等电子产品，常用展柜陈列形式。陈列设计要遵循以人为本，突出展品特性和表现展示主题的原则。

一、陈列的密度与高度

一般会展空间的通道宽度，是按人流股数计算的(每股人流以 60cm 计)，最窄处应能通过 3～5 股人流，最宽处可通行 8～10 股人流。需要环视的展品，周围至少应有 2m 左右宽的通道。低于这些标准，可能会造成人流堵塞，或损坏展品。所以，会展中的陈列设计应注意以下两个方面。

1. 陈列密度

陈列密度是指会展对象所占展示空间的百分比。设计得当的密度，不仅可提高展示的效率，也能使观众在轻松的气氛中观赏展示对象。而过高或过低的密度，都会影响展示的整体效果。过高的密度，容易造成参观人流堵塞，也会使观众感觉疲劳，降低展示的效果；陈列密度过低，则会使会展空间显得空旷。

陈列密度的高低还与展厅的空间跨度、净高有直接的关系，同时也受展示物的视距、展品的陈列高度、展品的大小、展示形式以及不同观众类型等因素影响。展示空间较宽敞时，可使陈列密度稍高，也不显得拥挤；如果展示空间低矮，同样的陈列密度也会显得拥挤。展示对象

的尺寸较大，展示视距又近，也会使人觉得空间拥挤。

 2. 陈列高度

陈列高度是指展品或版面与参观者视线的相对位置。从人体工程学的角度分析，观众对陈列高度的适应受人体有效视角的限制，一般陈列高度不宜超过 350cm，常用的展示高度是 80～250cm 的区域。人体工程学的研究表明，人体的最佳视觉区域是在水平视线高度以上 20cm 及以下 40cm 之间这个 60cm 宽的水平区域。如果以亚洲人一般标准高度 170cm 计，最佳的陈列高度应在 125～185cm，重点展示的对象陈列在此区域内，较易获得良好的效果。

二、陈列方式

陈列方式是对展品进行有序的摆放，陈列方式影响观众接收信息的效率与感受。商业橱窗的陈列方式比展览的陈列方式更加程式化。展览的陈列方式较为灵活机动，可根据展览的性质、要求采用不同的方法，创新的陈列方式能使展览更具有个性，产生耳目一新的展示效果。影响陈列方式选用的主要因素有展品的性能特点、展示空间的大小、展具的形式等。

(一)常规陈列方式

中心陈列法是以整个展示空间或摊位中心为重点区域的陈列方法。将大型或重要展品置于中心位置，其他展品按类别组合陈列于四周的展台、展架上，该陈列方式对于展示主体的表达非常有利，具有突出重点展品的效果。

线型单元陈列法：是根据展示内容和展品的特点，沿参观路线用分区、分段和分组的布置方法来放置展品(图 6-19)。

特写陈列法：是夸张性的陈列方法，为突出重点展品，采用放大的模型、扩张的特写照片(或灯箱片)等进行陈列(图 6-20)。

图 6-19　线型单元陈列

图 6-20　金条的特写陈列　墨尔本老财政厅

开放型陈列法：是让观众或顾客直接参与演示、实地操作、触摸体验展品的陈列方式。开放型陈列法能使观摩、交流、推销和购买等活动在一种活泼、亲切、自由的气氛中进行，是一种展出效果极佳的陈列方式(图6-21)。

图6-21　油画风景展示　墨尔本艺术中心

综合陈列法：是将工艺、功能以及使用等特性相关联的展品进行系列化陈列。

配套陈列法：是根据特定的展示需要，结合展品和其相关的生活方式，并将与之相关的展品陈列在一起。如"厨房用品"陈列或"卧室用品"陈列等相关专题陈列，家具、家用电器等均可以采用样板间的陈列方式。

橱窗的常规陈列方式如下。

场景式：将商品以某种生活情节构成一个场景，容易引起顾客的联想和亲切感。

专题式：以某种类型商品为主题，也可以某种纪念活动、庆典方式或节日为主题，配合相关商品陈列(图6-22)。

系列式：系列产品(同一品牌，不同型号)的统一陈列，能使消费者了解该商品特点和功能。

综合式：小型商店常用的方法，是将各种商品罗列在一起，尽可能丰富地展示出不同质地、不同用途的商品。

图6-22　澳洲百年芭蕾服饰展示

(二)现代构成的展示陈列方式

会展陈列的构成方法,以其陈列的基本形态划分,主要包括吊挂悬置、放置与壁贴等三种主要方法。构成方法的选用,主要取决于展出内容的性能特点、陈列空间、陈列道具和视觉传达效应等因素。

构成陈列法按照构成原理,运用现代构成风格来展现陈列方式,是一种极具现代感的陈列形式。可分为直线构成陈列、曲线构成陈列等方式。

直线构成是对展品采用壁贴的方法进行陈列。构图采用水平线、垂直线,给人以肯定、直率和鲜明的形式美感(图6-23)。

图6-23　旅游纪念品的直线构成　墨尔本水族馆

曲线构成是对较轻薄的展品,采用壁贴或吊挂的方法,采用曲线的构图,给人以轻柔、流畅,富有韵律变化的形式美感。

放射构成是对线型、条状展品,以某一点为中心,分别在其上下、左右、前后布置成各种放射性的构成图案,给人以富有动感和节奏变化的形式美感。

圆形构成是将某种展品以壁贴组合或吊挂的方法,构成圆形图案,使其富有整体装饰美感。

半圆形构成是将同一大类而色彩、型号不同的展品组合配置成半圆或扇形的构成形式,使其具有形式美感和节奏变化。

三角形构成是展品陈列构成正三角形,给人以安全、稳定感;构成直角三角形,具有稳定中的动势感;构成斜三角形,具有动感。

(三)不同类型展品的陈列方式

根据展品的不同类型以及性质,陈列方式可分为吊挂陈列、放置陈列与壁贴陈列三种方法。

吊挂陈列是将展品悬空吊挂的陈列方式,吊挂可分为有背景板与没有背景板两类:有背景

板的吊挂方式,适用于展品为图文平面或轻薄、小型的衣服、纺织品等;没有背景板的吊挂方式,适于展品的立体表现,可从各个角度观看展品(图6-24)。

图6-24　吊挂陈列　悉尼现代艺术馆

放置陈列指展品摆放于展台、展柜、展架的陈列方式,适用于多品种、多尺寸规格的展品。

壁贴陈列是将展品平展或平贴于固定展板的陈列方式,适于需充分展开的展品,如印刷品、衣饰等。壁贴陈列可充分展现展品的质地、肌理、图案花色与色彩。

(四)展示陈列的动态与场景化方式

动态陈列方式改变了展品的静态陈列,增强了展品的吸引力与注目性,激发观众的兴趣,增强信息的传递。常见的动态演示是实演展示,一是利用展品本身的动态演示,如机械生产的动态演示过程以及机器人的表演等,包括性能演示、程序演示、技艺演示等;二是利用电动展具将展品升降、周旋运动;三是观众参与操作或是表演。

场景化陈列方式是指某一时期特定场景或生产、生活场景的模拟再现。场景陈列有两种:一是沙盘模型,是对某一场景的真实模仿与缩微展现(图6-25);二是真实场景,按照生活中的实际情境,利用舞台形式,体现某些特定的场面与情节,使人有身临其境之感。

图6-25　场景化陈列　墨尔本老监狱

评估练习

1. 常规的陈列方式有哪些？
2. 什么是场景化的陈列方式？

第三节 会展创意设计

教学目标

- 了解并掌握会展空间创意的设计法则。
- 知晓创意思维的设计过程。

一、会展空间的创意设计法则

"功能第一"是会展空间设计的基本原则，它要求设计中的一切手段、目的都必须服从于功能。强调这个原则，是因为会展空间必须在短暂的展览期间，给观众留下深刻的视觉印象，并且进行特定商业的推广和主要产品的销售。它不像商店橱窗展示的时间较长，也不像商场的产品陈列可以数量很多。但是也应该指出，这个原则也不是绝对的。形式为功能服务，但缺少了形式的表现力，功能也必然会受到影响。在会展空间创意设计的过程中，我们可以总结出一些基本的法则，概括成"一个原则"和"四个统一"。前者是针对展览的功能与形式关系的原则；后者则是正确处理在会展空间创意设计中必须面对的一些基本矛盾而概括出的基本法则。

(一)"功能第一"的原则

在"功能第一"的原则下，会展空间的布局、结构、造型、色彩等均需围绕着展览的真正目标而展开，即通过展览的形式传达必要的商品或其他信息。设计是要在参展商提供的有限的场地中尽可能地扩张会展空间的商业价值功能，不论参展租用的场地是小型、中型，还是大型的，其面积都要将会展空间设计作为一篇"文章"来做，目的是要将会展空间的商业文章做足，在有限的搭建工程内提升会展空间在展览会的竞争载体功能。设计要按照参展商的要求将这个竞争舞台构建好。在具体的设计过程中，一是要科学地搭建工程结构，既稳固又实用；二是会展空间的结构要合理。例如表现高大的气势，或以细腻的精巧，或以清新朴实等的形式，竭尽全力表达出参展商的商业策略。

在有限的内容中有效地提升企业品牌的社会价值。产品是企业的品牌，企业文化、企业形象更是深层次上的企业品牌，设计师在设计创意中要表现出参展商的企业形象和商业特征。在有限的平面上添加会展空间的时尚、超前消费的引导功能。设计师要充分利用、编排好参展商提供的产品、文字、图片、影像资料等，同时也要调动艺术手段美化版面，使展台的内容能够恰当地配合推出新产品，运用前卫、时尚的创意，大胆地设计新造型，使用新材料和色彩，吸引时尚消费人群。

(二)美观与实用的统一

美观和实用都很重要，但更重要的是美观与实用的结合与统一。在会展空间设计过程中，参展商与设计师常常发生冲突，其实质就是因为在美观与实用关系处理方面的观念不同。因此，首先对会展空间设计的认识要站在相统一的立场上来对待；其次要对功能和实用的理解有所区别，才能真正认识美观和实用相统一的重要性。

美观，讲究的是视觉上的感受。会展空间设计在美观方面的创意，能够充分吸引观众，并给观众留下深刻印象；实用，讲究的是物尽其用。会展空间设计在实用方面的创意，能够充分利用场地，控制成本，甚至能够在有限的费用内得到扩大使用的效果。

会展空间设计创意要达到美观与实用的统一，有着基本的内在规律。在创意设计达到美观的同时，也要充分利用或拓展展览场地的面积、空间，合理地配置展览资源(包括展台制作经费)，以及方便制作、装拆和运输。

设计师对于设计创意，首先必须是整体地思考和规划，在考虑造型、结构美观的同时，也要考虑如何处理好实用的问题。既要在会展空间造型上营造美观的氛围，又要在结构上充分利用每一平方米的面积，拓展场地的展示空间；既充分利用现代材料的美观性，又要在成本控制上做到经济；既在设计上做到有美观的创意，又要在制作上做到易组装和拆卸，适合多次参展。

案例链接 6-2

杭州未来科技城展厅

杭州未来科技城是中组部、国资委确定的全国 4 个未来科技城之一，是第三批国家级海外高层次人才创新创业基地。海创园规划面积 113 平方公里，位于杭州市中心西侧，毗邻杭州西溪国家湿地公园和浙江大学，区位优越、环境优美、资源丰富、空间广阔，是浙江省"十二五"期间重点打造的杭州城西科创产业集聚区的创新极核心基地。

杭州未来科技城展厅位于杭州市余杭区，是凡拓继高要市城市规划展馆之后的又一力作，其最大的亮点是运用了国际领先的数字展示技术，包括四维联动多媒体沙盘、透明液晶信息交互系统、半球幕高沉浸虚拟驾驶系统等，先进的高科技技术令该馆独树一帜。简洁大气的半圆形空间设计，寓意公正、海阔与自由，结合明暗有致的展厅色彩搭配，成为数字化科技与空间艺术设计的完美融合体，成为不可多得的展厅佳作。由于其现代高科技技术的运用，此展厅被评为 2013 年中国十大最具创意展厅之代表(图 6-26)。

图 6-26　杭州未来科技城展厅

(三)艺术与技术的统一

　　会展空间设计中艺术设计与技术之间是相互依赖、相互支撑、密不可分的关系。不论从商业性质来看，还是从现代科学技术的发展来看，或者从展览的现场效果来看，会展空间设计的艺术与技术相统一是必然的。在会展空间设计创意中要正确处理好艺术与技术的关系，既要以工程技术作为展台的基本结构，也要充分运用艺术设计增强展台的感染力；既要使艺术设计成为现代科学技术的表现载体，也要充分运用现代科学技术来支撑艺术设计。

　　会展空间的商业功能定位、先进的现代科学技术、社会大众对审美的追求，促进了会展空间设计的发展，也使艺术和技术相统一成为必然。会展空间的商业功能性质决定了艺术与技术的统一。一是参展商为了在展览这个舞台上富有竞争力，必然要使用一切手段，包括要运用艺术与技术的手段吸引参观者，以获取现场的销售成果；二是会展空间水平的高低也是参展商实力的体现，艺术与技术相结合才能体现出参展商的实力；三是会展空间能否有效控制成本，并且扩大场地的利用率，也要依赖于艺术与技术的结合程度。

　　会展空间设计所涉及的多学科性质决定了艺术与技术的统一。现代会展空间设计创意涉及美术、艺术设计、建筑和室内装潢技术(包括有关建筑结构力学、人体工程学、建筑装潢材料等方面的知识)以及电脑设计软件技术，此外还涉及哲学、社会学、人文学、经济学、心理学、伦理学、生态学、信息科学、系统论等学科的知识。

　　现代技术发展决定了艺术与技术的统一。其表现在：一是会展空间工具的电脑化。设计师除了在设计初期采用手绘的办法外，其余设计过程基本上都是采用电脑软件系统进行设计，艺术设计已经基本上技术化了。二是载体技术的现代化。巨幅视屏、多媒体技术应用、光纤传输等都有在会展空间中出现(图 6-27)。三是制作工艺的先进化。会展空间的制作加工从最简单的艺

术字体和艺术图案放大,到最复杂的安装调试,都已经采用很先进的手段了。四是制作材料的现代化。小到开关控制,大到灯光音响,从最基本的板材、框架,到制作特殊效果的电器设备,现在都已经现代化、专业化了,甚至制作过程中所用的工具,都已经专业化,操作极为方便。因此,设计创意要变成现实,也越来越依赖于现代技术了。

图 6-27 巨幅视屏 悉尼现代艺术馆

现代审美观念决定了艺术与技术的统一。一是人们的审美水平不断提高,对于无论何种类型的展览都掺杂着审美的眼光进行审视,甚至对商业性很强的展台,虽然是为商业贸易前往的,也会从会展空间设计的效果来透视、评估参展商的素质层次。二是艺术设计应用的普遍化,使参展商对会展空间设计的艺术化要求已经形成惯例。这就提高了艺术设计在会展空间设计创意中的地位和普及程度。三是表现手段的多媒体化,使荧屏、影视录像、电脑幻灯、数码影音、局域网、互联网、卫星同步传送等多媒体现代科技设备和手段,成为吸引观众眼球的重要元素,也成为会展空间设计中经常要考虑和使用的重要元素。

(四)局部与整体的统一

局部与整体相分离是设计中经常出现的问题。经常可以看到有的设计局部看来非常巧妙、精致,却与整个会展空间的格调不协调。因此,在设计的构思阶段就要进行整体规划,全面把握系统性的统一,要把每一个局部作为体现整体形象的具体层面,在创意每一个局部分解设计时,也要绝对服从于整体构思规划,做到整体文化氛围、布局、形式和风格等方面的统一。

表现风格统一,即所利用的文化背景内容统一。不同民族、不同时代、不同地域环境等经济、生活、文化背景的会展空间,其局部的装饰表现风格与整体所反映的风格应该是相一致的。

秩序与整体统一,即视觉逻辑排列有序化。会展空间的整体规划将各个局部安排需要符合参观者的心理感受调节和视觉印象规律,避免因局部布局和布置杂乱无章而影响展览功效的现象发生。

二、创意设计思维过程

会展空间设计具有特殊性,会展空间设计的创意思维与其他领域的创意设计思维相比较,既有相同、相近的地方,也有不相同的特点。由于会展空间设计具有前提条件,会给创意思维造成一定的局限和纷乱状态。分析研究这种特殊性,就是要把握住其中的特殊规律,做到掌控自如。设计创意思维过程可以分为"分析、联想、借鉴、思维、表达实验"5个环节。

(一)分析

对参展商所提供的展览素材和所确定的会展空间设计主题进行分析研究。除了在日常生活中积累创意素材外，更主要的是对参展商提供的展览资料、展品特点、展览性质、参观人群等进行分析研究，在参展商规定的要求中提出创意思路。设计者的创意思维往往受制于外界的因素较多，主动性较弱。

(二)联想

对在自然生态和日常生活环境中所见到的形态所产生的创意联想。会展空间设计者在掌握了参展商提供的资料之后，要根据参展商提出的要求进行创意联想，搜索日常生活中经历过的事物和事件，提取与创意相关的素材，为设计创意铺平、延伸、展开思维的空间。

(三)借鉴

从其他领域借鉴对会展空间设计创意思维有启发意义的设计案例，研究其成功独到之处，并结合自身展示设计的场地环境、人文环境等进行研究。但需要注意的是，切不可生搬硬套，否则很容易造成画虎不成反类犬的结果。

(四)思维

设计者的思维是整个展示设计的核心，有什么样的思维就决定了什么样的设计创意、设计形式。往往展示设计师会在若干个设计方案中，挑选出最合理、最适合的方案，从而应用于最终的方案表达。需要特别注意的是，展示设计师应更多地从专业的角度进行方案的设计，如与投资方产生不同的意见，应该用专业的知识与其沟通，从而达到最佳的设计效果。

(五)表达实验

方案确立之后，还需要通过设计表达将最终的效果予以预先呈现，而设计表达又分为概念表达和实物表达。概念表达，是指将设计师头脑中形成的原本不存在的效果，进行纸面化、图形化的表达，主要的表达手段有手绘效果图、电脑效果图等，概念表达具有快速、直观化的效果；实物表达是指设计师制作缩小比例或等比例的实物模型，从概念物化的角度去展示最终的设计效果。

评估练习

1. 会展空间的创意设计法则有哪些？
2. 会展空间设计的创意设计思维过程是什么？

第七章　会展展示设计的表达与技法

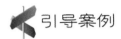引导案例

近年来，随着计算机软件和硬件技术的迅速发展，在展示设计的各个阶段，使用计算机绘图已成为主要手段，尤其是制图部分已经完全替代了繁重的手工绘图，效果图的多媒体表现同样也能够实现模拟真实空间的效果，用三维软件绘制的透视图可以达到摄影作品层级的逼真效果。因为高效性及高仿真性的优势，在设计领域，计算机作图几乎掩盖了手绘的重要性和表现过程。虽然计算机表现已经成为透视图表现的主流，但手绘透视效果图因有其特殊性而不能舍弃。两者之间的关系如同人体摄影与肖像绘画。作为设计创意阶段的必由之路，手工绘制仍然是设计过程中不可缺失的重要环节，因为手与脑直接沟通交换的信息量及效率，要远远超过通过设计软件传递加工的计算机，通过手绘达到对设计的推理和深化，再使用设计软件进行表现和信息传递，必然能够在方案设计的过程中取得事半功倍的效果。

在展示设计的效果表现中，展示平面图表现的内容与建筑平面图不同，建筑平面图只表现空间的分隔，而展示平面图则要表现包括展具在内的所有内容。精细的展示平面图还要表现材质和色彩，对于立面图也有同样的要求。一套完整的展示空间设计方案，应该包括平面图、立面图、透视图、材料样板图和设计说明。简单的项目可以只要平面图和透视图。

(资料来源：计算机绘图软件在环境艺术设计中的运用. 大观周刊，2012(48).)

辩证性思考

1. 会展展示设计的表达方式有哪些？
2. 展示设计制图的要求和规范应注意什么问题？

第一节　设计草图

教学目标

- 认识草图的重要性。
- 掌握手绘效果图的基本方法。

一、草图的作用

对展示设计师来说，手绘的重要性越来越得到了大家的认同，因为手绘是展示设计师表达

情感、表达设计理念、表述方案结果的最直接和有效的"视觉语言"。作为一种工具和技巧,展示设计草图在设计过程中扮演着重要的角色。在方案深化之前,进行草图绘制有多种益处。在把大量的时间和精力投入某个方案深化之前,先把草图呈现给客户,得到大方向上的认可,避免无功而返。草图在一开始画的时候可以是随意的,构想出基本概念,然后考虑元素和布局。在方向被确定之后,画出更详尽的草图对概念进行推敲和深化。草图在设计过程中用途很多,下面列出5种类型的用法。

(一)抓住灵感

通过画草图可以快速记住想法和生成概念。不经意的一个想法,随即用草图进行记录,就像写歌的记录曲调,写诗的记录美言,可抓住转瞬即逝的方案,得到多种展示空间设计备选方案,这也是设计中非常必要的一步。在打开电脑进行制作之前,在纸上画一画能够节省很多时间。虽然在电脑上也可以画草图,但在纸上描绘头脑中的想法却更加及时和快捷(图7-1)。

图 7-1　设计草图

(二)迅速完成布局

画草图可以迅速把想法建构为空间。在展示设计和空间规划中,通过草图绘制可以快速进行空间布局和根据反馈动态不断调整。设计师可以将想法概括性地归纳,用手绘的线条进行速写表现,当然也可以画得更加详细,只要草图足够表现出下一步深化过程中需要继续探讨的元素,而这对设计师的手绘功底是有很高要求的。

(三)与客户沟通的环节

向客户汇报方案不是一蹴而就的,首要的就是汇报设计草图,这会节约大量的设计时间,项目越复杂,就要越早向客户确认,得到客户对进程的认可。如果你打算集中精力完善构想,那么在推进之前,最好确保客户认可你的构想,把草图拿给客户看是设计过程中常用的做法。

(四)探索方案

草图记录了设计过程中的点滴思考,就像写日记一样,是思绪的记录。草图可以用来记录设计日志和探索兴趣点,当然也需要对日志进行整理和归纳。在展示设计活动中,草图也是发现多种选择的手段,往往最优的方案不是首先想到的方案,而是在不断的思考中慢慢提炼出来的。

(五)提炼方案

设计过程的后续阶段必然要提炼深化。得到认可的设计项目,其整体概念和方向一般是合理可行的,但其中某个局部或功能也许存在矛盾或缺乏深入思考。通常这种情形下,会由新一轮的头脑风暴,并通过草图绘画来修正和完善。当然,也有设计师会直接用电脑进行调整,那么就进入了电脑流程。

二、草图的绘制方法

草图绘制所运用的工具范围很广,包括铅笔、钢笔、马克笔、毛笔等。

草图的语言是线,运用线的不同形态、不同排列来组织成一幅幅生动的、有节奏的、充满灵气的快速效果图。草图能锻炼设计师敏锐观察事物、塑造形体和准确表达事物的能力。它能够快速记录设计师头脑中灵感的火花,而设计的灵感部分又是依赖于平常绘制草图所积累的丰富知识。草图更是设计的前期表现,有助于设计师在其基础上深入分析和思考,推敲设计,做出更完美的方案。同时,草图画以其快速、多样的特点,丰富了设计师的语言,提高了设计师的想象力与创造力。

(一)线的运用

草图以线条为最基本的表现形式,如同声音是音乐的语言,线是草图的语言。不同的线条具有不同的个性,这些不同的个性让线有着无限的表现力。线有粗细、曲直、长短变化。线条的组合对画面进行分割,从而形成变化丰富的画面,使画面具有很强的生命力。

1. 表现形体

线的边界性使得可以通过线的组合描绘具象的外形。事物都有其存在的不同形态,要想准确表现空间关系与物体,就应该把握好形体,也就是所谓"画得像"。没有像的形作为依托,再优美的线条、色彩组织也无法准确传达设计意图。设计师应该通过观察和想象正确反映形的大

小、比例、特征以及形与形之间的空间关系。

2. 表现空间

草图可通过线的组织来表现空间感,使空间感更加明确,层次更加丰富。如一般用粗实线表现近景,细线、虚线表现中景。远景用线宜疏,近景用线宜密,疏密线条在画面上形成黑白灰的关系,使画面更生动。

3. 表现材质

线可以通过其组合和方向的变化来表现物体的材料和质感。软的材质用曲线等表示;硬的或平滑的物体用刚挺的细直线来体现;粗糙的材质应该用虚线及笔的侧锋来表示;木纹可以通过对纹理的刻画来表现……表现手法多种多样,.可通过学习速写和线描的方法来领悟线在表现中的质感变化。

(二)画面的组织

1. 对比协调

效果图的表现同其他绘画一样,画面须有主次之分。所谓"虚实相生"即是重点刻画主要对象,对其他事物以及周围环境做弱化的处理以衬托主体物,使画面富有层次感。如画面每一部分都细致刻画,面面俱到,画面就会显得平庸呆板,缺乏生机。视觉中心的呈现往往是通过对画面进行主观的艺术处理来突出某一区域,如虚实对比、构图诱导、重点刻画,从而将观者的注意力引向主体,形成强烈的聚焦感。画面主体的选择要根据草图所解决和探讨的设计问题展开,可以是某个局部结构的造型分析,也可以是针对环境的陈设选择分析,还可以出于突出特定材质的需要。

2. 构图比例

纸面是二维空间,绘画就是在平面二维空间的纸上描绘有三维感觉的展示空间。这就要在限定的纸幅上进行视角和空间布局的构图分配,有关空间的视角选定和空间形式划分便尤为重要。它是在有限范围内找到对空间最佳表现的过程和方法,使画面有明确的空间感和秩序感,通过材料的铺贴和装置的布局在空间中形成节奏感。

3. 黑白关系

黑白属于无彩色,其搭配也因为中性的特点具有永恒性。无论是中国传统绘画还是西方版画、素描,都是以黑、白以及其明度变化的深浅不同的灰色,形成变化,构成层次丰富的画面。草图尤其应精心经营黑与白的关系,可依据光影日照和灯光的照射作用来展现黑白或不同材质本身的深浅固有色来安排。如向光面亮,背阴面暗;羊毛是白色的,煤炭是黑色的……这些通过黑白灰的变化都可以表现其质感的变化。使画面在构图中形成黑白节奏,黑中有白、白中有黑、黑黑白白、相互依存、相互渗透,从而具有秩序美,让画面在黑与白的流转间形成韵律和

节奏。

4. 点、线、面的组合

点、线、面是构成艺术中最基本的元素。点、线、面犹如文章中的字、词、句，在画面中尤为重要。展示空间的丰富性就在于点、线、面的交织，点让面更加具有跳动性和通透感，线让面更加具有流动性和方向感，点的线性排列也具有流动感和秩序性，线的排列构成也具有面的感觉和秩序性。点、线、面的存在是相对的，而非绝对的。它没有大小、形态的界定，只有形与形之间的内在联系与对比关系(图 7-2)。如小的面积相对于大的面积即为点，大的面积相对于小的面积又为面，线亦如此，如图 7-3 所示，如汽车是体块，但相对于大厦则是点，台灯相对于展示空间也是点。对于它们的分析在于比较之中。点、线、面的对比与联系是丰富画面的重要手段，也是设计师在创作中必须考虑的。

图 7-2　点的组合

图 7-3　线的组合

评估练习

1. 草图绘制如何做到画面的丰富性？
2. 什么是画面的对比？

第二节　设 计 制 图

教学目标

- 了解展示设计制图的规范。
- 了解展示设计制图的内容。

一、展示设计制图概述

(一)展示设计制图的定义

展示设计图是展示设计人员用来表达设计思想、传达设计意图的技术文件,是展示装饰施工的依据。展示设计制图就是根据正确的制图理论及方法,按照国家统一的展示制图规范将展示空间六个面上的设计情况在二维图面上表现出来。包括展示平面图、展示顶棚平面图、展示立面图、展示细部节点详图等。建设部颁布的《房屋建筑制图统一标准》(GB/T 50001—2001)和《建筑制图标准》(GB/T 50104—2001)都是展示设计手工制图和电脑制图的依据。

(二)展示设计制图的方式

展示设计制图有手工制图和电脑制图两种方式。手工制图又分为徒手绘制和工具绘制两种方式。手工制图是设计师必须掌握的技能,也是学习 AutoCAD 软件(图 7-4)或其他电脑制图软件的基础。在电脑制图软件普及的当今时代,徒手绘画更是体现设计师职业技能素养和设计能力的重

图 7-4　AutoCAD 软件界面

点。在电脑制图软件未开发和普及之前,手工绘图是传统的制图方式,其虽然可以绘制全部的图纸文件,但是需要花费大量的精力和时间。电脑制图是操作绘图软件在电脑上画出所需图形,并形成相应的图形文件。通过网络或打印机将图形文件传递和输出,形成具体项目的图纸。电脑制图多用于施工图设计阶段。目前手工制图在实际项目制作中已不采用,只是作为学习制图的基础教学内容而存在。

二、展示设计制图的要求和规范

(一)图纸格式

图纸格式包括图幅、图标及会签栏,如图 7-5 所示。图幅即图面的大小。根据国家规范及国际标准纸张的规定,按图面的长和宽的大小确定图幅的等级。展示设计常用的图幅有 A0、A1、A2、A3 及 A4 几种。图标即图纸的图标栏,它包括设计单位名称、工程名称、签字区、图名区及图号区等内容。如今很多设计单位采用自己内部特定的图标格式,但是仍必须包括这几项内

容。会签栏是为各工种负责人审核后签名用的表格，是一种责任制的要求，包括专业、姓名、日期等内容，具体内容根据需要设置。

图 7-5　图纸格式

(二)线型规格

展示设计图主要由各种线条构成，不同的线型表示不同的结构、对象和部位，代表着不同的实体。为了图面能够清晰、准确、美观地表达设计思想，工程实践中采用了一套常用的线型，并规定了它们的使用范围，如图 7-6 所示。在设计制图软件 AutoCAD 中，可以通过"图层"菜单中"线型"、"线宽"选项的设置来选定所需线型。

名称		线型示例	线宽	一般用途
主要线型				
实线	粗	——————	b	螺栓、钢筋线，结构平面布置图中单线结构构件线及钢、木支撑线
	中	——————	$0.5b$	结构平面图中及详图中剖到或可见墙身轮廓线、钢木构件轮廓线
	细	——————	$0.25b$	钢筋混凝土构件的轮廓线、尺寸线，基础平面图中的基础轮廓线
虚线	粗	- - - - - -	b	不可见的钢筋、螺栓线，结构平面布置图中不可见的钢、木支撑线及单线结构构件线
	中	- - - - - -	$0.5b$	结构平面图中不可见的墙身轮廓线及钢、木构件轮廓线
	细	- - - - - -	$0.25b$	基础平面图中管沟轮廓线，不可见的钢筋混凝土构件轮廓线
点划线	粗	—·—·—·—	b	垂直支撑、柱间支撑线
	细	—·—·—·—	$0.25b$	中心线、对称线、定位轴线
双点划线	粗	—··—··—	b	预应力钢筋线
折断线		—/\—	$0.25b$	断开界线
波浪线		～～～	$0.25b$	断开界线

图 7-6　部分线型

(三)标注原则

为了使图纸的标注清晰美观，具有较强的可读性，工程制图中也形成一套规范化的标注程式。下面就具体如何进行标注提出一些具体的标注原则，如图 7-7 所示为标注原则。

图 7-7　标注格式

(1) 尺寸标注应力求准确、清晰、美观大方。同一张图纸中标注风格应保持一致。

(2) 尺寸线应尽量标注在图样轮廓线以外，从内到外依次标注从小到大的尺寸，不能将大尺寸标在内而小尺寸标在外。

(3) 最内一道尺寸线与图样轮廓线之间的距离不应小于 10mm，两道尺寸线之间的距离一般为 7～10mm。

(4) 尺寸界线朝向图样的端头距图样轮廓的距离应不小于 2mm，不宜直接与其相连。

(5) 在图线拥挤的地方，应合理安排尺寸线的位置，但不宜与图线、文字及符号相交，可以考虑将轮廓线用作尺寸界线，但不能作为尺寸线。

(6) 对于连续相同的尺寸，可以采用 "均分" 或 "(EQ)" 字样代替。

(四)说明文字

在一幅完整的图纸中，用图线方式表现得不充分和无法用图线表示的地方，则需要进行文字说明，例如材料名称、构配件名称、构造做法、统计表及图名等。文字说明是图纸内容的重要组成部分。制图规范对文字标注中的字体字号搭配等方面做了一些具体规定，如图 7-8 所示。

(1) 一般原则：字体端正、排列整齐、清晰准确、美观大方、避免过于个性化的文字标注。

(2) 字体的一般标注推荐采用仿宋体，标题可用楷体、隶书、黑体等。

(3) 字的大小、标注的文字高度要适中。同一类型的文字采用同一大小的字。较大的字用于概括标题，较小的字用于说明内容。

(4) 字体及大小的搭配注意体现层次感。

图 7-8 图纸文字说明案例

(五)指示符号

图纸中通常包含以下几种指示符号。

(1) 详图索引符号。展示平面、立面、剖面图中,在需要另设详图表示的部位,标注一个索引符号,以表明该详图的位置,该索引符号即详图索引符号。详图索引符号采用细实线绘制,圆圈直径为10mm。

(2) 引出线。由图样引出一条或多条线段指向文字说明,该线段就是引出线。引出线与水平方向的夹角一般采用0°、30°、45°、60°、90°几种。

(3) 内视符号。在房屋建筑中,一个特定的展示空间领域总用竖向分隔(隔断或墙体)来界定。因此,根据具体情况就有可能绘制一个或多个立面图来表达隔断、墙体及家具、构配件的设计情况。内视符号标注在平面图中,包含视点位置、方向和编号三个信息,建立展示平面图和立面图之间的联系。

(六)材料符号

展示设计制图中经常应用材料符号来表示材料,在无法用图例表示的地方也可采用文字说明。为了便于设计师或施工单位识图,设计过程中将常用的材料符号程式化表示,如图7-9所示。

材料名称	剖面符号	材料名称	剖面符号
金属材料(已有规定剖面符号者除外)		木质胶合板(不分层数)	
线圈绕组元件		基础周围的泥土	
转子、电枢、变压器和电抗器等的迭钢片		混凝土	
非金属材料(已有规定剖面符号者除外)		钢筋混凝土	
型砂、填砂、粉末冶金、砂轮、陶瓷刀片、硬质合金刀片等		砖	
玻璃及供观察用的其他透明材料		格网(筛网、过滤网等)	
木材 纵剖面		液体	
木材 横剖面			

图7-9 部分材料符号

(七)绘图比例

下面列出常用的几种绘图比例,展示设计师应根据实际情况灵活使用。

(1) 平面图:1:50、1:100等。
(2) 立面图:1:20、1:30、1:50、1:100等。
(3) 顶棚图:1:50、1:100等。
(4) 构造详图:1:1、1:2、1:5、1:10、1:20等。

三、展示设计制图的内容

一套完整的展示设计图一般包括平面图、顶棚图、立面图、构造详图和透视图。下面简述各种图纸的概念及内容。

(一)展示平面图

展示平面图是以平行于地面的切面形成的正投影图。展示平面图(图 7-10)中应表达的内容有以下几项。

(1) 墙体、隔断、门窗、各空间大小及布局、家具陈设、人流交通路线、展示绿化等,若不单独绘制地面材料平面图,则应该在平面图中表示地面材料。
(2) 标注各房间尺寸、家具陈设尺寸及布局尺寸,对于复杂的公共建筑,则应标注轴线编号。
(3) 注明地面材料名称及规格。
(4) 注明房间名称、家具名称。
(5) 注明展示地坪标高。
(6) 注明详图索引符号、图例及立面内视符号。
(7) 注明图名和比例。
(8) 若需要辅助文字说明的平面图,要注明文字说明、统计表格等。

(二)展示顶棚图

展示顶棚图是根据顶棚在其下方假想的水平镜面上的正投影绘制而成的镜像投影图。展示顶棚图(图 7-11)中应表达的内容有以下几项。

(1) 顶棚的造型及材料说明。
(2) 顶棚灯具和电器的图例、名称规格等说明。
(3) 顶棚造型尺寸标注、灯具、电器的安装位置标注。
(4) 顶棚标高标注。
(5) 顶棚细部做法的说明。
(6) 详图索引符号、图名、比例等。

会展展示设计

图 7-10 展示平面图

图 7-11 展示顶棚图

(三)展示立面图

以平行于展示墙面的切面将前面部分切去后，剩余部分的正投影图即展示立面图。展示立面图(图7-12)的主要内容有以下几项。

(1) 墙面造型、材质及家具陈设在立面上的正投影图。
(2) 门窗立面及其他装饰元素立面。
(3) 立面各组成部分尺寸、地坪吊顶标高。
(4) 材料名称及细部做法说明。
(5) 详图索引符号、图名、比例等。

(四)构造详图

为了反映设计内容和细部做法，多以剖面图的方式表达局部剖开后的情况，这就是构造详图。构造详图(图7-13)所表达的内容有以下几项。

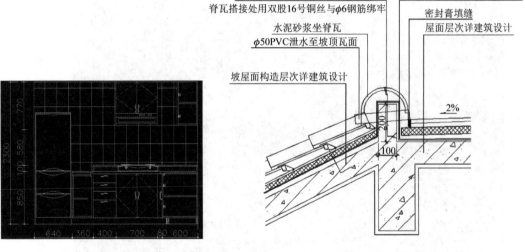

图7-12　展示立面图　　　　图7-13　构造详图

(1) 以剖面图的绘制方法绘制出各材料断面、构配件断面及其相互关系。
(2) 用细线表示出剖视方向上看到的部位轮廓及相互关系。
(3) 标出材料断面图例。
(4) 用指引线标出构造层次的材料名称及做法。
(5) 标出其他构造做法。
(6) 标注各部分尺寸。
(7) 标注详图编号和比例。

(五)透视图

透视图是根据透视原理在平面上绘制出能够反映三维空间效果的图形，它与人眼的视觉空间感受相似。展示设计透视的传统分类有一点透视(图7-14)、两点(成角)透视(图7-15)、散点透视(平行透视)(图7-16)、轴测图(图7-17)四种。当然，现在的科学观点是透视就是透视，不应分为一点或散点，散点就不是透视了。透视图可以手工绘制，也可以应用三维软件绘制。它能直观表达设计思想和效果，故也称作效果图，是一个完整的设计方案不可缺少的部分。

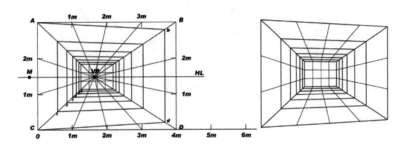

图7-14 一点透视

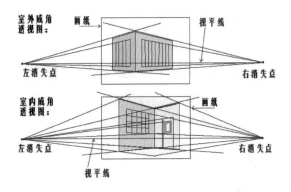

图7-15 两点透视

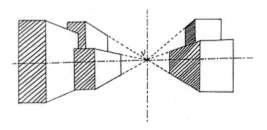

图7-16 平行透视

图 7-17　轴测图

评估练习

1. 设计制图为什么要体现规范性和程式性？
2. 一点透视与两点透视有何异同？

第三节　手绘效果图

教学目标

- 认识手绘效果图的基本工具。
- 掌握手绘效果图的基本方法。

一、手绘效果图的工具

手绘效果图所使用的工具如下。

(1) 绘图铅笔是最常用的绘画工具，在手绘过程中，绘图铅笔占据了一个重要角色。我们在练习和设计表现中常用的是 2B 型号的普通铅笔。普通铅笔一般分为从 6H—6B 十三种型号：HB 型为中性；H—6H 型号为"硬性"铅笔；B—6B 型号称为"软性"铅笔。铅笔杆上 B、H 标记是用来表示铅笔芯的粗细、软硬和颜色深浅；各种铅笔 B、H 的数值不同，B 越多笔芯越粗、越软、颜色越深，H 越多笔芯越细、越硬、颜色越浅。

(2) 除铅笔之外，绘图笔主要还包括针管笔(见图 7-18)、勾线笔、签字笔等黑色炭素类笔。这类笔的差别在于笔头的粗细，常见型号为 0.1—1.0。我们在实际练习和设计表现中通常选择

0.1、0.3、0.5 型号的一次性(油性)勾线绘图笔。

图 7-18　针管笔

（3）在黑白渲染、水彩表现以及透明水色表现中，我们还要用到毛笔类的工具，常用的有"大白云"、"中白云"、"小白云"、"叶筋"、"小红毛"，以及排刷、板刷。水粉笔和油画笔也可用于手绘表现。

（4）彩色铅笔在手绘表现中起了很重要的作用。无论是对概念方案、草图绘制还是成品效果图，它都不失为一种操作简便且效果突出的优秀画具。我们可以选购从 18—48 色之间的任意类型和品牌的彩色铅笔，其中也包括"水溶性"的彩色铅笔。

（5）马克笔是各类专业手绘表现中最常用的工具之一，其种类主要分为油性和水性两种。在练习阶段我们一般选择价格相对便宜的水性马克笔。水性马克笔有丰富的颜色分类，还可以单支选购。购买时，根据个人情况最好储备 20 种以上，并以灰色调为首选，不要选择过多艳丽的颜色。马克笔如图 7-19 所示。

（6）除上述几种常用手绘工具外，有时由于实际情况需要，还有可能用到其他种类的笔。如炭笔、炭条与炭精棒、色粉笔、水彩笔等。这些笔只是偶尔被用在一些特殊手绘表现上，本书不进行详细讲授，可以根据个人兴趣爱好选购这些特殊的工具进行尝试性表现。

图 7-19　马克笔

（7）一般在非正规的手绘表现中，我们最常用的纸是 A4 和 A3 大小的普通复印纸。这种纸的质地适合铅笔和绘图笔等大多数工具，价格又比较便宜，最适合在练习阶段使用。

（8）拷贝纸是一种非常薄的半透明纸张，通常被设计师用来绘制和修改方案。拷贝纸对各种笔的反应都很明显，绘制草稿清晰并有利于反复修改和调整，还可以反复折叠，对设计创作过程也具有参考、比较、记录和保存的重要意义。

（9）硫酸纸是传统的专用绘图纸，用于画稿与方案的修改和调整。与拷贝纸相比，硫酸纸比较正规，因为它比较厚而且平整，不易损坏。但是由于表面质地过于光滑，对铅笔笔触不太敏感，所以最好使用绘图笔。在手绘学习过程中，硫酸纸是作"拓图"练习最理想的纸张。

(10) 绘图纸是一种质地较厚的绘图专用纸，表面比较光滑平整，也是设计工作中常用的纸张类型。在手绘表现中，我们可以用它来替代素描纸进行黑白画、彩色铅笔以及马克笔等形式的表现。

(11) 水彩纸是水彩绘画的专用纸。在手绘表现中，由于它的厚度和粗糙的质地具备了良好的吸水性能，所以它不仅适合水彩表现，也同样适合黑白渲染、透明水色表现以及马克笔表现。在选购时应特别注意不要与"水粉纸"相混淆。

(12) 彩色喷墨打印纸正反两面颜色不同，它的基本特性是吸墨速度快、墨滴不扩散，保存性好；画面有一定耐水性、耐光性，在展示或室外都有一定的保存性及牢度；不易划伤、无静电，有一定滑度、耐弯曲、耐折伸。彩色喷墨打印纸的表面质地非常光滑，能够体现比较鲜亮的着色效果，所以比较适合透明水色的表现。不同品牌的纸各有优劣，在选购时要根据个人习惯进行选择。

(13) 水彩是手绘表现中最有代表性也是最常见的一种颜料。我们在绘画时应该购置一盒至少18色的水彩颜料(见图7-20)。

图 7-20　水彩颜料

透明水色是一种特殊的浓缩颜料，也常被应用于手绘表现中。目前美术用品商店都可以买到这种颜料，有大、小两种形式的品牌包装，色彩数量为12色。

(14) 杂项。尺规、刀、修正液、橡皮、调色盘、盛水工具、面板、小毛巾等都被归为杂项。虽然手绘应以徒手形式为根本，但在训练和表现中也时常需要一些尺规的辅助，以使画面中的透视以及形体更加准确，在实际表现中尺规辅助有时也可以在一定程度上提高工作效率。常用的工具有直尺(60cm)、丁字尺(60cm)、三角板、曲线板(或蛇尺)、圆规(或圆模板)等。不要忘记展示设计师最重要的贴身工具是比例尺，橡皮也是必备的工具。但我们用的不是素描绘画中的"可塑橡皮"，而是普通的白橡皮，因为橡皮的使用也有其独特的技法。调色盘的最佳选择是瓷质纯白色的无纹样餐盘，并按大、小号各准备几个。小盆或小塑料桶等盛水工具用来涮笔。小毛巾用作擦笔，也可以用其他吸水性好的棉布代替，涮笔后在布上抹一抹，以吸除笔头多余的

水分。

二、手绘效果图的技法

展示设计表现技法种类很多，应根据客观条件和个人的能力及习惯选择合适的表现技法。下面分别介绍几种常用的技法。

1. 铅笔技法

铅笔在绘画中是最常用最普遍的一种工具，在展示效果图中，我们要学会根据对象的形状、质地等特征有规律地组织、排列线条，学会利用其他辅助工具画出理想的效果。效果图的用笔不要过多地反复修改，必须做到胸有成竹、意在笔先，并对各个物体的用笔方向、明暗深浅事先有一个基本计划。在作图过程中，明暗对比是从浅到深逐步加深的，但步骤也不宜过多，两三遍即可，有的地方能一次到位最好。铅笔画如图 7-21 所示。

图 7-21　铅笔画

一般选用 4B 左右的铅笔来作图，尽量少用橡皮擦。铅笔线条分徒手线和工具线两类。徒手线生动，用力微妙，可表现复杂、柔软的物体；工具线规则、单纯，宜于表现大块面和平整、光滑的物体。涂色时为了保持用笔的力度感、轻快性，又不破坏图形的轮廓，可利用直尺、曲线尺和大拇指进行遮挡，必要时可刻出纸样进行遮挡。图纸上已画过的软铅笔的铅粉容易被擦去，故须保护，须学会利用小手指撑住画面来画线，或者利用纸片遮挡已画过的画面。水溶性彩色铅笔可发挥溶水的特点，用水涂色能取得浸润感，也可用手指或纸擦抹出柔和的效果。

2. 马克笔技法

马克笔以其色彩丰富、着色简便、风格豪放和绘图快捷，受到世界范围内设计师的普遍喜爱。马克笔笔头分扁头和圆头两种，扁头正面与侧面上色宽窄不一，运笔时可发挥其形状特征，构成自己特有的风格。马克笔上色后不易修改，一般应先浅后深，上色时不用将色铺满画面，有重点地进行局部刻画，画面会显得更为轻快、生动。马克笔的同色叠加会显得更深，多次叠

加则无明显效果,且容易弄脏颜色。马克笔的运笔排线与铅笔画一样,也分徒手和工具两类,应根据不同场景与物体形态、质地、表现风格来选用。水性马克笔修改时可用毛笔蘸水洗淡,油性马克笔则可用笔或棉球头蘸甲苯洗去或洗淡。马克笔笔法、趣味令人喜爱,利用油画笔和水粉笔蘸上水彩颜料,利用靠尺运笔,也能获得马克笔的某些趣味。

马克笔画如图 7-22 所示。

图 7-22　马克笔画

3. 钢笔画技法

钢笔是画线的理想工具,能发挥各种形状的笔尖的特点,利用线的排列与组织来塑造形体的明暗,追求虚实变化的空间效果,也可针对不同质地采用相应的线性组织,以区别刚、柔、粗、细。还可按照空间界面转折和形象结构关系来组织各个方向与疏密的变化,以达到画面表现上的层次感、空间感、质感、量感,以及形式上的节奏感和韵律感。钢笔画如图 7-23 所示。

4. 水彩画技法

水彩渲染是效果图绘画中常用的一种技法,水彩表现要求底稿图形准确、清晰,讲究纸和笔上含水量的多少,即画面色彩的浓淡、空间的虚实、笔触的趣味都有赖于对水分的把握。上色程序一般是由浅到深,由远及近,亮部与高光区要预先留出。大面积的地方涂色时颜料调配宜多不宜少,色相总趋势要基本准确,反差过大的颜色多次重复容易变脏。水彩渲染常用退晕、叠加与平涂三种技法。退晕法要倾斜画板,首笔平涂后趁湿在下方用水或加色使之产生渐变(变浅或变深),形成渐弱和渐强的效果。退晕过程多环形运笔,遇到积水、积色须将笔挤干再逐渐

吸去。叠加法则是把画板平置，分好明暗光影界面，用同一浓淡的色平涂，留浅画深，干透再画，逐层叠加，可取得同一色彩不同层面变化的效果。平涂法须画板略有斜度，水平运笔和垂直运笔，趁湿衔接笔触，可取得均匀整洁的效果。目前展示效果图中钢笔淡彩的效果图较为普遍，它是将水彩技法与钢笔技法相结合，发挥各自优点，颇具简捷、明快、生动的艺术效果。

水彩画如图 7-24 所示。

图 7-23　钢笔画

图 7-24　水彩画

5. 水粉画技法

水粉画是各类效果图表现技法中运用最为普遍的一种。其表现技法大致分干、湿两种画法，或者干湿两种画法相结合使用。

湿画法是指图纸上先涂清水后着色，或者指调和颜料时用水较多，适用于表现大面积的底色(如墙面或地面等)或表现颜色之间的衔接、浸润的地方。湿画时须注意底色容易泛起的现象，容易产生粉、脏、灰的效果。如果出现这种现象，最好将不满意的颜色用笔蘸水洗去，干后重画，重画的颜色应稍厚，有一定的覆盖性。干画法并非不用水，只是水分较少、颜色较厚而已。其特点是画面笔触清晰肯定，色泽饱和、明快，形象描绘具体深入。但如果处理不当，笔触过于凌乱，也会破坏画面的空间和整体感。水粉颜色具有较好的覆盖力，易于修改，不过对于玫瑰红或紫罗兰色为底色的部分不易覆盖，所以，应将其清洗干净重新上色，否则其红紫味的底色总是要泛上来的。水粉颜色的深浅存在着干湿变化较大的现象，一般情况下，深和鲜的颜色干透后会感觉浅和灰一些。在进行局部修改和画面调整时，可用清水将局部四周润湿，再做比较调整。在展示效果图实践中往往是干湿、厚薄综合运用。从有利于修改调整、有利于深入表现的绘图程序来看，宁薄勿厚是可取的。具体来讲，大面积宜薄，局部可厚，远景宜薄，前景可厚，准备使用鸭嘴笔压线的地方宜薄，局部亮度、艳度高的地方可厚。从上色的顺序看，宜先画薄再加厚。水粉画如图7-25所示。

图 7-25　水粉画

6. 色粉笔画技法

色粉笔画使用方便、色彩淡雅、对比柔和、情调温馨，对于卧室、客厅、书房等的表现以及展示墙面明暗的退晕和局部灯光的处理均能发挥其优势。色粉笔色彩也较为丰富，不足之处是不够明快且缺少深色，可配合木炭铅笔或马克笔作画，若是以深灰色色纸为基调，更能显现出粉彩的魅力。

色粉笔画作图的程序是先用木炭铅笔或马克笔在色纸上画出展示设计的素描效果图，明暗、体积均须充分，暗部深色一定画够，宁可过之，不可不及。素描关系完成后先在受光面着色，类似彩色铅笔，可作局部遮挡，一次上色粉不宜过厚，对大面积变化可用手指或布头抹匀，精细部位则最好使用尖状的纸擦笔擦抹，这样既可处理好色彩的退晕变化，又能增强色粉在纸上的附着力。画面大效果出来后只需在暗部提一点反光即可。画面不要将粉色上得太多、太宽，要善于利用色纸的底色。因而事先应按设计内容、气氛选好基调合适的色纸。画完成后最好用

固定液喷罩画面,以便于保存。色粉笔画如图 7-26 所示。

7. 喷笔画技法

喷笔技法是通过气泵(图 7-27)的压力将笔内的颜色喷射到画面上,其存在形态主要是排除被遮盖纸张区域的形状。喷绘制作的过程是喷与绘相结合,对于一些物体的细部和花草、人物的表现是借助其他画笔来描绘的。画面效果细腻、明暗过渡柔和、色彩变化微妙且逼真。喷绘的操作是"熟能生巧"的过程,要完成一幅高质量的喷绘作品,不仅需要对喷绘工具的合理使用,而且还是喷绘技巧的体现。

喷绘技法常表现的地方为大面积色彩的均匀变化;表现曲面、球体明暗的自然过渡;表现光滑的地面及其倒影;表现玻璃、金属、皮革的质感;表现对灯和光的感觉等。喷绘画面的程序要先浅后深,留浅喷深,先喷大面、后绘细节;色彩处理力求单纯,在统一中找出变化,不宜在变化中求统一;多注重画面大色块的对比与调和,少注意单体的冷暖变化;强调中央主体内容的明暗对比,削弱周围空间界面及配景的黑白反差。物体转折处的高光和灯光处理要放在最后阶段进行。高光不要一律白色,应与物体固有的色相和在空间里的远近以及与光源的距离相适合。喷光感效果时,不要见灯就点,只点几处重点光源,远处灯光不点为好。喷笔使用的专用颜料务必搅匀,以免堵笔,喷出的颜料在纸上呈半透明状。铅笔底稿要求线条轮廓准确清晰,不要有废线。喷笔画的修改必须谨慎,大面积修改最好洗去重喷(一般来说,洗过的地方也会留下痕迹,故重新喷色的地方最好将颜料调稀一点,一遍干透后再喷第二遍)或者可不洗,直接在原形上用笔改色,改后再用喷笔喷相邻的色彩。喷笔画如图 7-28 所示。

图 7-26 色粉笔画

图 7-27 喷笔工具

图 7-28 喷笔画

三、手绘效果图元素的表现

展示效果图中涉及各种装饰材料和家具陈设等,它们在效果图的构成中处于十分重要的位置,直接影响效果图的真实性与艺术性,在绘画中应将材质的手绘表现作为重点进行准确、细致、深入的刻画,从而体现不同材质的特质。

(一)砖石的表现

抛光石材质地坚硬,表面光滑,色彩沉着、稳重,纹理自然变化呈龟裂状或发散流散状,深浅不规律交错,有的还是点状花纹,如图 7-29 所示。

图 7-29　砖石的表现

涂刷红砖底色不可太匀,必须有意保留斜射光影笔触,用鸭嘴笔按顺序排列画出砖缝深色阴影线,然后在缝线下方和侧方画受光亮线,最后可在砖面上散布一些凹点,表示泥土制品的粗糙感。

卵石墙以黑灰色为主,再配以其他色彩的灰色,强调卵石砌入墙体后椭圆形的立体感。高光、反光及阴影的刻画必不可少,光影线应随卵石凸出而起伏。

条石墙外形较为方整,略显残缺,石质粗糙而带有凿痕,色彩分青灰、红灰、黄灰等色,石缝不必太整齐,可用狼毫描笔颤抖勾画。

砌石片墙以自然石片堆砌,砌灰不露,石片之间缝隙尤为明显,宽窄不等,石片端头参差尖锐。根据以上特点,上色时用笔应粗犷,不规则,以显自然情趣。

五彩石片墙比自然石片稍为规则,大多经加工选形后砌筑,形状、大小、长短、横竖组合,错落有致。上色时,注意色彩要有所变化。石片之间分凸凹勾缝两类,凸缝影子在缝灰之下,凹缝影子在缝灰之上。利用花岗石(大理石)的边角废料贴石片墙的表现方法与五彩石片墙基本

相似。

釉面砖墙是一种机械化生产的装饰材料，尺寸、色彩均比较规范，表现时须注意整体色彩的单纯，墙面可用整齐的笔触画出光影效果，用鸭嘴笔表现凹缝较为得当，近景刻画可拉出高光亮线。

(二)木材的表现

木材使用最为普遍，其加工容易，纹理自然而细腻，与油漆结合可产生不同深浅、不同光泽的色彩效果。

效果图中不同木纹的刻画(图 7-30)要注意特征性。

图 7-30　木纹的表现

(1) 树结状是以一个树结开头，沿树结做螺旋放射状线条，线条从头至尾不间断。

(2) 平板状是线条曲折变而流畅，排列疏密变化节奏感强，在适当的地方做抖线描绘。 木材的颜色因染色、油漆可发生异变，根据多数情况可大致归纳为偏黑褐，如核桃木、紫檀木，偏枣红如红木，偏黄褐如樟木、柚木，偏乳白如橡木、银杏木等。

(3) 木企口板墙(均用马克笔加淡水彩绘成)的绘制中，轮廓线靠直尺画出，画木板底色也可利用直尺留出部分高光，用棕色马克笔画出木纹，并对部分木板叠加上色加重颜色，打破单调感，最后画出各板线下边的深影，以加强立体感，再用直尺拉出由实渐虚的光影线，把横向的板条连贯起来增强整体性。

(4) 原木板墙的绘制中，使用徒手勾画轮廓线，并略有起伏，上底色时注意半曲面体的受、背光的明暗深浅点缀树结，加重明暗交界线和木条下的阴影线，并衬出反光，强调木头前端的弧形木纹，随原木曲面起伏拉出光影线。原木板墙所展现的效果具有原生态情趣，刻画用笔要粗犷、大方，走向潇洒。

(三)金属(不锈钢、铜、铝)的表现

金属的表现要了解以下几个要点。

(1) 普通不锈钢表面反光和反映色彩较明显,仅在受光面与反射面之间的区域略显本色(各类中性灰色),抛光金属几乎全部反映环境色彩。为了显示本身形体的存在,作图时可适当地、概念性地表现金属自身的基本色相(如灰白、金黄)以及形体的明暗(图 7-31)。

图 7-31　金属的表现

(2) 金属材料的基本加工件形体为平板、球体、圆管与方管等几何形,表面变化微妙,受光面明暗的强弱反差极大,并具有闪烁变幻的动感,绘画中用笔不可太死,退晕渐变的笔触和枯笔的快擦能产生金属效果,须特别注意形体转折处、明暗交界处和高光部位的夸张处理。

(3) 金属材质硬实,为了表现其硬度,最好借助靠尺拉出利落的笔触(如使用喷笔),也可利用垫高靠尺稳定握笔手势,对曲面、球面形状的用笔也要求果断、流畅。

(4) 抛光金属柱体上的灯光反映及环境物体在柱体上的影像变形有其自身的特点,平时要加强观察与分析,找出上、下、左、右景物的变形规律。

(四)玻璃与镜面的表现

玻璃与镜面都属于同一基本材质,只是镜面加了水银涂层后呈照影效果。表面特征则有透明与不透明的差别,对光的反应也都十分敏感和平整光滑。展示效果图中的玻璃与镜面的表现用笔比较接近,主要差别是对光与影的描绘上。

(五)皮革制品的表现

展示大量的沙发、椅垫、靠背为皮革制品,面质紧密、柔软、有光泽,表现时根据不同的造型、松紧程度运用笔触,如图 7-32 所示。

图 7-32 皮革的表现

(六)灯具及光影的表现

几乎所有展示效果图都离不开灯与光的刻画。灯具的样式及其表现效果的好坏直接影响整个展示设计的格调、档次。特别是吊灯、顶灯，往往都是处于画面特别显眼的地方，舞厅、卡拉 OK 厅的各色光束是创造环境氛围必不可少的条件。卧室或书房里的局部光源更能体现小环境的温馨。灯光的表现主要借助于明暗对比，重点灯光的背景可有意处理得更深一些。灯具本身刻画不必过于精细，大多处于背光，要利用自身的暗来衬托光的亮度。光与影相辅相成，影的形态要随空间界面的折转而折转，影的形象要与物体外形相吻合。一般情况下，顶光的影子直落，侧光的影子斜落，舞厅里多组射光的影子向四周扩散，斜而长，呈放射状。发光源的光感处理除了靠较深的背景衬托外，还可借助喷笔的特殊功效进行点喷(用牙刷进行局部喷弹也有近似效果)，还可在光源处厚点白色并向四方画十字形发射线。

(七)绿植的表现

为了使展示环境焕发生机，摆脱过多的人工性，将室外生长的绿叶植物与花草引入展示空

间已是展示设计普遍采用的方法。设计上它们是主体的点缀和陪衬，在画面构图上起着平衡画面空间重力的作用。比如在展柜近处的一个沙发靠背旁伸出一些叶子或婀娜多姿的凤尾竹，既增添了展示的自然情趣，又起到了压角、收头、松动画面的效果。由于植物构成较为零碎，形态变化也难掌握，虽然是配景，但常居于画面前端，因此用笔处理欠妥会破坏整幅画的效果。所以，植物的表现要采用半角或一边，避免全貌的展示手段。

(八)陈设小品的表现

陈设小品主要是指展示墙上的饰物，如书画、壁挂、时钟，案头摆设的花瓶、古董、鱼缸、水杯等，这些物品能够体现设计的情趣，在营造展示环境氛围方面起到画龙点睛的作用。其表现在具体处理上应简单明了，着笔不多又能体现其质感和韵味，要在静物写生基本功练习的基础上，强调概括表现的能力。

(九)人物速写

展示效果图需要点缀人物以显示展示环境的规模、功能与气氛，比如较大展示空间的效果图，画面中央往往比较空旷，若加上参与展会的宾客后则气氛立刻活跃，并增强了画面构图中心的分量。然而，人物的出现只是一种点缀，不可画得过多，以免遮蔽了设计的主体造型。一般在中、远景地方画上一些与场景相适应的人物，讲究比例的准确，不必刻画面部和服装细节。如果近景需要画人时，要有利于画面构图，虽然可以刻画面部，但不必有过分的表情，服饰及色彩也不必过分鲜艳，以免喧宾夺主。要想画好人物，必须对人体的结构、动态与比例作进一步的了解，如图 7-33 所示。

图 7-33　人物写生

(1) 头部有骨骼和肌肉，头部是形似圆球体和立方体之间的复合体，可用一个较长的六面体来概括。"三庭五眼"是一般人面部的比例，也就是从发际线到眉弓再到鼻子底部最后到下巴的距离是三等分的，两眼之间的距离是一个眼的宽度，眼外侧到耳外侧是一个眼的距离。

(2) 头部的外形特征各不相同，有的方一些有的圆一些，有的长一些有的短一些，传统的画

里用甲、由、申、田、目、国、用、风八个字形来概括。面部的表情很丰富，是人的情绪与心理活动在面部的体现，一般概括为喜、怒、哀、乐四种。但人的表情变化往往是十分微妙的，需要我们细心地观察和体会。

(3) 人体由骨骼和肌肉构成，骨骼起到支撑人体的支架作用，肌肉通过筋腱把骨骼和各部位连接起来并产生运动，对人体外形有很大的影响。人体可分为头部、胸部、臀部和四肢几个部分。人体的比例通常以头的长度为标准来确定全身的高度，成年男女一般身高是七个半头高，小孩体型的特点是头大、下肢短、上身略长。

(4) 人物动态速写首先是熟悉和了解人体的解剖结构、运动规律，其次是了解人的不同形象特征、心态变化，这样才能抓住人物动态的典型瞬间，选择入画的最佳角度，把握住生动的姿态。利用动势的主线和支线来观察、分析人体的动态，主线是躯干和下肢的动势，支线是上肢的变化，注意重心的位置。用实线和虚线表现衣着和人体关系。衣着贴体的部位用实线，不贴体的部位用虚线。实线表现人体结构和动势特征，要画准；画虚线可根据动势给予夸张。要抓住典型瞬间，用理解和记忆加以完善。

(十)透视角度的选择

透视角度是给观者提供科学的观赏视点，让观者直观感受到设计最美的一面。展示效果图画面的透视角度要根据展示设计的内容和要求以及空间形态的特征进行选择。一个适合的角度既能突出重点，清楚地表达设计构思，又能在艺术构图方面避免单调。从不同的角度观看同一空间的布置，会产生完全不同的效果。因此，在正式绘制之前，应多选择几个角度或视点，勾画数幅小草稿，从中选择最佳视角画成正式图。

(十一)光与影

物体在光的照射下会产生阴影，展示效果图的立体感、空间感均离不开对阴影的刻画。阴影的形状都具备物体自身的基本形态特征，同时又与地面环境保持一致。在透视作图时必须综合考虑光、物、影这三者之间的联系。

(1) 人工光是指人造的光源，如灯光、烛光、火炬等，其光投射于物体，产生向外辐射状光线。自然光是指自然界的光源如太阳等，人们感受不到它的发散传播，只能感觉它是一种平行光线。

(2) 阴影的透视绘画方法同于基本物体的透视绘制。在比较重要、精细的效果图中，对阴影形状的要求也是严格的，须认真按作图步骤进行，在快速表现的效果图中也是如此。一般是凭借对透视法则的熟悉和感觉上的基本准确进行作图，有时为了某些表面效果的需要，在不违背真实原则的基础上更好地突出重点场景，有意识地适度扩延或者收缩阴影的面积、增强或者削弱阴影的明暗对比程度也是可以的。当然，要能准确地把握住这一点，必须对各种光源条件、物体投影的规律有所了解，要在长期的生活与绘图实践中观察、分析、总结、记忆各种光源、各种形态和各种环境条件下的光影变化，以便能快速准确地画出理想的光影效果。

四、手绘效果图的作图程序

(一)水粉、水彩效果图的作图程序

水粉、水彩效果图的作用程序如下。

(1) 将绘图纸张裱糊在画板上，按照透视原理描画上铅笔稿或者通过复印纸拷贝底稿。

(2) 用大号排刷迅速刷出画面的基本色调，可用平涂法、退晕渐变法表现光影的渐变和色彩的虚实。其中的偶然笔触效果也可巧用，以体现某些物体的肌理效果和地面倒影的感觉。

(3) 整体基调刷完成后即可区分展示天花、地面及三个墙面的关系，以色彩的冷暖及明暗来体现展示的空间与景深。基本原则是地面明度应比天花暗，需要虚化的墙面比需要强调的暗。

(4) 整体氛围营造结束后，开始绘制展示物体的阴影及暗部。这部分颜色较深但又不可过死，要注意反光及环境色的表现。

(5) 重点刻画受光的立面。物体明暗的变化受多种光的照射而有所区别，强调与画面基调的对比与协调的处理。完成主体内容的表现后再进行各种小型的陈设及绿地乃至人物的点缀，这些景物对创造理想的环境气氛十分重要，也是活跃画面色彩、调整画面均衡的一种手段。

(6) 整理画面。可用白色亮线强调凸形的转折，用较深的类似色线修整过于粗糙的地方，这种规矩线多用鸭嘴笔(也可用靠尺)、彩铅笔或针管笔绘制。灯光及光晕的效果可用较干的颜色作枯笔画，也可借助喷、弹等手段获得。水粉、水彩效果图如图 7-34 所示。

图 7-34　水粉、水彩效果图

图 7-34 水粉、水彩效果图(续)

(二)展示设计效果图的作图程序

展示设计效果图的作图程序如下。

(1) 要求具备一定的手绘基础(素描、色彩基础的训练)。

(2) 按一定的透视原理,勾勒出展示结构和物体形状图(注意用线的长直短曲,工具线、徒手线并用)。

(3) 用淡彩、彩色铅笔或马克笔等分别上色,以上可以结合或单独使用;颜色的覆盖性决定了上色应先画浅色再画深色;上色应侧重点刻画主体,可以有纸面留白,使画面更具有虚实感。

(4) 调整深化画面。

评估练习

1. 效果图和纯绘画有何区别?
2. 浅析手绘效果图不同技法的表现力差异。

第四节 电脑效果图

教学目标

- 了解电脑效果图制作的程序。
- 掌握电脑效果图制作的技巧。

一、导入 CAD 平面图

在效果图制作中，经常会先导入 CAD 平面图(图 7-35)，再根据导入的平面图的准确尺寸在三维软件中建立造型。DWG 格式是标准的 AutoCAD 绘图格式。选择菜单栏中的"文件"→"导入"命令，弹出文件选择框，选择 DWG 格式的文件后，会弹出"AutoCAD DWG/DXF 输入选项"对话框，然后单击"确定"按钮就可以打开了。

图 7-35　CAD 平面图

二、建立三维造型

建模是展示效果图制作过程的第一步，也是后续设计工作的基础。在建模阶段应当遵循以下几点原则。

(1) 外形轮廓准确。模型外形的准确是决定一张效果图合格与否的最基本条件，如果没有正确的比例结构关系。没有准确的模型造型，就不可能有正确的酒店展示造型效果，这也会影响后面的施工阶段。在设计中，有很多用来精确建模的辅助工具，例如单位设置、捕捉、对齐等。在实际制作过程中，应灵活运用这些工具，以达到精准建模的目的。

(2) 分清细节层次。建模的过程中，在实现结构塑造的前提下，应尽量对形体进行有效的概括，减少造型点、线、面的数量。这样会有效减小文件存储的大小，而且会加快渲染出图的速度，提高工作效率，这是在建模阶段需要着重考虑并养成工作习惯的问题。

(3) 模型建造的方法灵活多样，条条大路通罗马，每一个展示模型都有很多种构建的方法，灵活运用 3ds Max 软件提供的多种建模方法，巧妙地制作展示场景各种元素的造型，是制作高水平展示效果图的首要要求。建模时要选择一种既准确又快捷的方法来完成建模，还要考虑在以后的深化或调整阶段该模型是否便于修改，如图 7-36 所示。

图 7-36　三维模型

(4) 兼顾贴图坐标。贴图坐标是调整造型表面纹理贴图的主要操作命令，一般情况下，原始物体都有自身的贴图坐标，但通过对造型进行优化、修改等操作，造型结构发生了变化，其默认的贴图坐标也会错位，此时就应该重新为此物体创建新的贴图坐标。

三、制作并配置材质

当空间建模完成后，就要赋予三维空间中不同模型相应的材质，如图 7-37 所示。材质是某种材料本身所固有的颜色、纹理、反光度、粗糙度和透明度等属性的统称。要想制作出真实感强的材质，首先要认知现实生活中各种材料的视觉效果，而且还要理解不同材质的物理属性，

这样才能制作出接近真实的材质和纹理。在制作材质阶段应当遵循以下几点原则。

图 7-37 材质

(1) 纹理正确。在三维软件操作中，常常通过给物体一张带纹理的贴图来创造出模型的材质效果，依靠材质的表面纹理来体现诸如木材或皮毛的效果，因此，正确的纹理特征即可表现正确的材质。

(2) 明暗方式要适当。不同质感的材质对光线的反射程度不同，针对不同的材质应当选用适当的明暗处理。例如，高光塑料与抛光金属的反光就有很大不同，塑料的高光较强但范围很小，镜面反射不明晰；金属的高光很强，而且高光区与阴影之间的对比很强烈，镜面反射也很强，能够在表面形成清晰的环境影响。

(3) 真实材质的表现不是仅靠纹理和反射高光才能实现的，还需要材质其他属性的配合，例如透明度、自发光、高光度、光泽度等，设计师应当观察生活，运用体会来完成真实材质的再现。

(4) 降低复杂程度。并非材质的制作过程越复杂，材质效果越真实，其实材质的制作具有很多技巧和经验，所谓"简洁不简单"也是如此。因此，在制作材质的过程中，不要一味追求材质制作方法的复杂性，方法只是手段，不是目的，要根据设计师的视觉体验，灵活调配材质。另外，可以将靠近相机镜头的材质制作得细腻一些，而远离镜头的地方则可以制作得粗糙一些，这样可以减轻计算机在出图阶段的负担，也可产生材质的虚实效果，更增强了场景的层次感。

四、设置场景中的光照效果

光塑造了环境。光线的强弱、色彩，以及光的投射方式都可能影响空间对心灵的感染力。在展示效果图制作中，效果图体现的真实感取决于材质和物体真实细节的制作，而灯光在效果图细部的刻画中起着至关重要的作用，材质的感觉需要通过照明来体现，物体的形状及空间的

层次也要靠灯光与其所产生的阴影来表现。3ds Max 提供了丰富的照明工具，设计师可以用其提供的各种照明去模拟现实生活中的光照效果，如图 7-38 所示。

图 7-38　灯光

通常，普通效果图由于其照明需要日光来实现，因此光照层次感较单一，而高端的展示空间效果图就不同了，其光源非常丰富，光照效果不仅与光的强弱有关，而且与不同光源的布置有关。场景中物体的形状、颜色不仅取决于自身的形体及材质的固有色，也取决于灯光，因此在调整灯光时需要不断调整灯光参数，使光线能够准确反映物体本来的材质和结构。在此基础上，照明的布局和参数要和整个空间的特质相协调，使灯光和空间设计的艺术要求相契合。在建模和调整材质的初期，为了实现预览，可灵活地布置临时的相机与灯光，以便照亮展示空间，在完成建模和材质设定后，则需要根据设计设置准确的相机和灯光参数。

五、渲染出图与后期合成

使用 3ds Max 软件制作效果图，在制作过程中进行渲染查看和调整效果，灯光、材质、模型完成后，对调整结果进行渲染完成最终效果图。最终出图的渲染阶段，其耗费的时间较长。测试阶段要有针对性地进行渲染，在最终渲染出图过程之前，还要调整渲染参数和图像大小，输出文件应设定为存储 Alpha 通道格式，使得出图便于进行后期处理。展示设计效果出图后，需要使用图像处理软件进行后期处理，一般情况下，效果图的处理需在图像中添加一些烘托气氛的元素，如盆景、花木、人物和挂画等(见图 7-39)，还需要对场景的冷暖、色调及明暗进行处理，以修正渲染出现的色彩和明度问题，增强画面的感染力。在调整场景的色调及明暗时，应尽量模拟真实环境的灯光及色彩，使画面给人身临其境的感觉。但酒店展示效果图毕竟不是纪实照片，配景和元素的添加都是为了气氛的烘托，都应突出具体展示空间的主体内容，而不可喧宾夺主，如图 7-40 所示。

图 7-39　合成素材

图 7-40　完成的效果图

评估练习

1. 试述三维软件在效果图制作中的作用。
2. 试述平面软件在效果图制作中的作用。

参 考 文 献

[1]钱为群. 展览展示设计与布局[M]. 北京：中国劳动社会保障出版社，2007.
[2]张生军，李东. 会展展示设计[M]. 广州：中山大学出版社，2012.
[3]郭洁，王千桂. 会展展示设计与实务[M]. 上海：上海交通大学出版社，2005.
[4]冯娴慧，王绍增. 会展展示设计[M]. 北京：中国人民大学出版社，2013.
[5]章晴方. 商业会展空间设计[M]. 北京：中国传媒大学出版社，2011.
[6]张礼全. 会展——展示传媒设计[M]. 沈阳：辽宁美术出版社，2008.
[7]张绮曼，郑曙旸. 建筑设计资料集[M]. 北京：中国建筑工业出版社，1994.
[8]日本建筑学会. 建筑设计资料集成[展示娱乐篇][M]. 天津：天津大学出版社，2007.
[9][英]弗雷德·劳森. 会议于展示设施[M]. 大连：大连理工大学出版社，2003.
[10][美]舍尔·伯林纳德. 设计原理基础教程[M]. 上海：上海人民美术出版社，2004.
[11][丹麦]杨·盖尔. 交往与空间[M]. 北京：中国建筑工业出版社，1992.
[12]吴亚生. 展示设计速查手册[M]. 上海：上海人民美术出版社，2006.
[13]尚慧芳，陈新业. 展示光效设计[M]. 上海：上海人民美术出版社，2006.
[14]徐力. 展示工程设计[M]. 上海：上海人民美术出版社，2006.
[15]戴云亭. 材料与空间展示[M]. 上海：上海人民美术出版社，2005.
[16]李远. 展示设计与材料[M]. 北京：中国轻工业出版社，2007.
[17]刘盛璜. 人体工程学与室内设计[M]. 北京：中国建筑工业出版社，2004.
[18]王令中. 视觉艺术心理[M]. 北京：人民美术出版社，2005.
[19]王利敏，吴学夫，廖祥忠. 数字化与现代艺术[M]. 北京：中国广播电视大学出版社，2006.
[20]郑念军. 展示设计[M]. 长沙：湖南美术出版社，2011.
[21]张艳，王艳. 会展展示设计与制作[M]. 上海：格致出版社，上海人民出版社，2009.
[22]张明. 现代展览会设计[M]. 南京：东南大学出版社，2002.
[23]郭常明. 最新展示创意设计[M]. 上海：上海人民美术出版社，2004.
[24][瑞士]. 约翰内斯·伊顿. 色彩艺术[M]. 上海：上海人民美术出版社，1987.
[25]王艳秋，张虎. 会展展示设计体验性研究初探[J]. 艺术研究，2011.
[26]郑曦阳. 基于人体工程学探讨会展展示空间感的表达[J]. 美与时代(上)，2012.
[27]毛春兰. 浅谈会展行业展示设计的创新[J]. 大舞台，2012.
[28]陈凯. 旅游展示设计中的问题与思考——世界休闲博览会设计实践[J]. 浙江工艺美术，2006.